U0113128

图版目录

树谱

朱耕原 绘

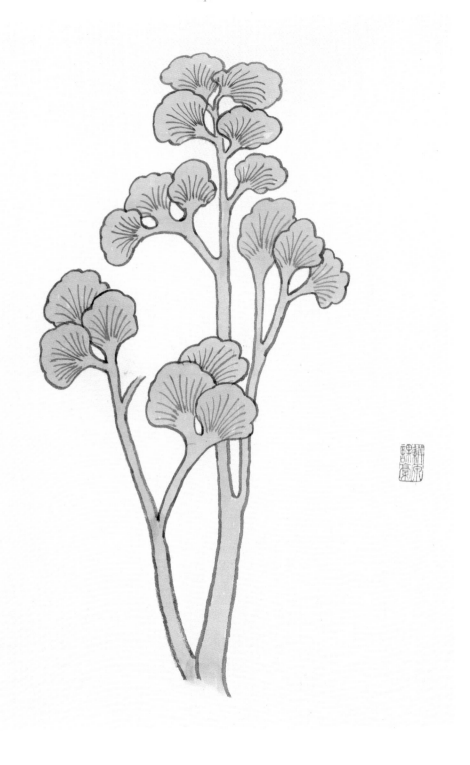

东晋
顾恺之
《洛神赋图》

　　这是人物画《洛神赋图》中的点景树，画法古朴典雅，树形如伸手布指，情态古拙，线条流畅，树干空勾无皴，树叶似扇形，最后染以淡彩，富有装饰性。

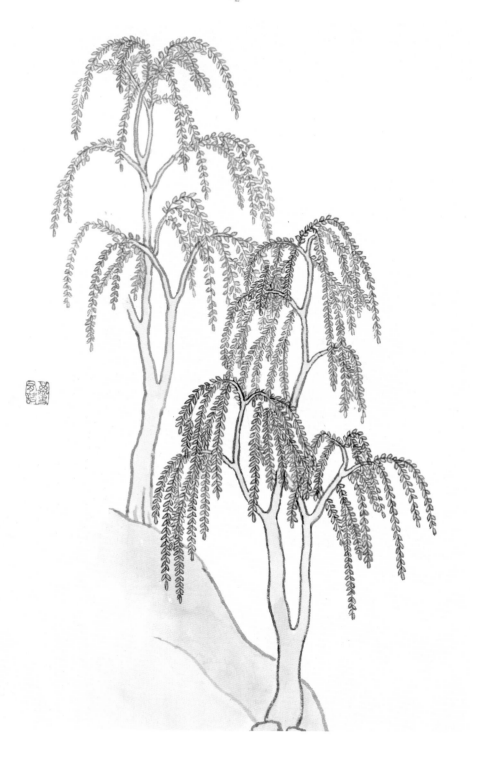

画法与上图基本相同，柳叶也是图案化，符合这个年代的特征。

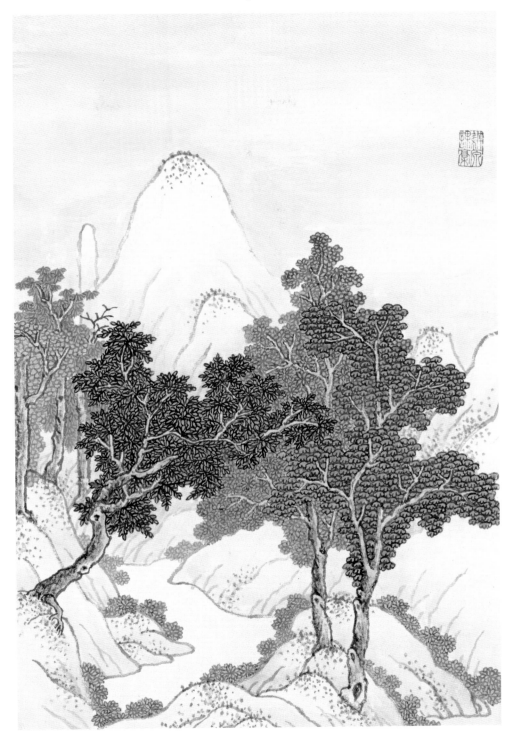

南朝
张僧繇
《雪山红树图》

画雪景，山石要简，用淡墨勾勒，墨稿画好后，用淡赭石染山石阴部和树干。前面两棵树的叶，分别用花青、汁绿打底色，然后用三青、三绿罩染；后面的红树，先用胭脂打底色，然后以朱磦和朱砂罩染（罩染树叶的颜色宜薄，分两到三次染）。最后用白粉染山石阳面，并用赭石染天空。

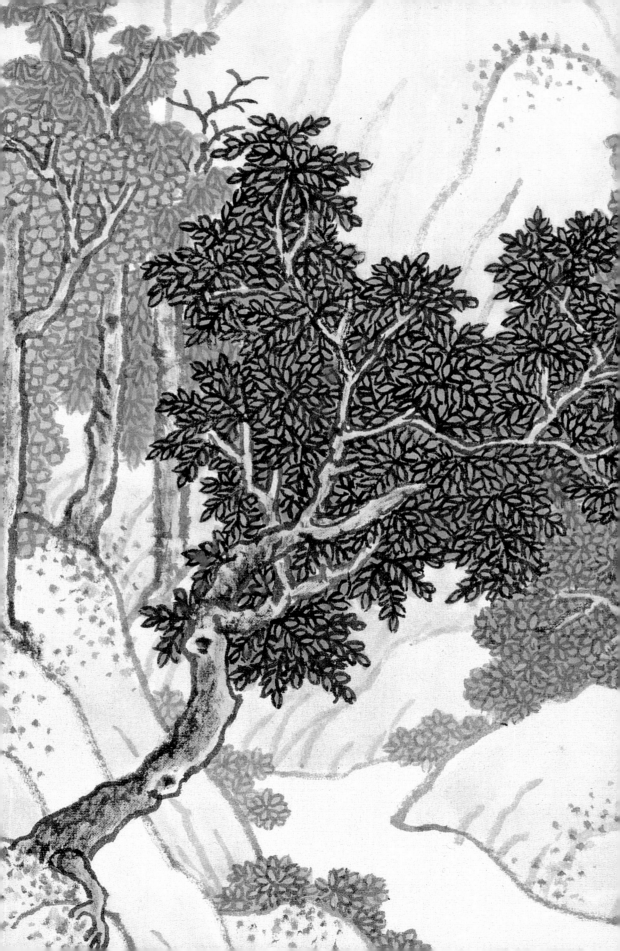

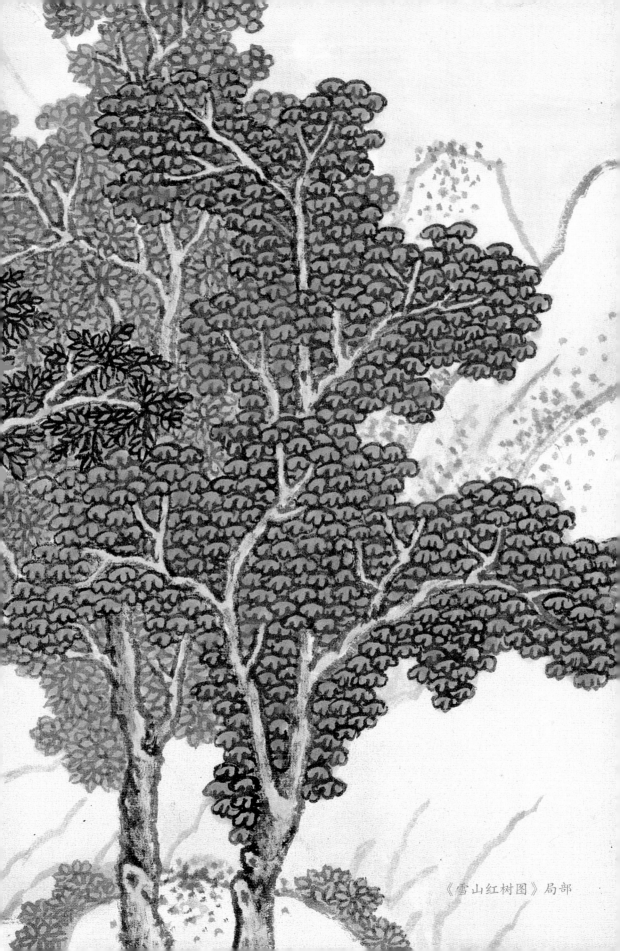

《雪山红树图》局部

隋

展子虔

《游春图》

这是美术史上第一张完全意义上的山水画,主要是指在构图的空间处理上已趋成熟。但在树与树之间的组合上,如大小、前后、疏密等关系上还缺少变化,但单棵树的造型已很成熟,特别是树叶的点法已很规范。

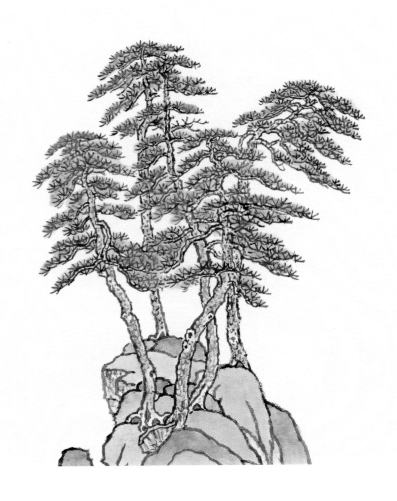

唐

李思训

《江帆楼阁图》

青绿山水到了唐代有了很大的突破，这是青绿山水中的经典，树的造型和技法已经成熟，树与树之间穿插自然，又互相顾盼、相依相让，临摹时笔法宜简练，小枝宜少，画松叶更宜简而松。上色时树干用赭石染，并以头绿点中心处，最后以三绿染。

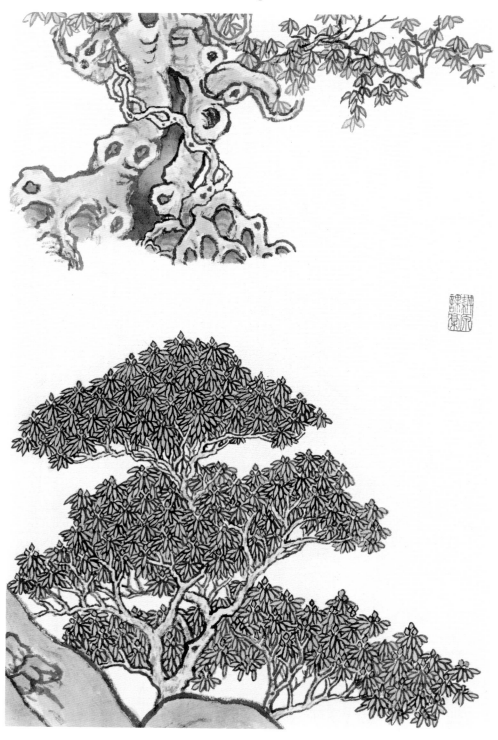

唐
李思训
《江帆楼阁图》

这与上一幅图是同一画中的杂树，通过临摹能熟悉唐人的技法。

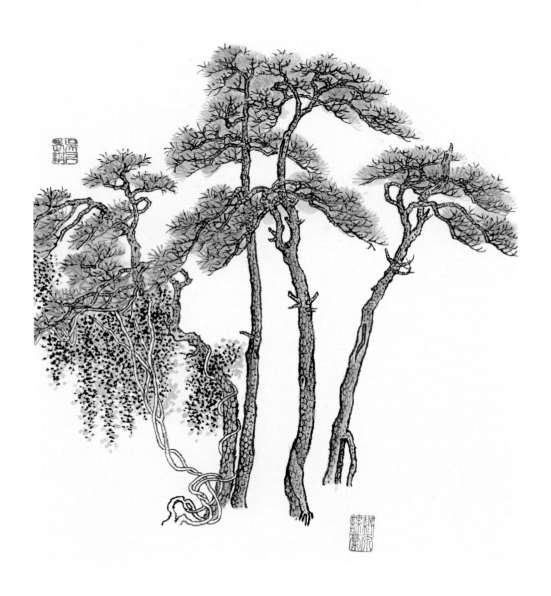

唐
李昭道
《明皇幸蜀图》

画好枝干后，画松叶，叶宜少而锐，松叶中心虚一点。设色时先用头绿点松叶中心（颜色稍厚一点），然后用二绿画松叶。

唐

李昭道

《明皇幸蜀图》

李昭道继承和发展了其父的艺术，把青绿山水推到了一个高峰，他的作品成为青绿山水的典范。临摹时先用狼毫笔画出前面的树石，再画后面山峰、云、水，以勾勒为主，运笔宜稳健沉着。墨稿完成后，以淡赭石染山石和云的凹处，然后用汁绿染山石（染石青、石绿部分）和染石绿的夹叶，等画面干后，用三绿染山石和夹叶（视纸和绢的质地确定颜料的粗细，如用熟宣颜料宜细一点）颜色以薄为好，可以分两到三次染，或在染两次后上一层矾水，最后以四绿罩染，部分山石再用三青罩染。石青树叶以花青打底，然后用三青、四青罩染。单笔树叶用花青染，树干用墨青染（如用色纸或色绢可以在云的背面平涂白粉）。

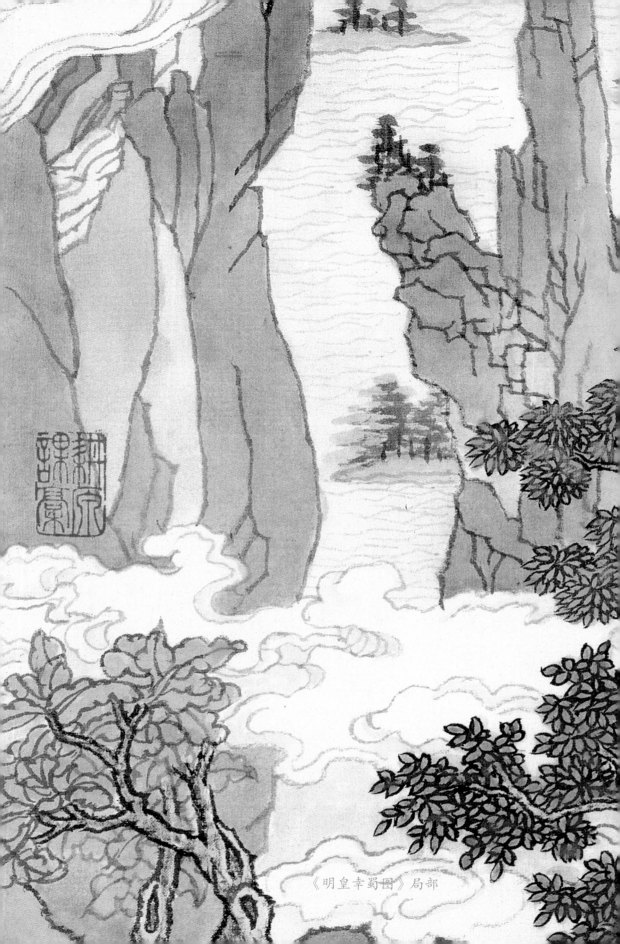

《明皇幸蜀图》局部

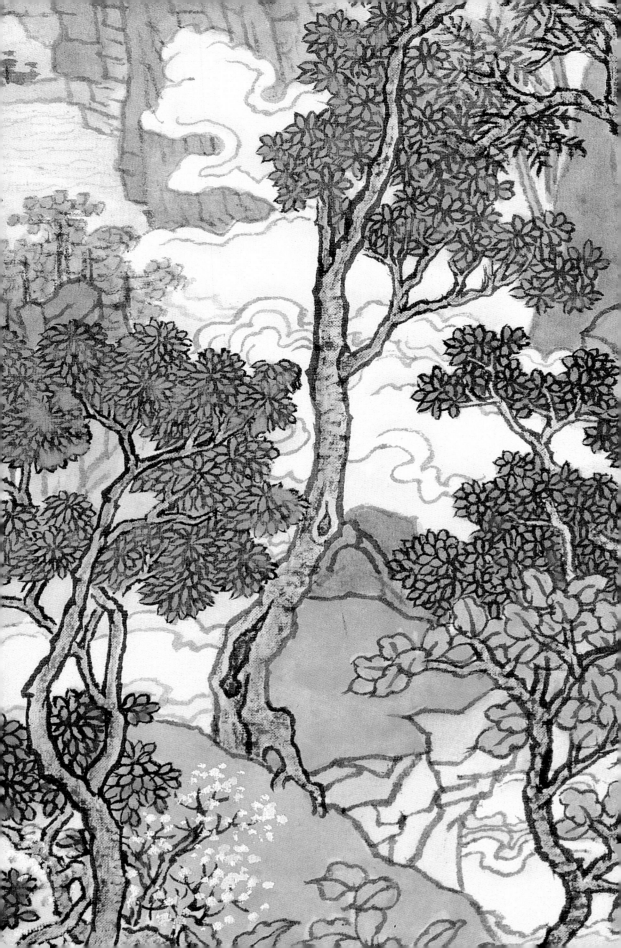

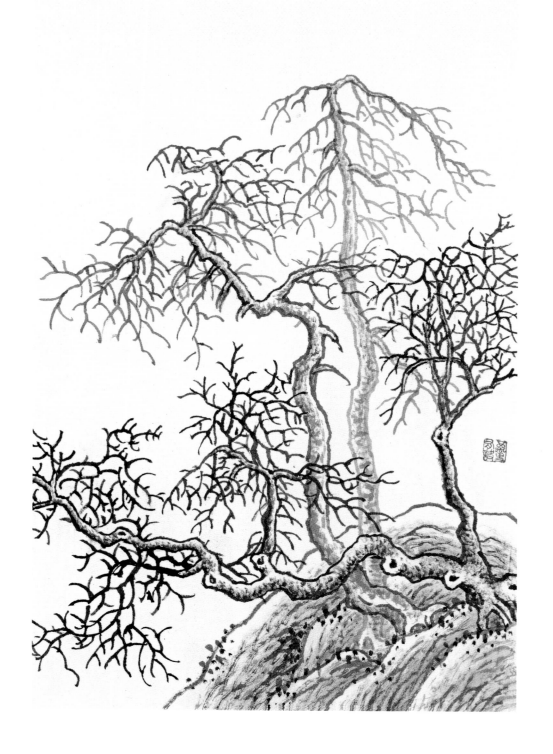

唐
王维
《长江积雪图》

山水画中的枯树（不带叶的树）分两大类，一种是鹿角技（枝朝上），另一种是蟹爪技（枝朝下）。鹿角枝性硬，用笔宜爽利挺拔；蟹爪枝性软，用笔宜婉转含蓄。该图以蟹爪为主。

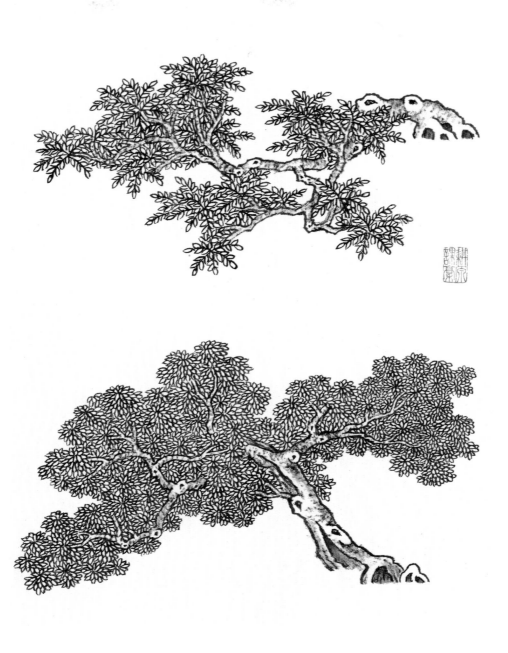

唐
李昭道
《春山行旅图》

两种夹叶树，唐人树法恢宏博大、精微严谨。夹叶大小要均匀，墨色不用分浓淡。

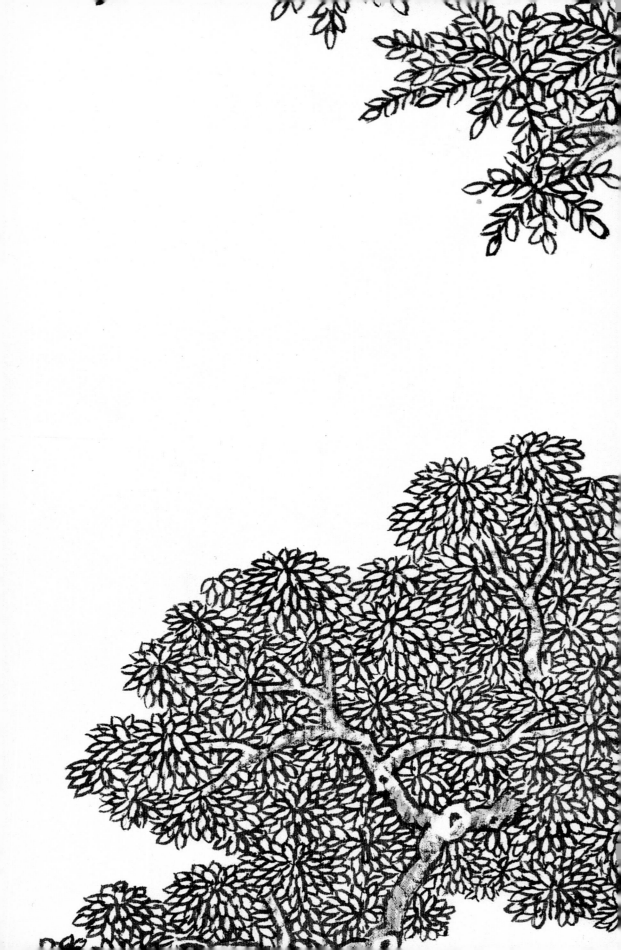

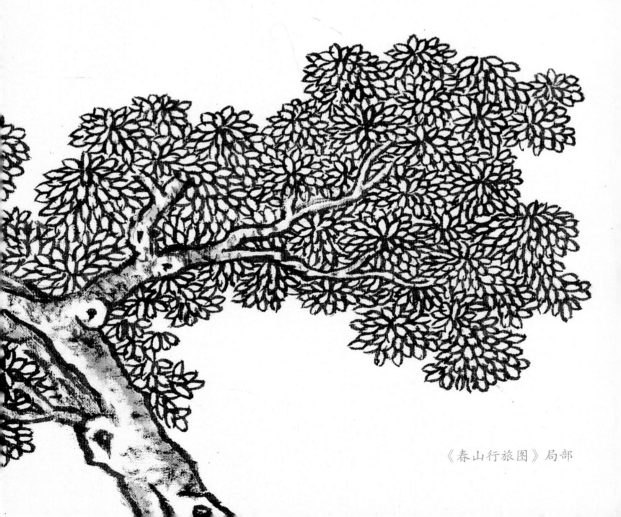

《春山行旅图》局部

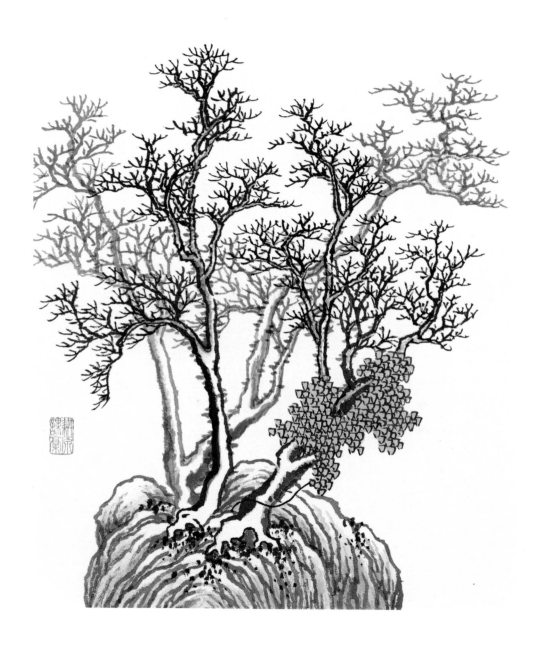

唐
王维
《长江积雪图》

同样一种鹿角枝，由于题材的不同也会有变化。这组的树形较大，更能看清楚其中运笔的转折和起讫。

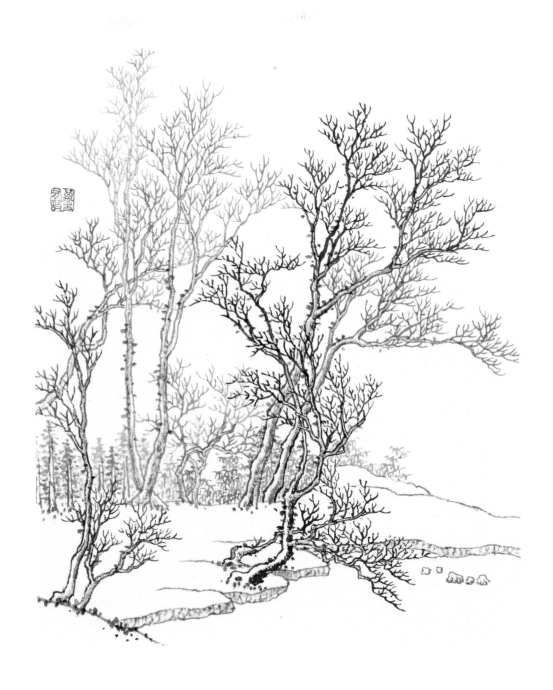

唐
王维
《长江积雪图》

这是一组鹿角枝枯树，构图主次分明，前后左右穿插自然，浓淡虚实相宜。临摹前要先仔细阅读，这是一幅极有价值的范本，可以多次临摹，掌握其中的用笔规律。

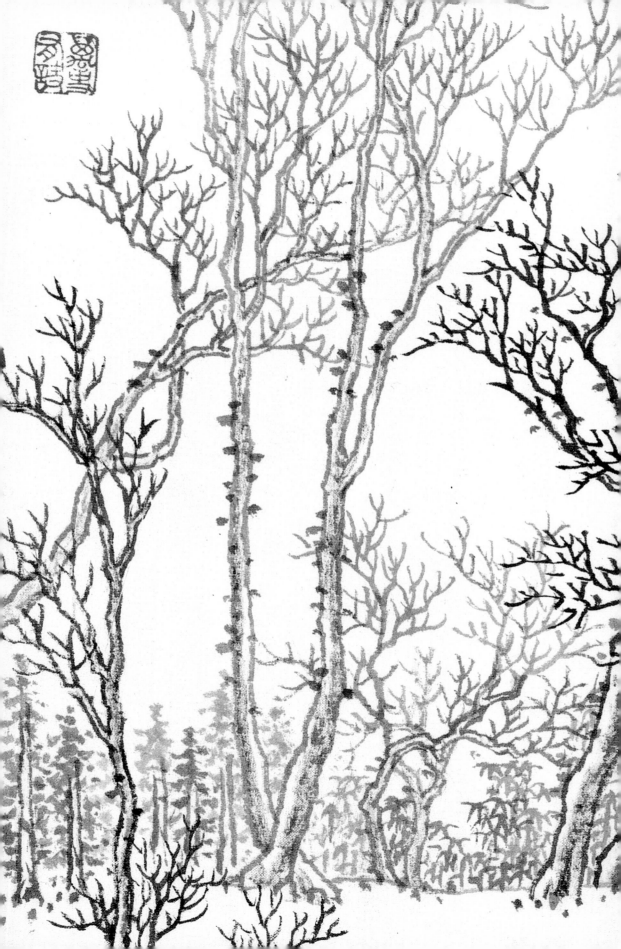

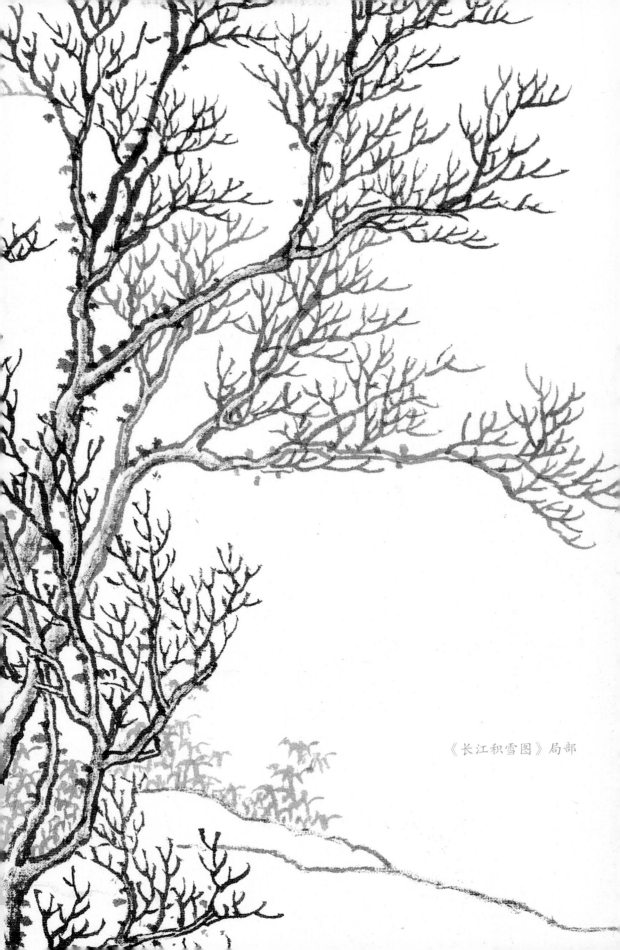

《长江积雪图》局部

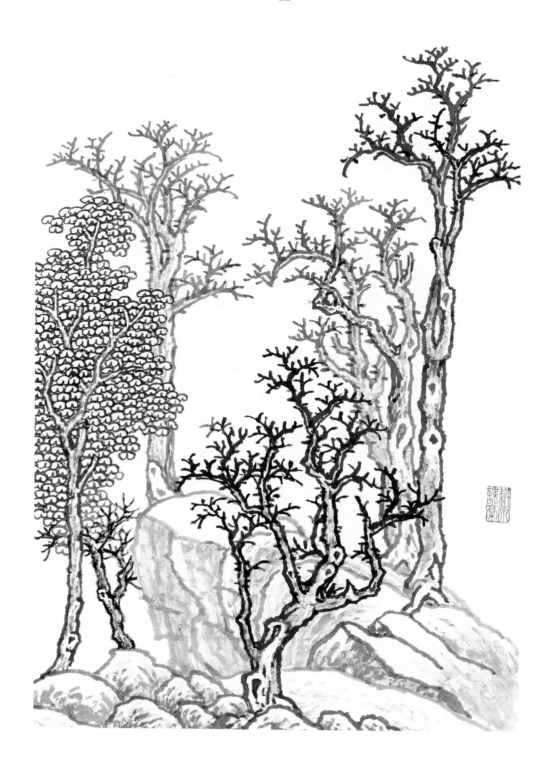

唐
卢鸿
《草堂图》

树由于生长环境和季节不同等原因，便会有不同的特征，临摹时要忠于原稿，方能得其精髓。

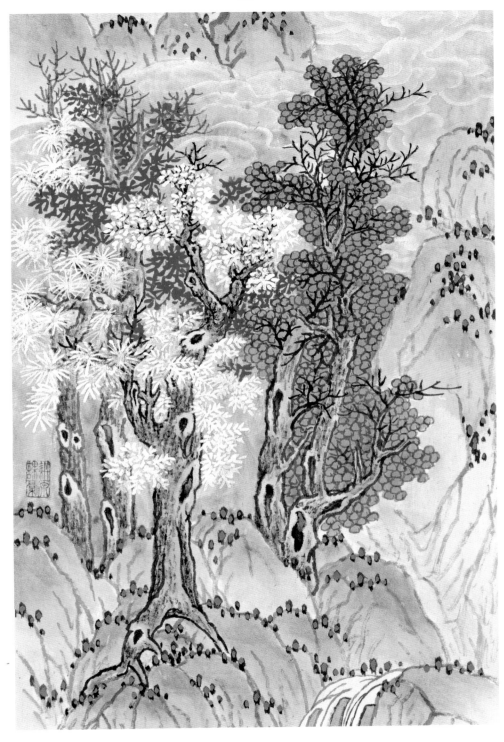

唐

杨昇

《秋山红树图》

杨昇得张僧繇法，擅没骨法，色彩绚丽尤善用色。墨稿画好后，用赭石染山石与树干，左边树叶分别用白粉和头青直接画。红色树叶先用曙红打底色，再用朱磦罩染，并用二青罩染山石，颜料不宜磨制太细，石色比重大，上色时难以均匀，会在画面上留下一些近似肌理的痕迹，会增强视觉效果。最后点苔，并用白粉染云。

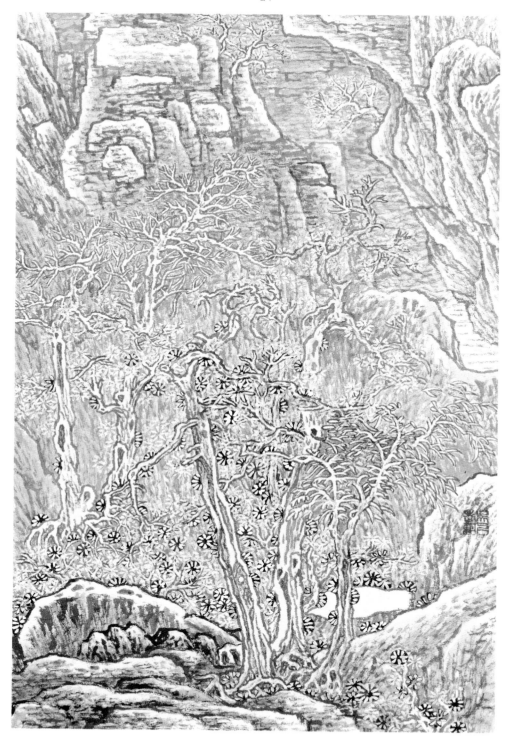

五代后梁

荆浩

《雪景图》

该画 20 世纪出土于山西的古墓中，虽经重新装裱，画面清晰度还是不高，但树法基本上还能看清楚。画树可以用稍秃的狼毫笔画，运笔宜慢，注意树与树之间的前后、虚实关系，要表现出一种苍古的感觉。画以水墨为主，小枝染以白粉，树叶也用白粉点。

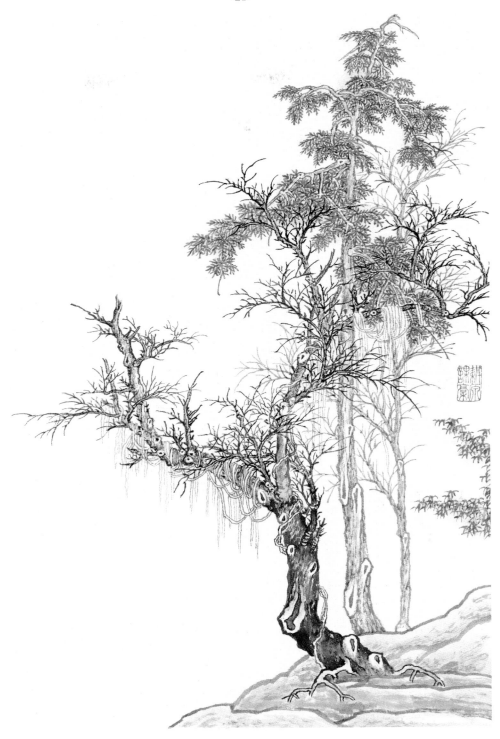

五代后蜀

黄筌

《湖岸寒禽图》

端庄秀丽的造型和精湛熟练的笔墨，把三棵不同形态的树组合在一起，形神俱佳。该画除了精细之外，在技法上更是工写兼用，尤其是最前面这树的主干勾勒、泼墨、积墨诸法兼用，墨彩焕发。对这样难得的精品，要反复临摹。

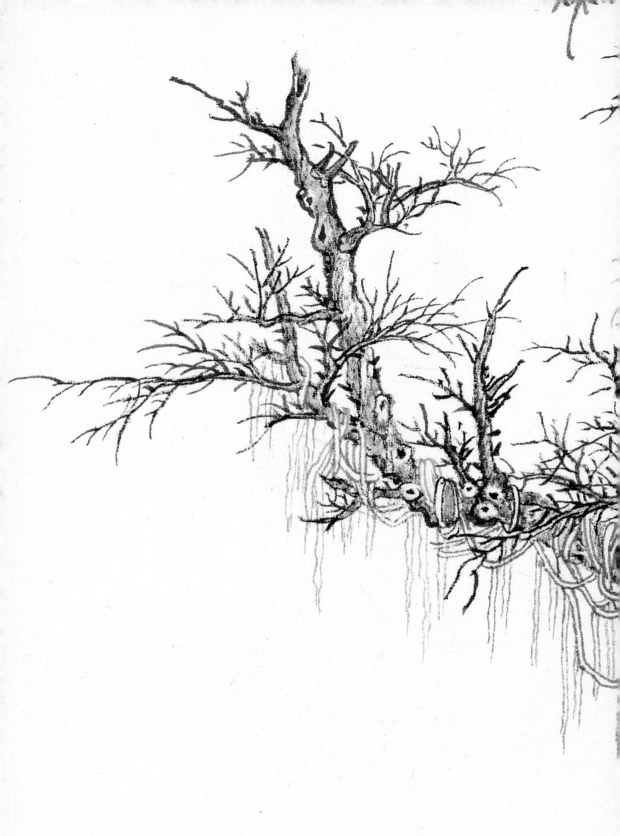

《湖岸寒禽图》局部

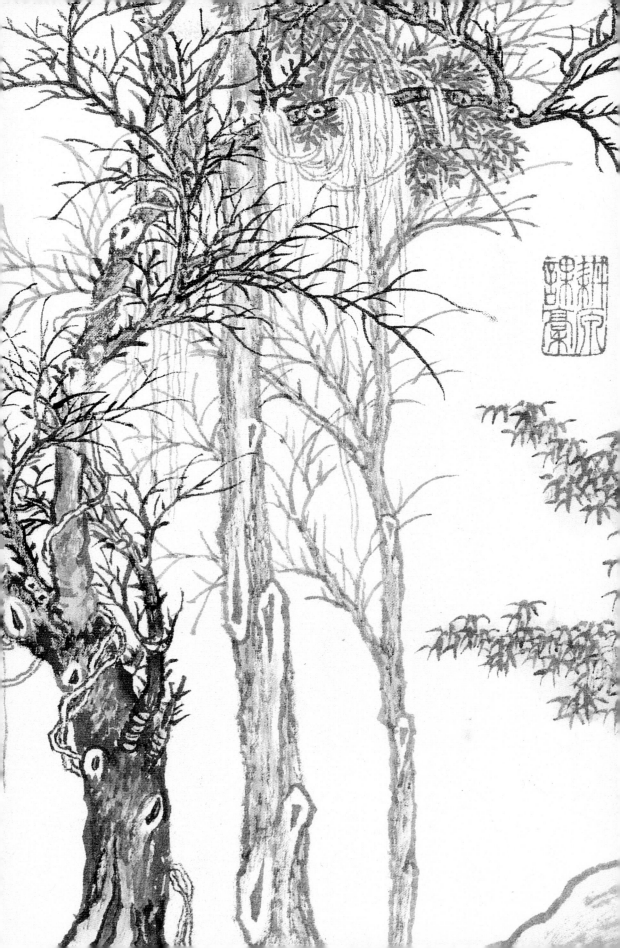

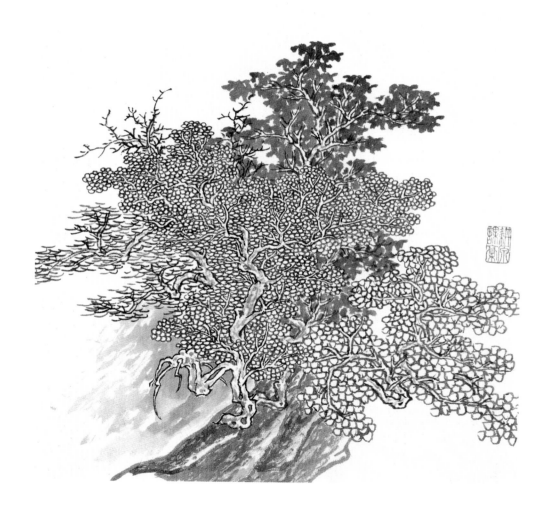

五代
关仝
《秋山晚翠图》

山水画中的杂树（特别是丛树）看似简单，其实有极为规范的要求，如夹叶树一般多在中心部位，后面用单笔叶烘托。

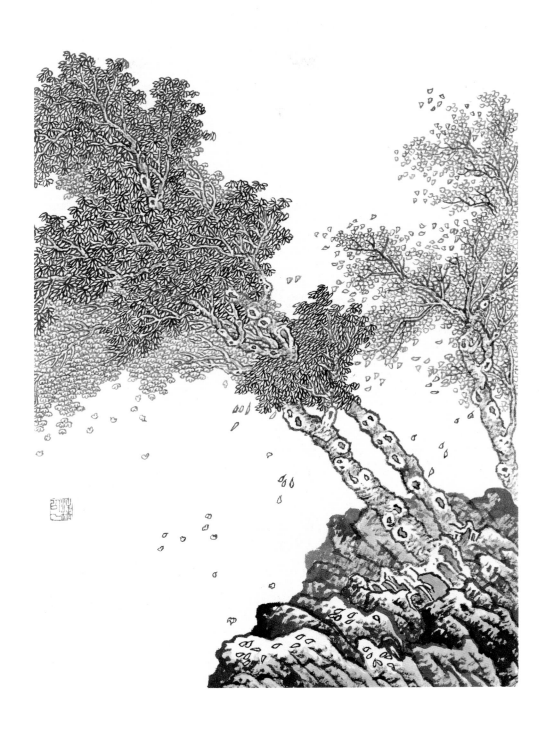

五代

关仝

《蜀山栈道图》

五代是山水画完全意上的成熟期，各种技法具备，关仝师法荆浩，艺术成就极高，世称"荆关"。该画表现了风中之树，树干倾斜，但很坚实，树叶丰茂，均为夹叶。

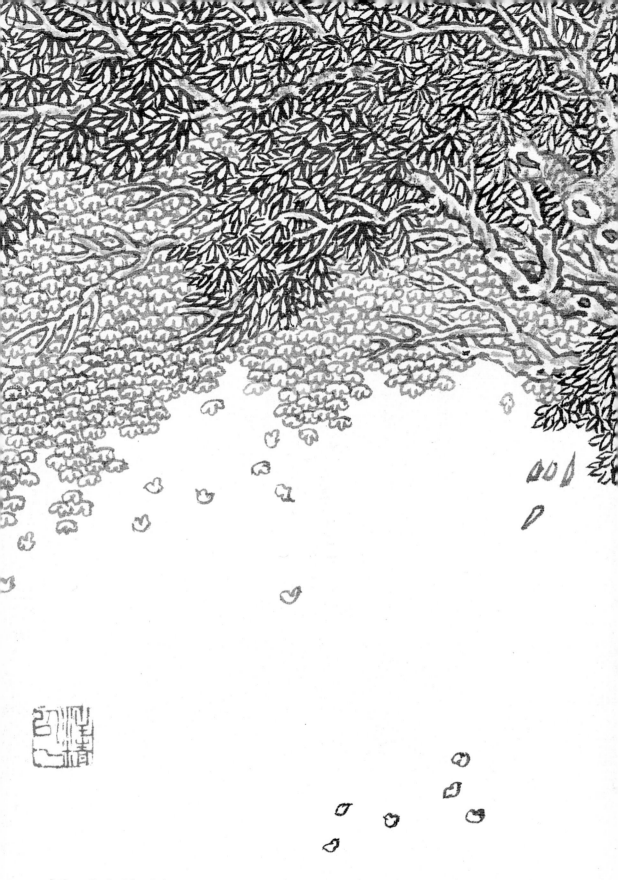

《蜀山栈道图》局部

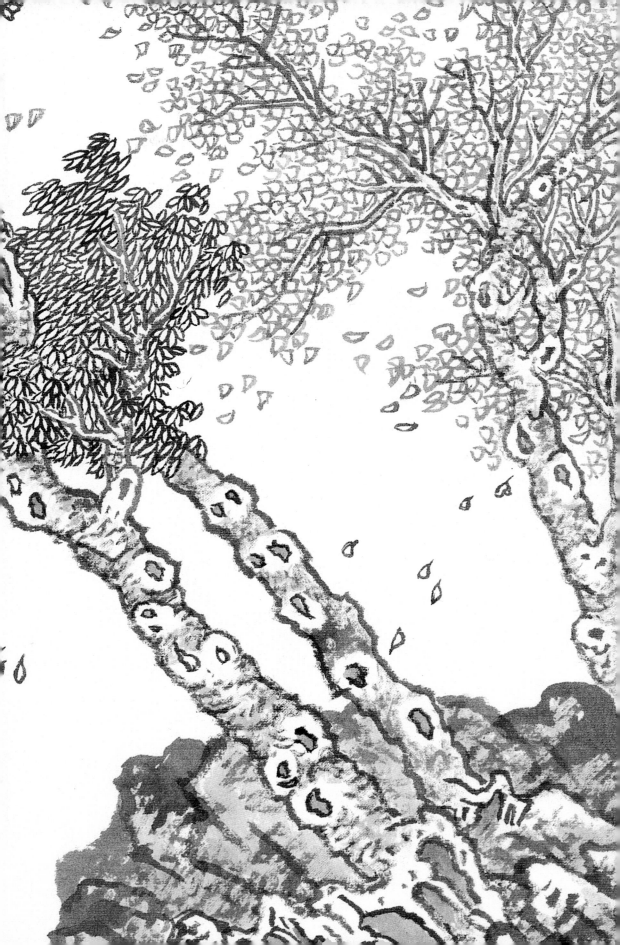

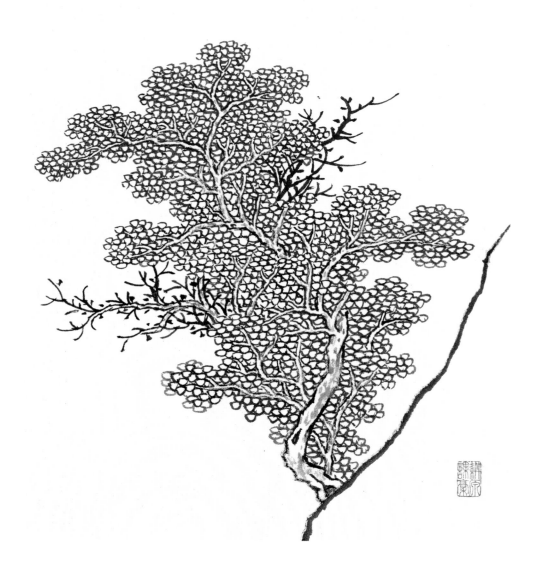

五代
关仝
《秋山晚翠图》

这是一组夹叶点杂树，临摹时要掌握好外围的曲线收放。

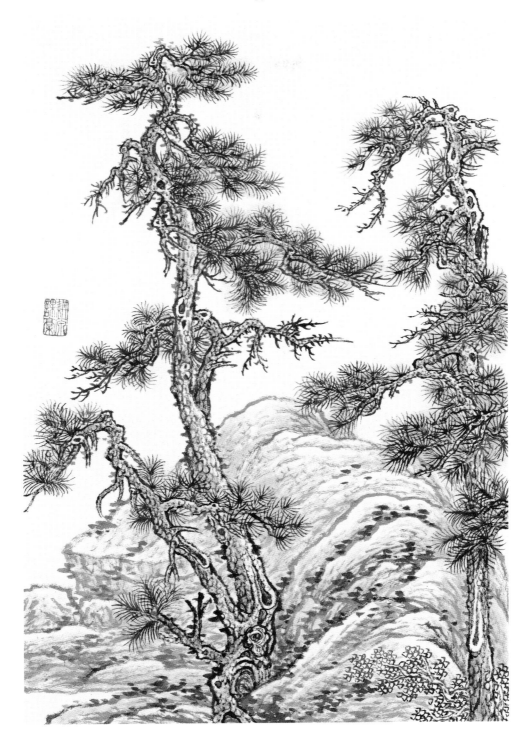

五代南唐
董源
《洞天山堂图》

董源可以说是中国山水画中最具影响的人物，从元代开始直到清代，他的画是南宗山水的典范，尤其是他的披麻皴法直接影响了"元四家"。图中松树造型优美生动，树根刻画极为精到，松叶飘逸潇洒，墨色温润。

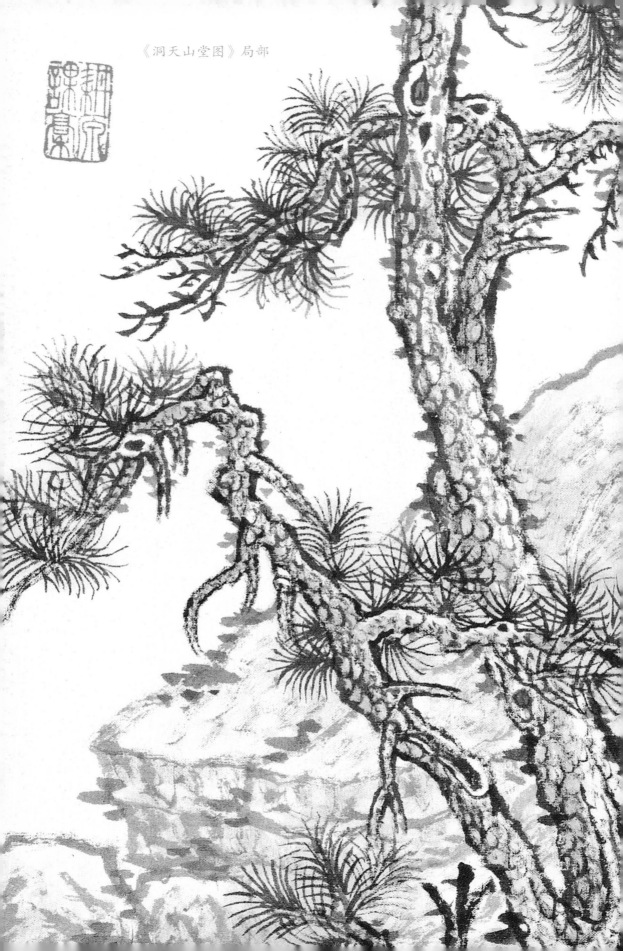

《洞天山堂图》局部

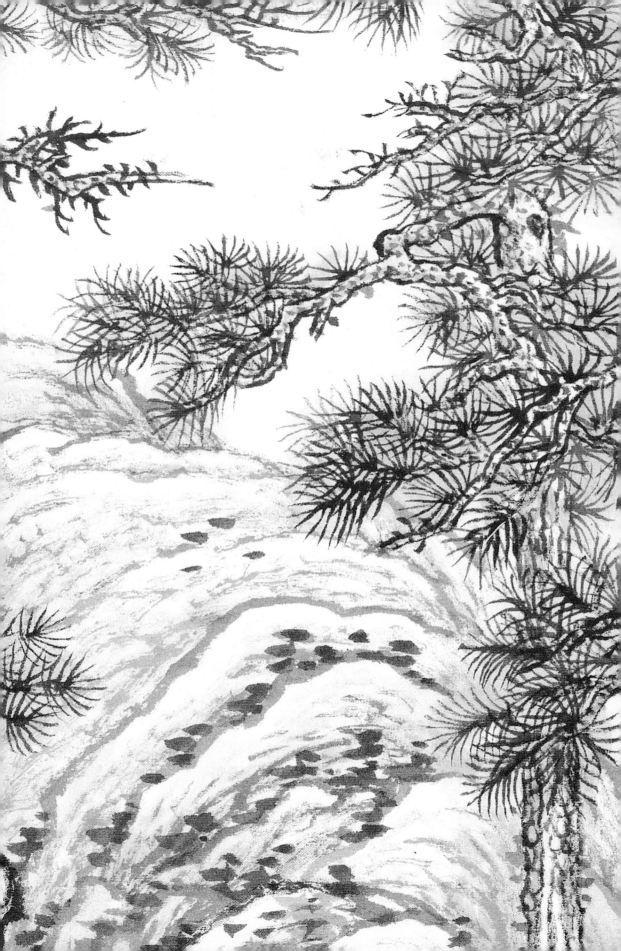

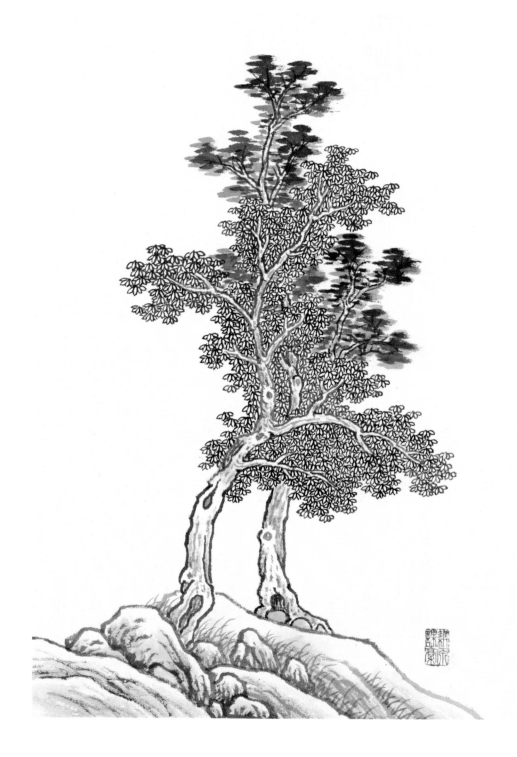

五代南唐
董源
《洞天山堂图》

图中两树一前一后，造型同中求异，树形修长，骨肉停匀，风姿绰约。前树为介字夹叶，后树为小混点，这两种树，小枝须简为典型的简于枝柯、繁于形影的北苑之风，树干线条转折有度，起讫分明，并用淡墨皴染。临摹时要特别注意树叶之间的空隙。

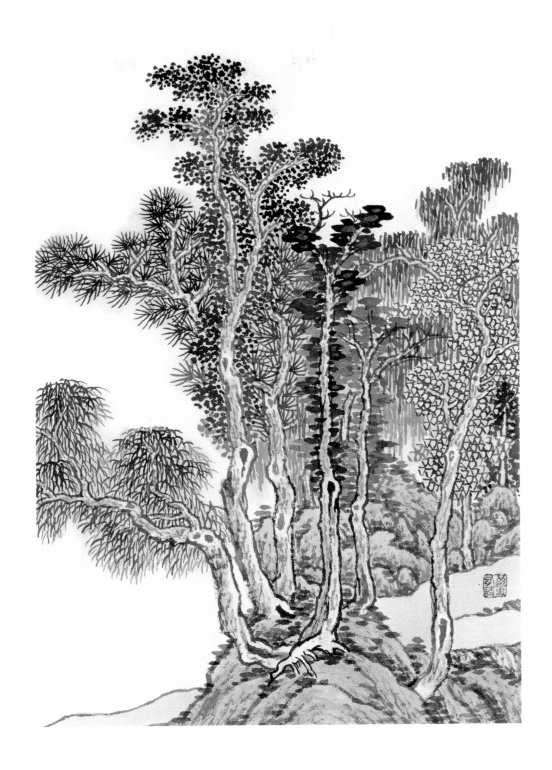

五代南唐
董源
《龙宿郊民图》

把成丛的杂树安排在画面近景的主要位置，这难度很大，既要显示出应有的重量方能稳住画面重心，又要与后面的物体拉开距离，处理好前后的空间关系。

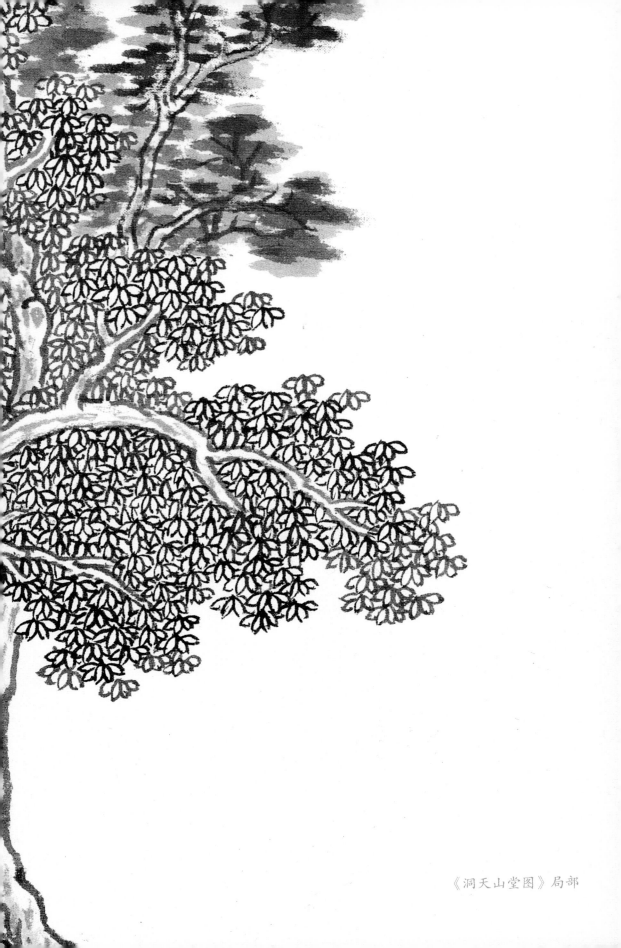

《洞天山堂图》局部

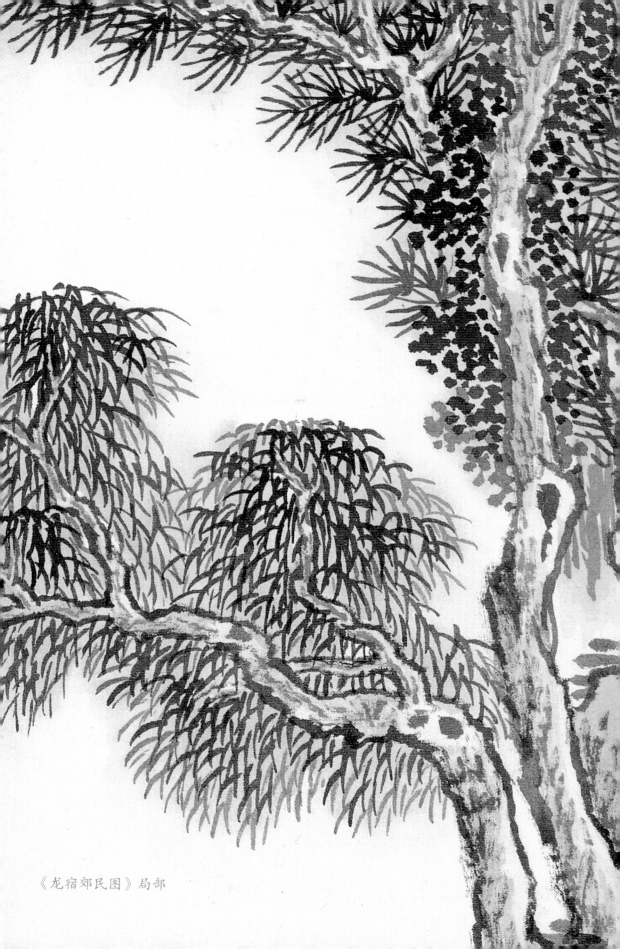

《龙宿郊民图》局部

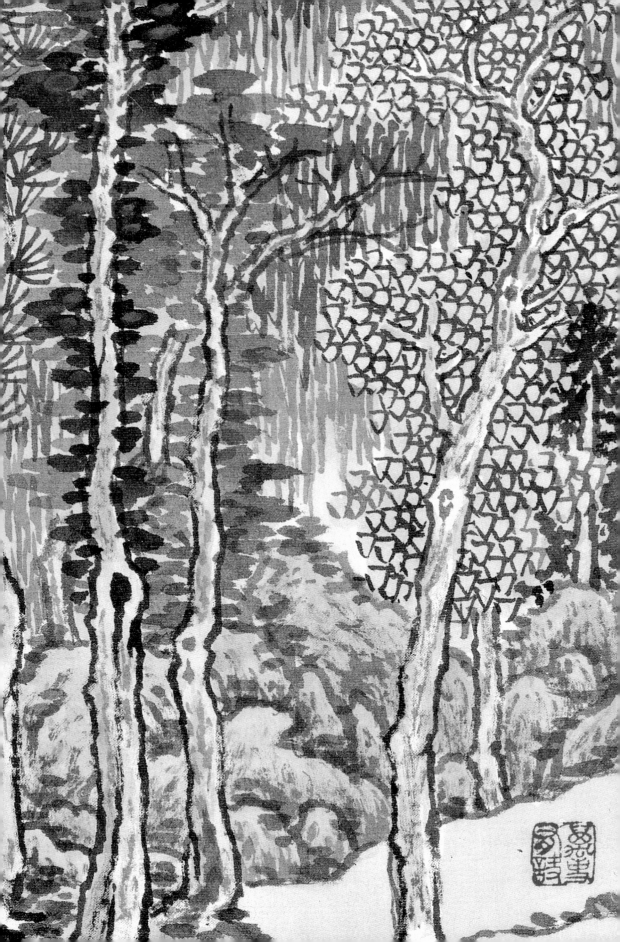

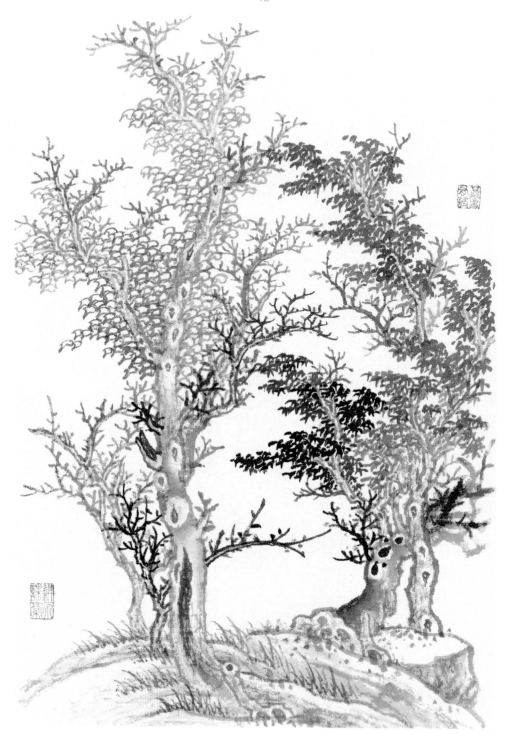

五代南唐
董源
《溪岸图》

这组杂树以淡墨为主，显得温润丰腴，别有一种韵致。学习淡墨画法，材料很重要，最好用稍厚的熟绢。因经过胶矾处理后的绢既不渗水，又具有良好的吸水性，吸收淡墨后画面会显现出一种厚度。

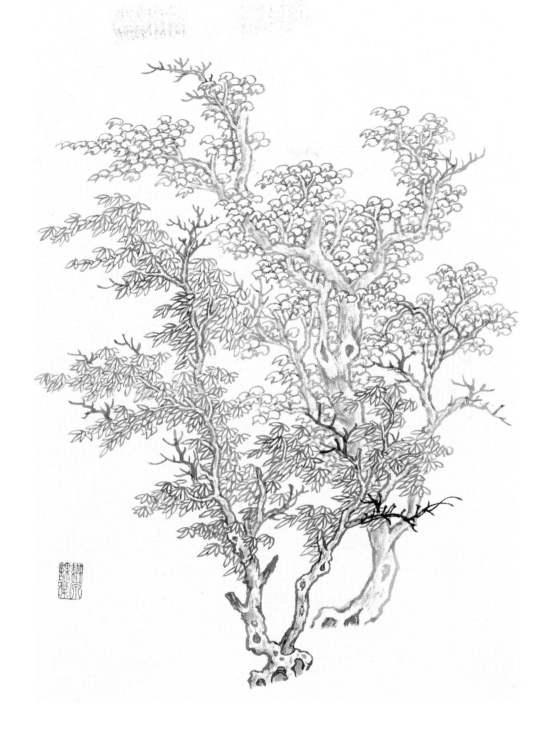

五代南唐
董源
《溪岸图》

画中的树都是夹叶树，树干用笔稳重沉着，前面树的夹叶
用笔灵动活泼，后面树上的夹叶则内敛含蓄，一动一静，恰到
好处。

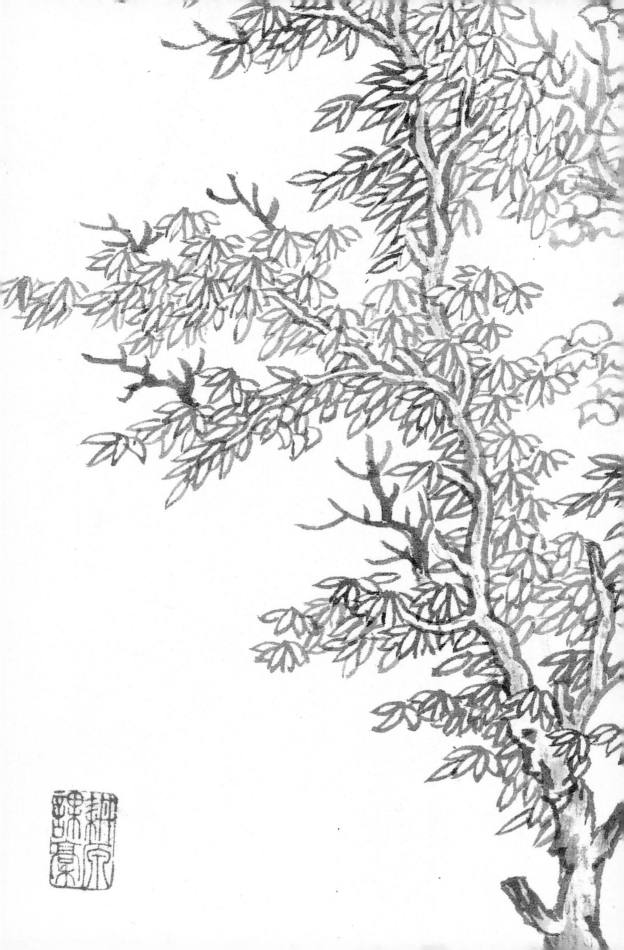

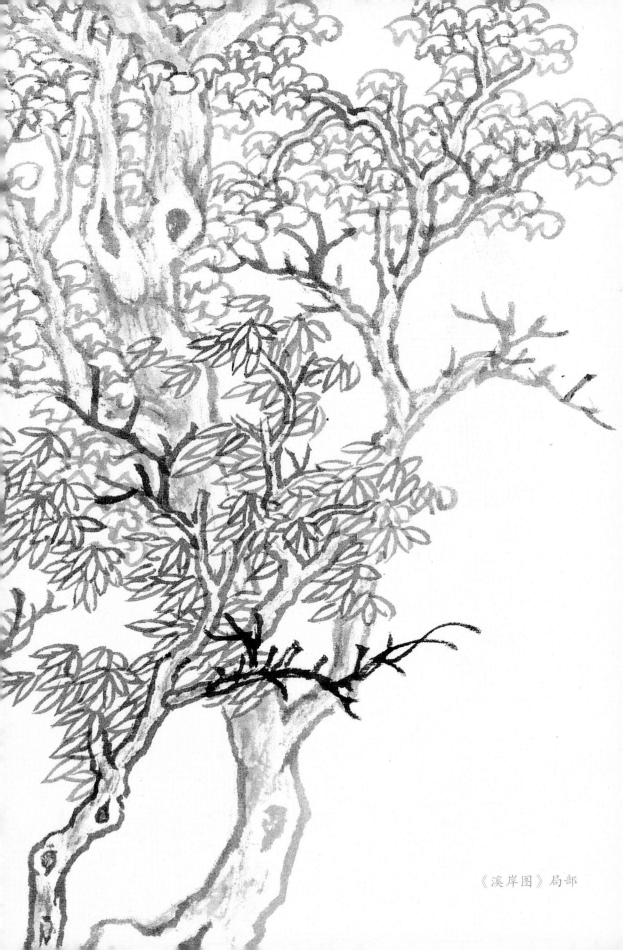

《溪岸图》局部

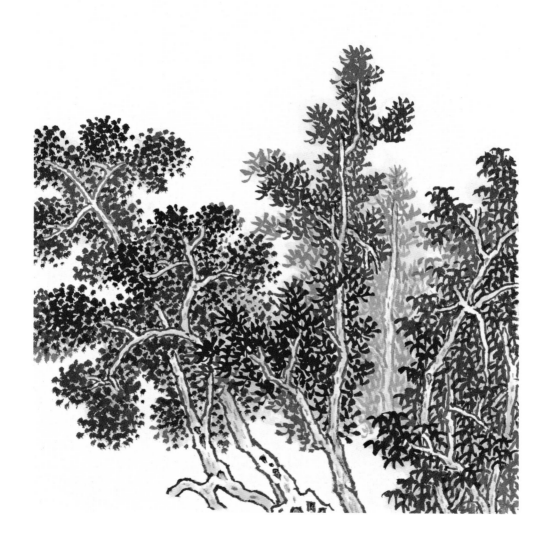

五代南唐
董源
《夏山图》

　　小杂树在董源画中经常出现，成片的小杂树得有重心，避免琐碎。这儿圆点是主角，但圆点中也要有变化。如梅花点、胡椒点、鼠足点等。临摹时宜用秃笔，并要注意点与点之间的聚散、疏密虚实等关系。

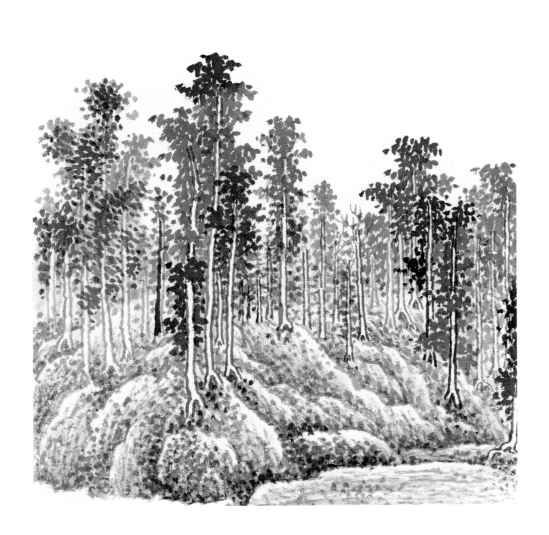

五代南唐

董源

《夏山图》

这是与前图同类型的小杂树，只是树叶以介字点为主。

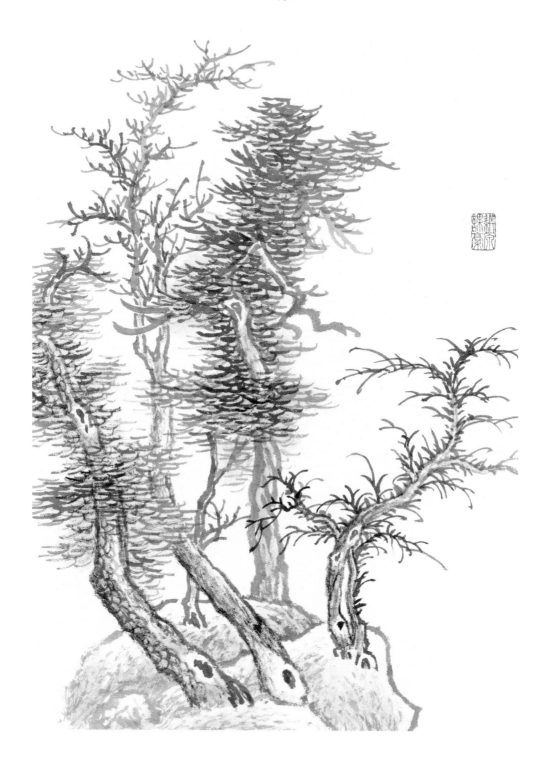

五代

巨然

《雪图》

　　巨然师董源，并称"董巨"，是南宗山水画历史上的两座高峰。图中杂树的笔墨整洁有序，秀润在骨，苍郁华滋而不露外强之气。

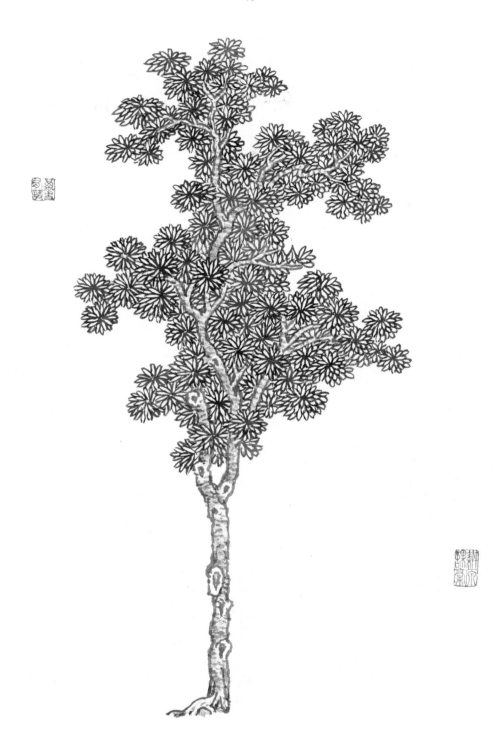

五代

卫贤

《闸口盘车图》

夹叶树宜工整细致，墨色须统一，以增强装饰性。

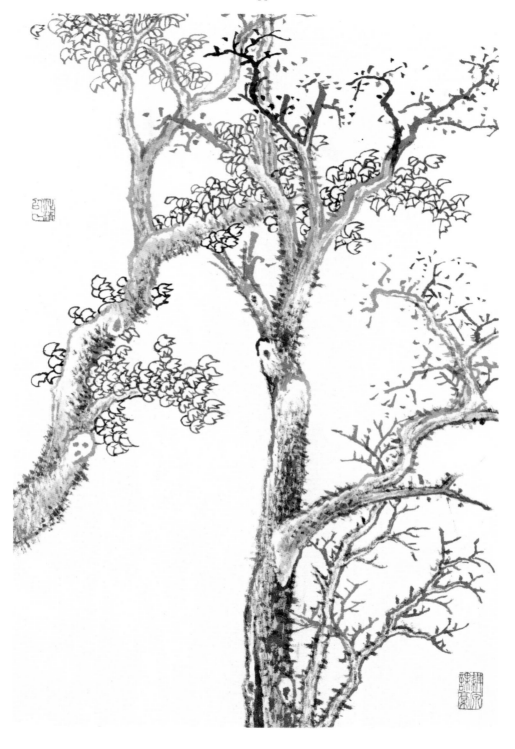

五代

赵幹

《江行初雪图》

诸家画风各异，此图用笔爽利，树干皴法多用偏锋，有一种清新生动之感。

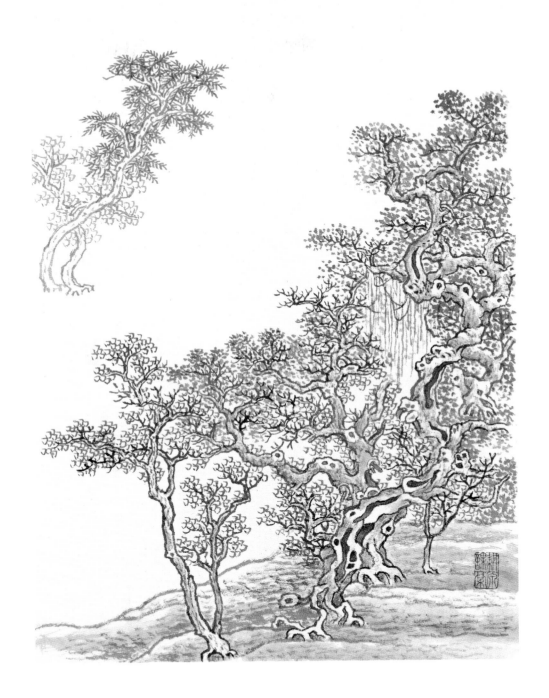

五代
卫贤
《高士图》

　　五代画家多写实，树干虬曲，树叶工整而又不失琐碎，很好地表现了画面的整体效果与对比关系。

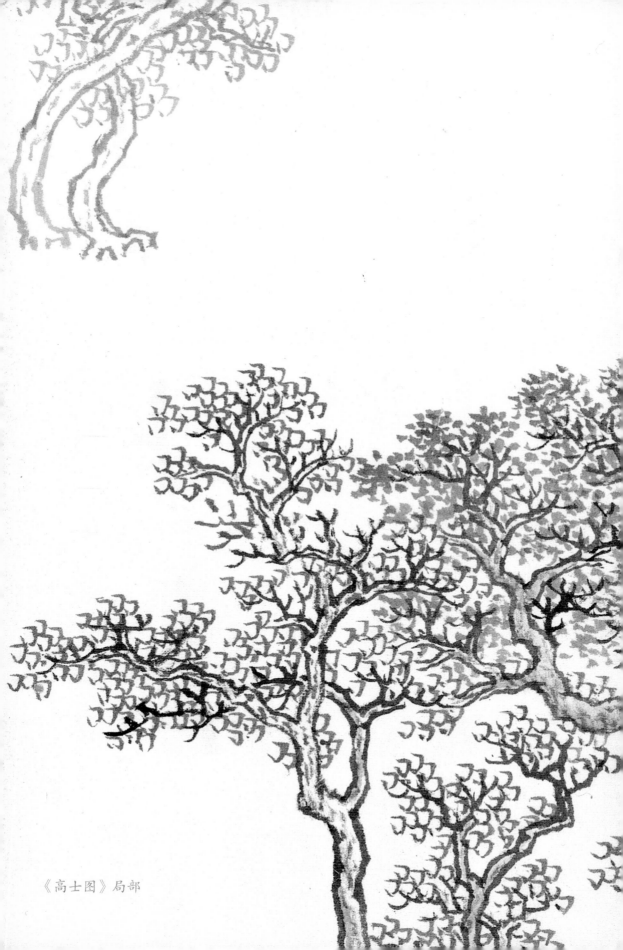

《高士图》局部

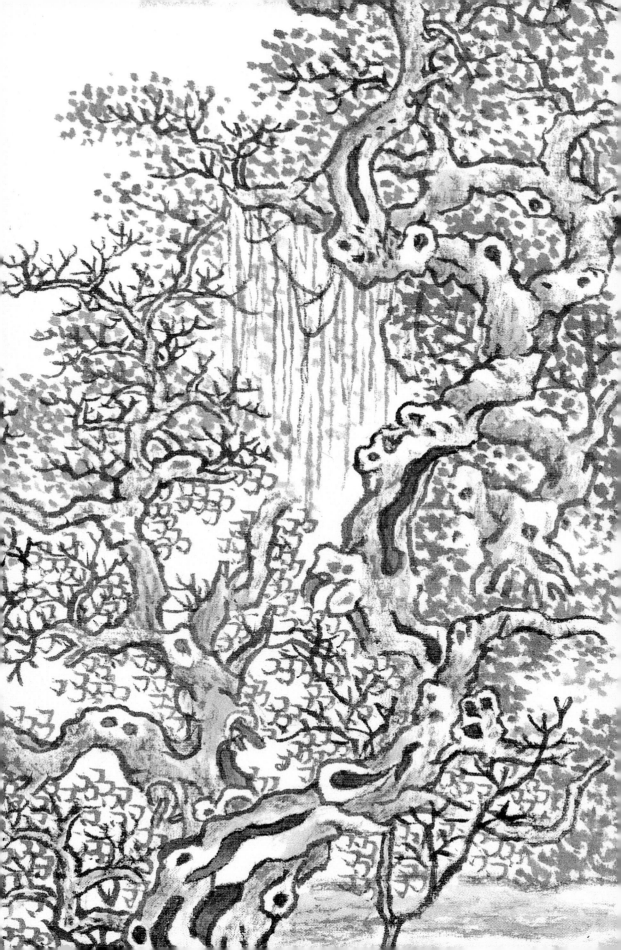

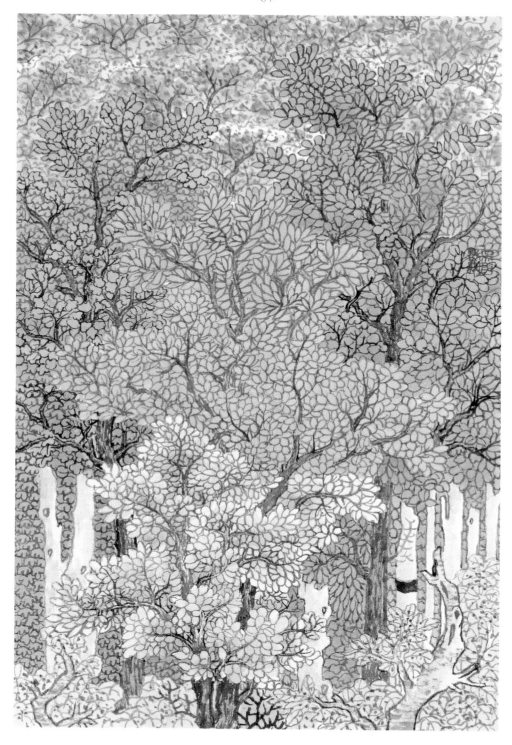

重彩画一般都较工整，设色也较繁复。凡是要上矿物色的（如石青、石绿、朱砂等）都要用植物色先上底色。

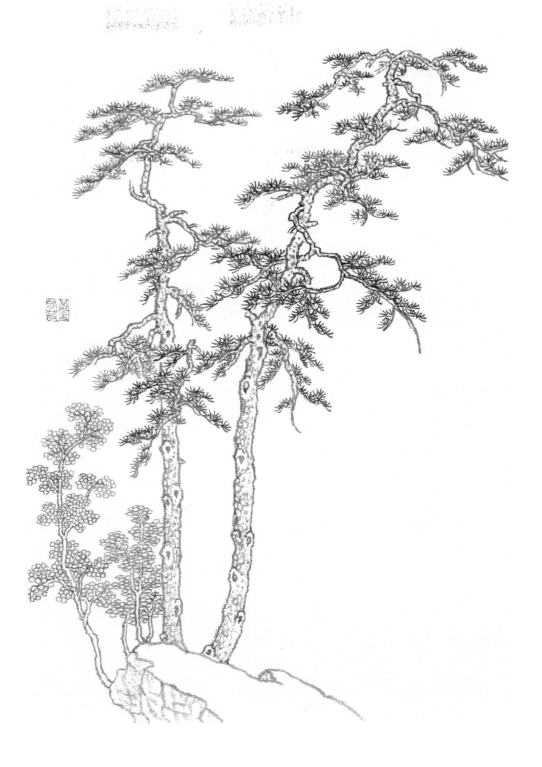

五代

阮郜

《阆苑女仙图》

图中之树为仕女画中的点景树，造型雅致温润，有玉树临风之态。

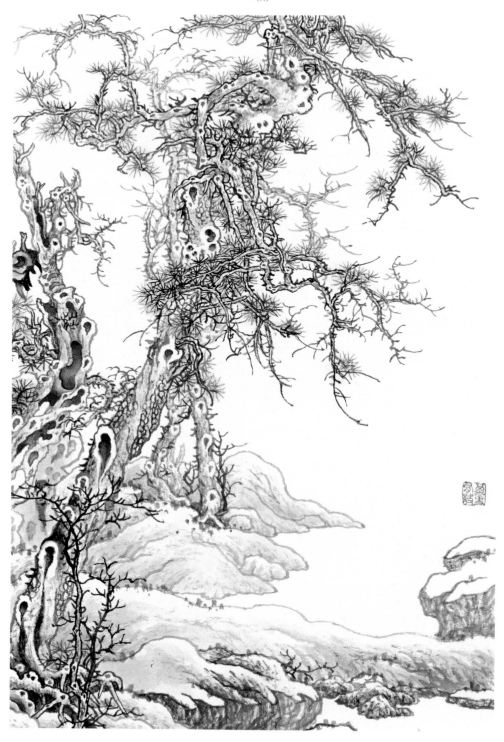

宋
李成
《寒林骑驴图》

　　李成画树极尽天工，其精细处真可谓鬼斧神工。画中古松似蛟龙腾空凌云之势，笔墨勾皴并用，刻画精细，并间以枯枝，则更显苍劲。该画为巨幅，缩为小册后，部分精细之处已不太清楚，后面附二幅放大稿（局部）可供一起临摹。

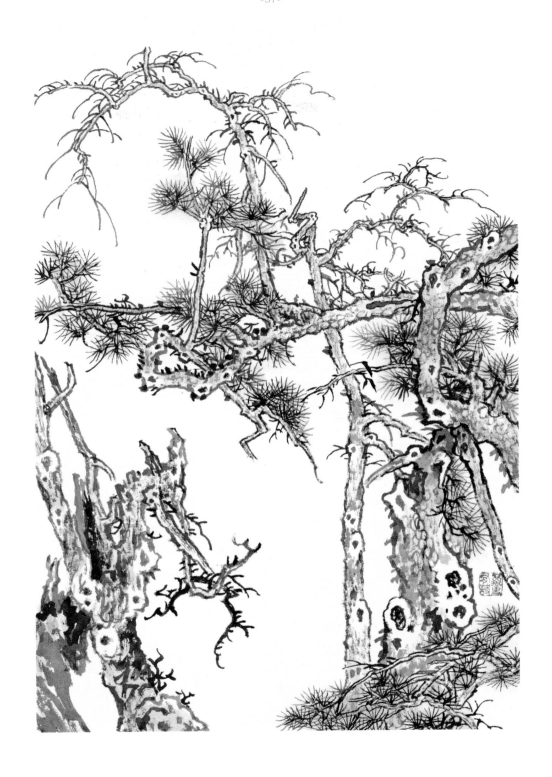

宋
李成
《寒林骑驴图》

李成之松艺术成就极高，除了构图之外，笔墨功夫之精湛更令后人敬畏。从这张放大稿中更能看到其线条雄健、磊落、中侧锋兼用，小枝用笔舒展潇洒，松针用笔尖锐，整体用笔浓淡相宜，实为难得的临摹范本。

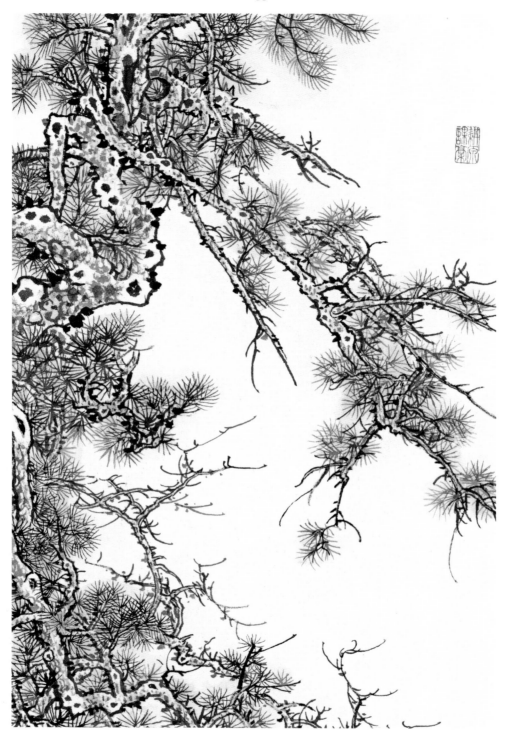

宋
李成
《寒林骑驴图》

学习古人名作，要有一个清醒的认知，对待这些优秀的传统要有一种敬畏的心理，要在绘画本体中去理解，比如临摹要忠于原作，切忌渗入自己的习惯，这样才能学到其中的真谛。

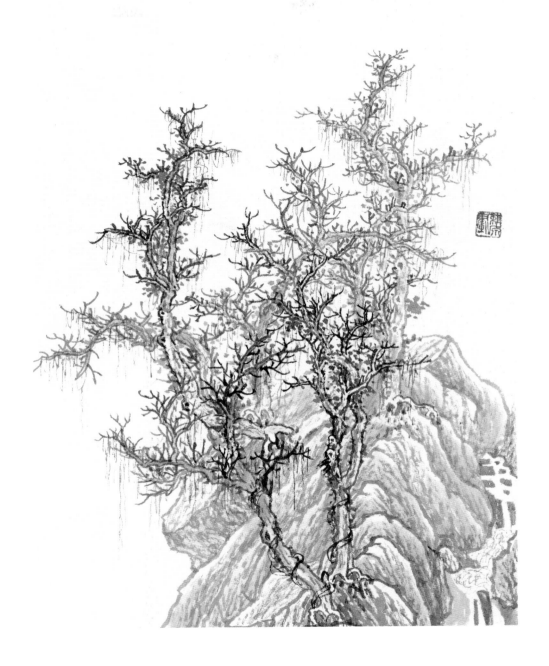

宋

李成

《晴峦萧寺图》

传统山水画中的构图有很多基本法则，类似于自然学科中的"公式"，如山水画中的树，多取单数（奇数），这样可以避免太过平稳，而缺少情趣。该图为五棵基本相同的枯树，但显得错落有致、疏密得当。

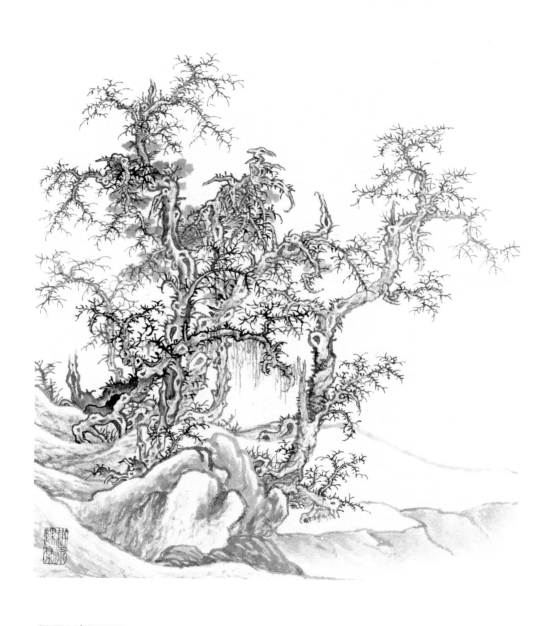

宋
李成、王晓合作
《读碑窠石图》

"扫千里于咫尺，写万趣于指下。"画中之树造型优美，毫端颖脱，气象萧疏，墨法精致。原画中有一石碑，笔者在临摹中删去了，原作为巨幅，可以放大了临摹。

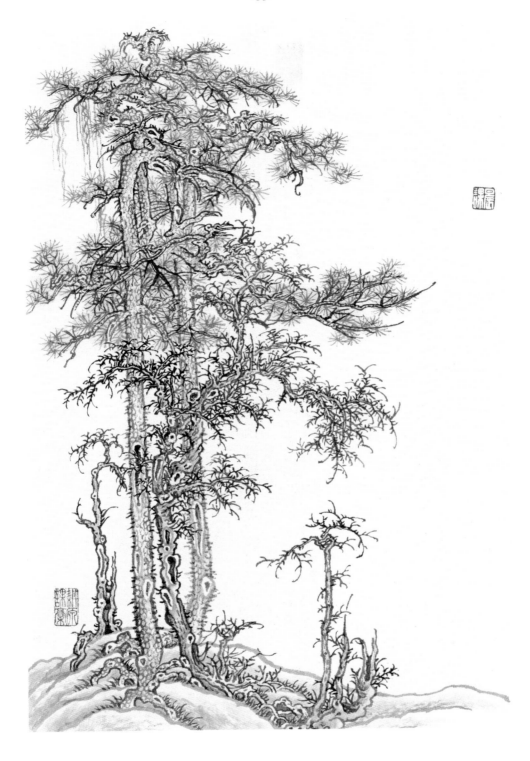

宋
李成
《寒林平野图》

画中长松两株，间于枯枝，松干挺拔，松叶郁郁，楚荆小木无丝毫冗笔，不作龙蛇鬼神之状，以锐利的尖笔用淡墨画出松叶。深枝淡叶，更具韵味。

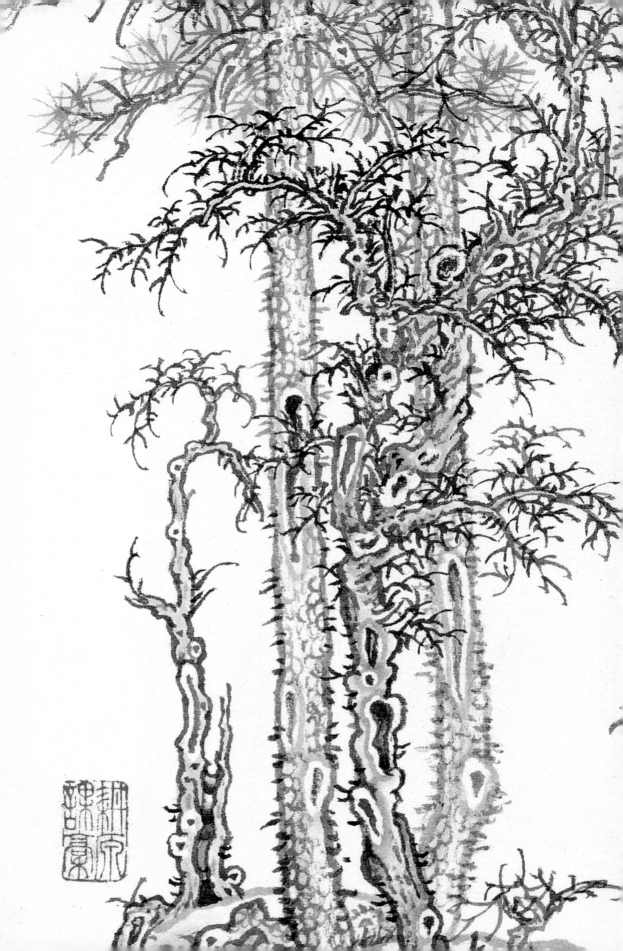

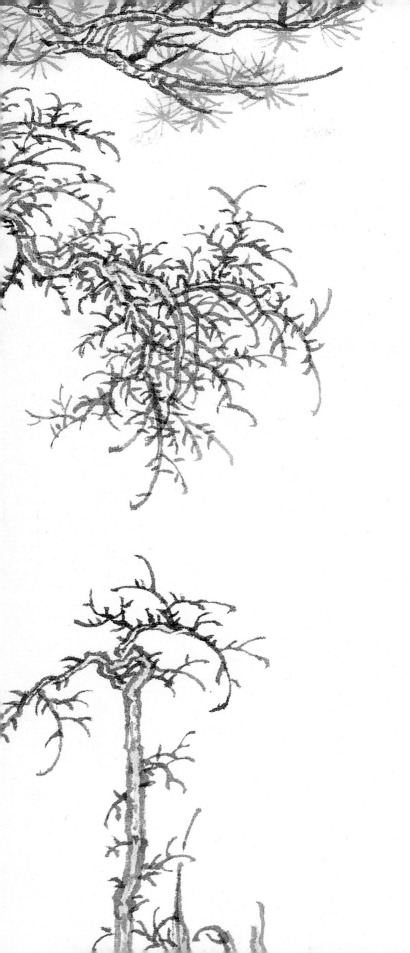

《寒林平野图》局部

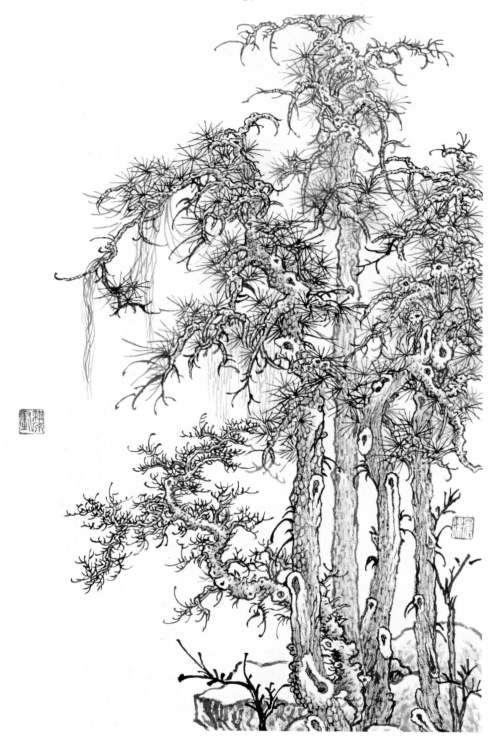

四株长松，挺拔俊秀，中间斜插一株杂树，左右两边各画一小枝，这样画面更显完整，又井然有序，细看单株又各具特色。树顶用笔刚中带柔，显内敛之秀。

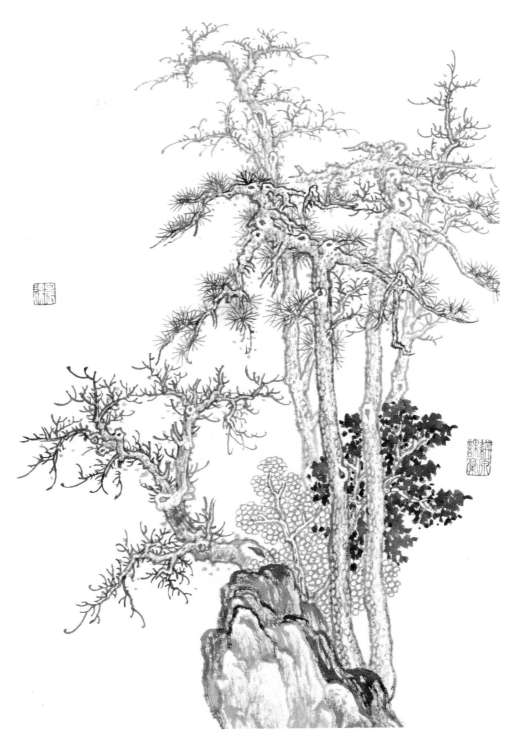

宋
李成
《寒林图》

北方之山多骨，树也挺拔，有一种气象萧疏、烟林清旷之感。
该图为典型的单数取景典范，大小七棵树，安排得极为妥帖。

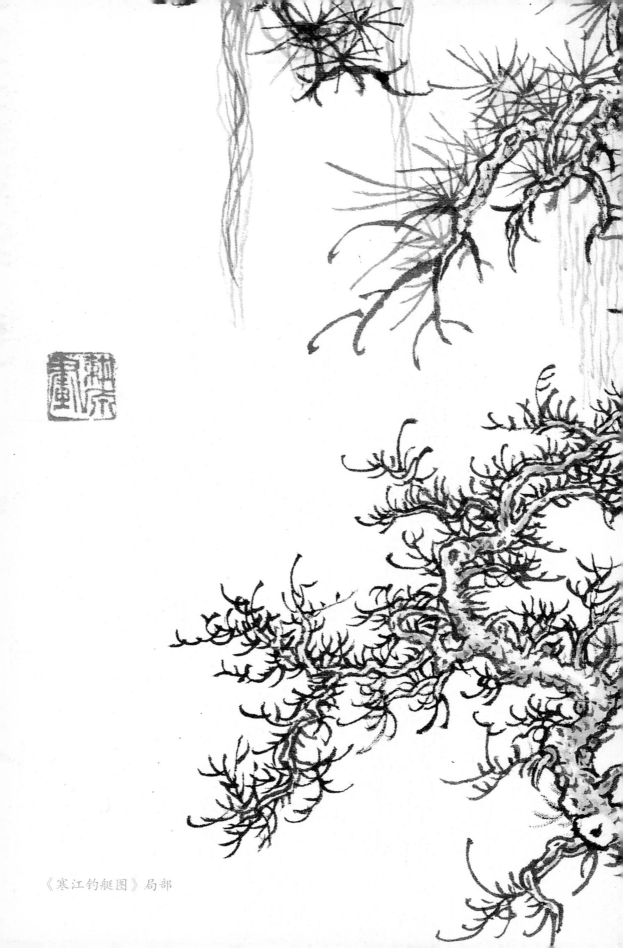

《寒江钓艇图》局部

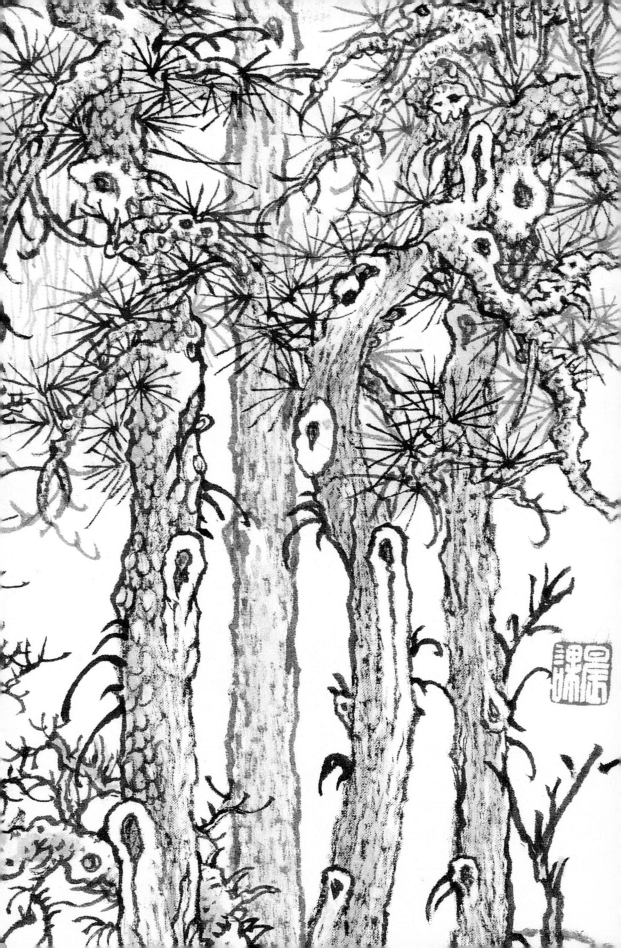

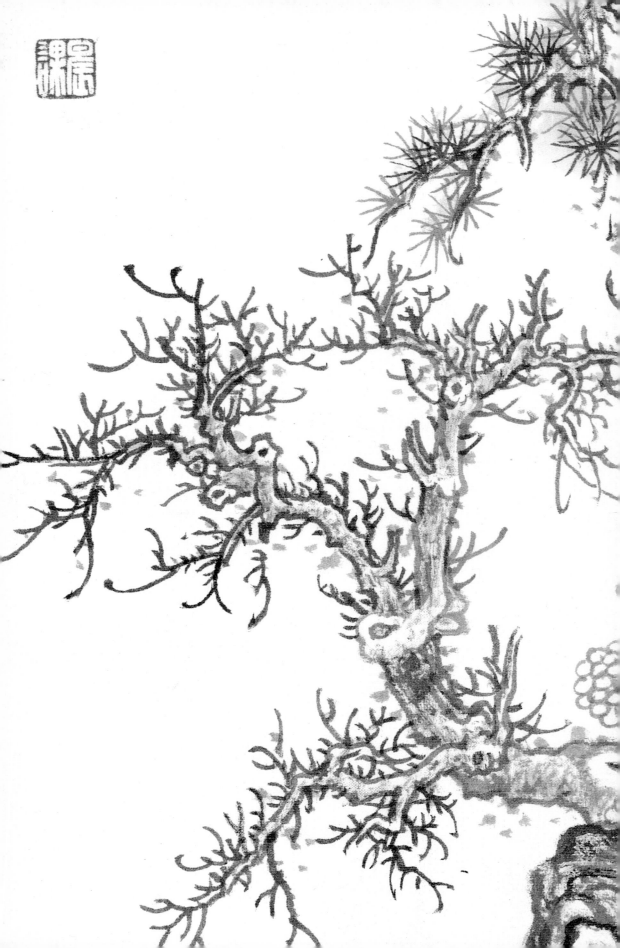

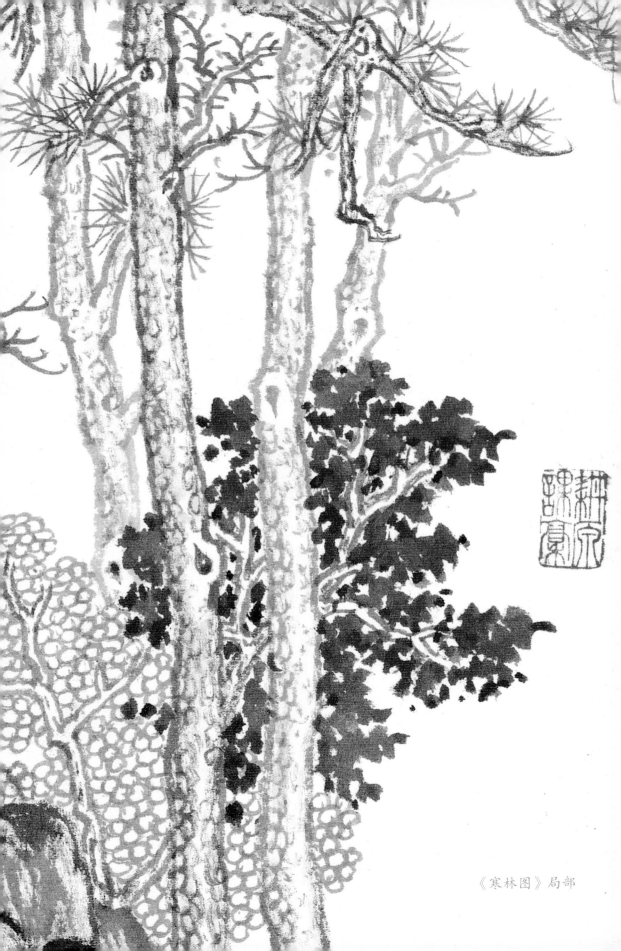

《寒林图》局部

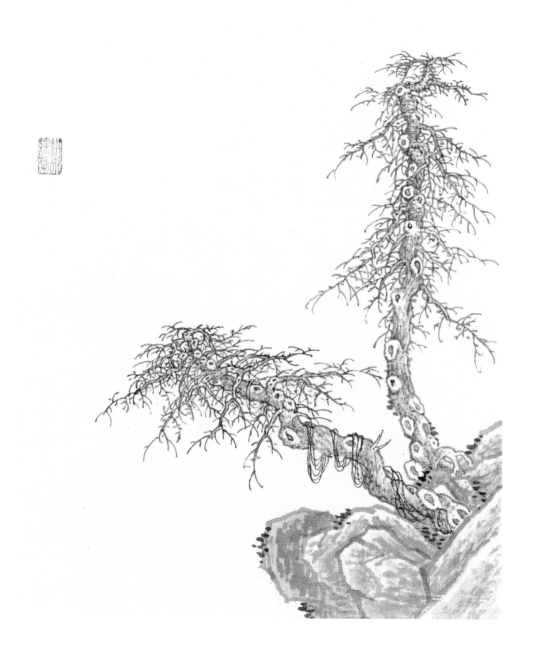

宋
李成
《寒林图》

　　自然界中的树，有的性较软，枝呈下垂状，即山水画中的"蟹爪枝"。临摹时笔要留得住，要有外柔内刚的感觉。

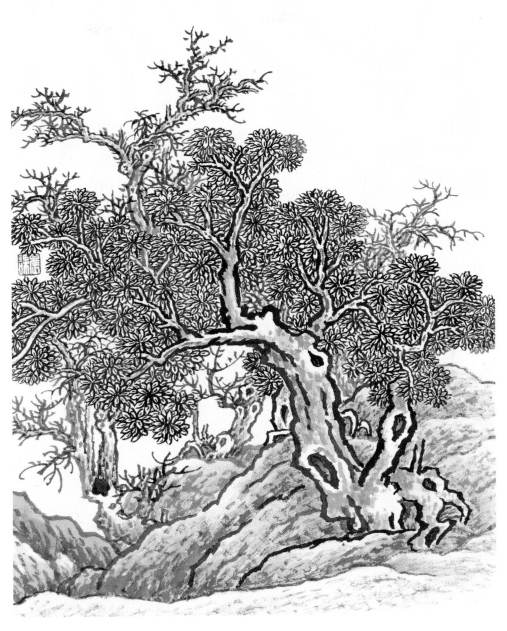

宋
范宽
《溪山行旅图》

范宽画树或侧或倚，形如偃盖，树干多用直笔、抢笔，树干多节疤，树身用淡墨皴染，树叶或双勾，或单笔点染，率皆浑厚，画以杂树、枯树居多，少见画松柏，总体墨色较浓重。

宋

李成

《寒林图》

通常讲画山石的墨法要比画树的丰富和复杂，但这图中的墨法很值得去学习，特别是前面树干虽积墨、泼墨、破墨都用上了，但主要以泼墨和破墨为主，临摹时用两支笔，一支蘸墨，另用一支蘸清水，先用墨笔画出树干的大概形状（笔中含墨量要饱满，用笔要肯定、稳重、沉着）随即用清水笔趁湿调整造型，直到满意为止。要掌握这种技巧最重要的是熟练，心中先要有树的造型，也是古人说的腹稿。

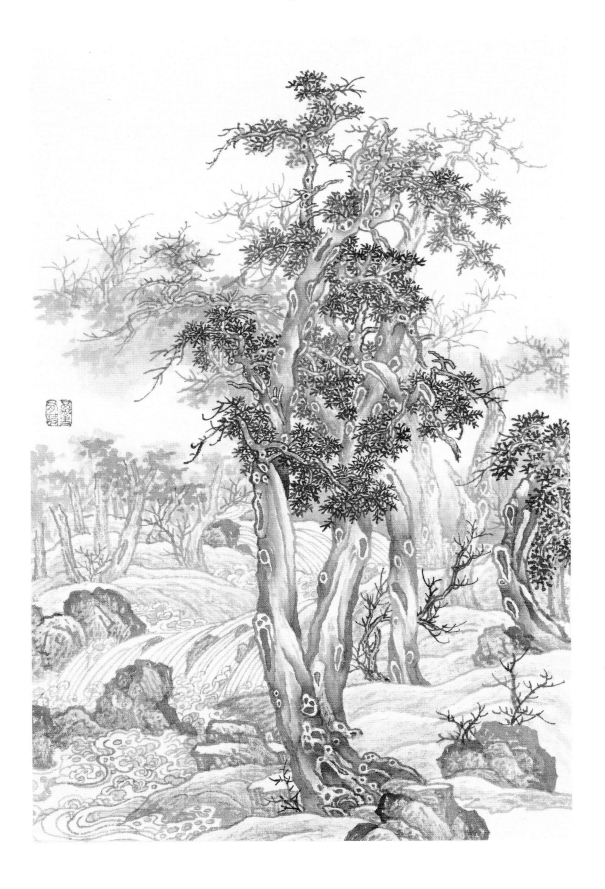

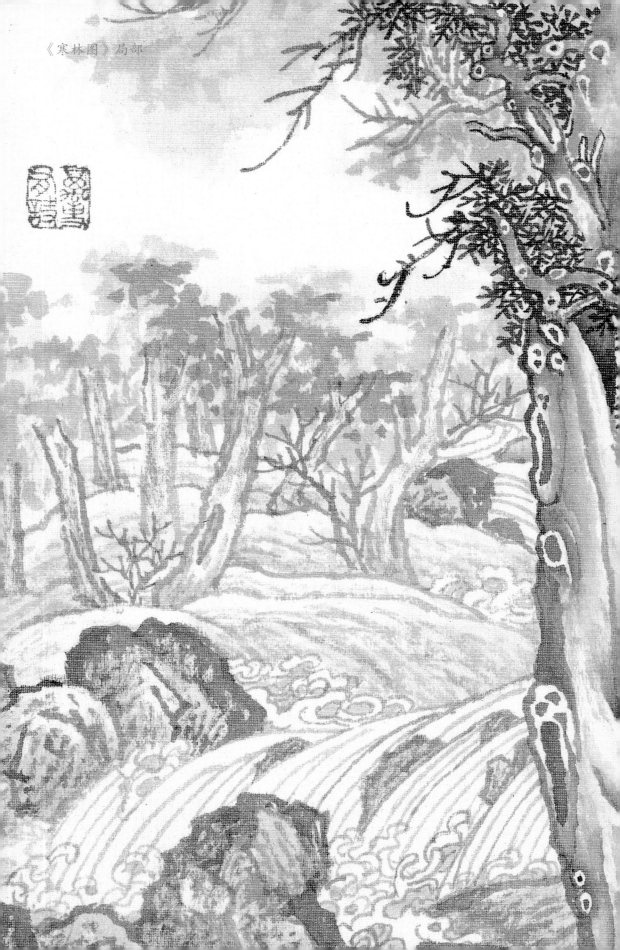

《寒林图》局部

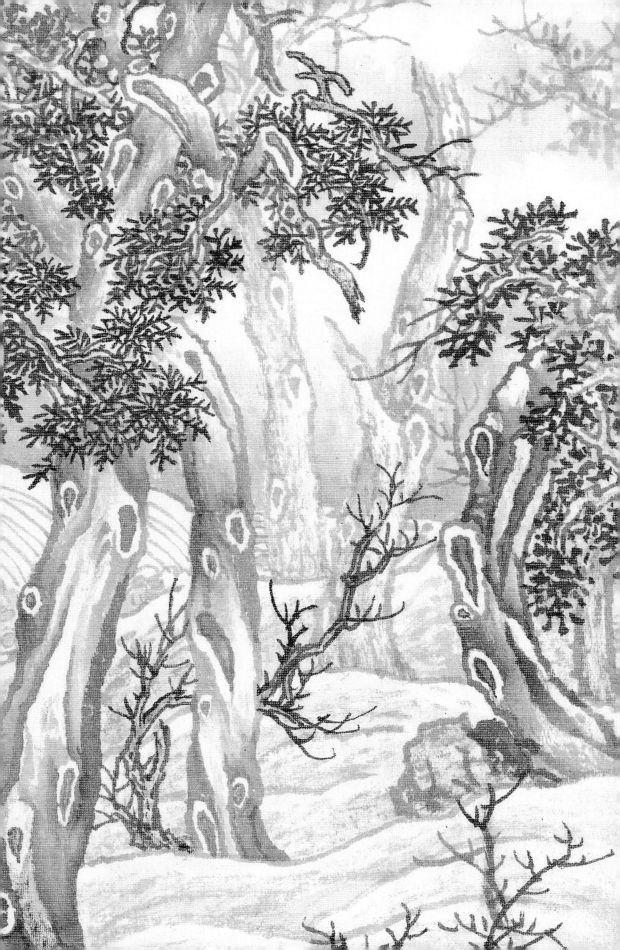

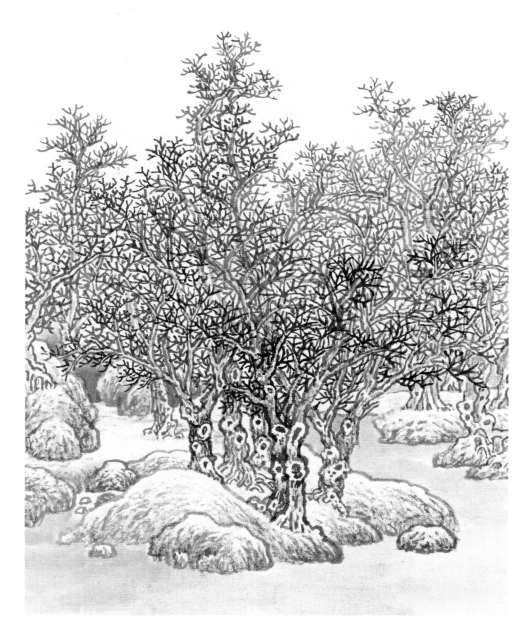

宋
范宽
《雪景寒林图》

　　枯木寒柯，构图严整有序，无丝毫杂乱处，笔墨朴质厚重。
临摹前先仔细阅读，然后从前面的树下笔，再画后面的树。

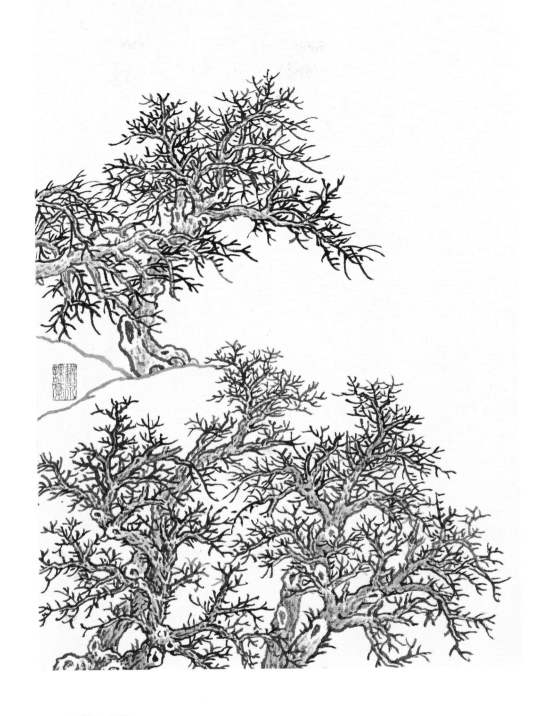

宋
范宽
《雪山萧寺图》

这是雪景中的树，所以墨色较深，临摹时先勾主干（留好前枝的位置），然后依主干走向画次干和细枝，用笔要沉着浑厚，以显苍老。墨色宜统一，变化不要太大。

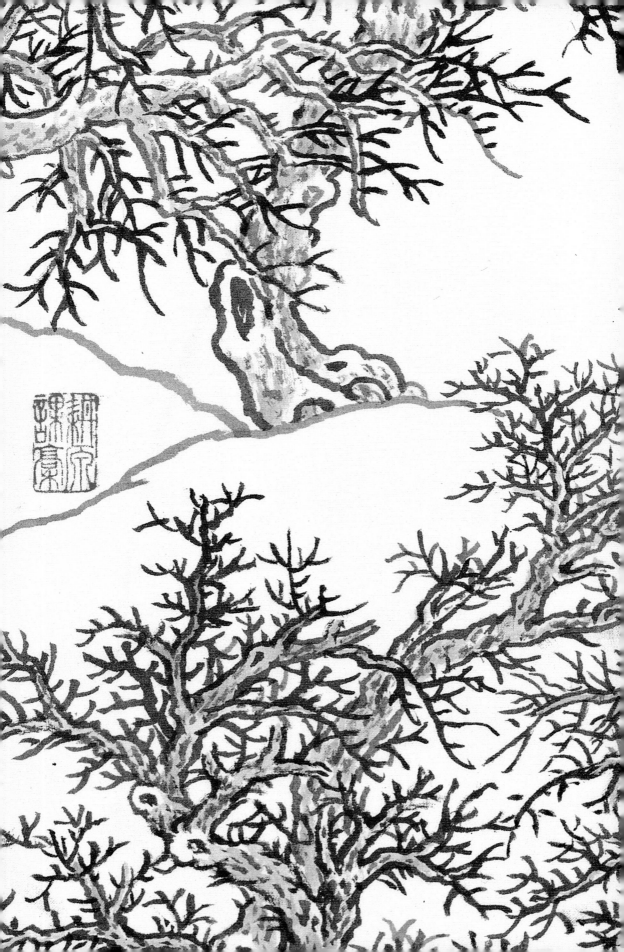

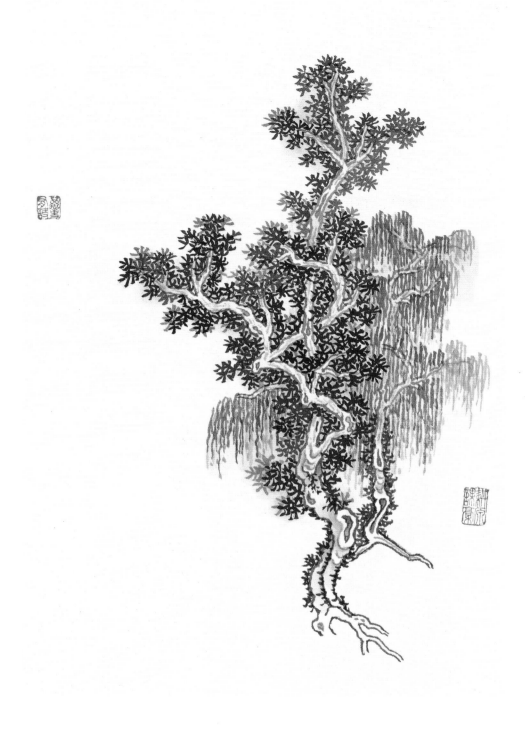

宋
刘道士
《湖山清晓图》

该画的作者，学术界尚有争议，但画风接近巨然。其杂树构图奇崛有致，树干皴笔较少，以淡墨渲染分阴阳，树叶点法温润而有韵致。

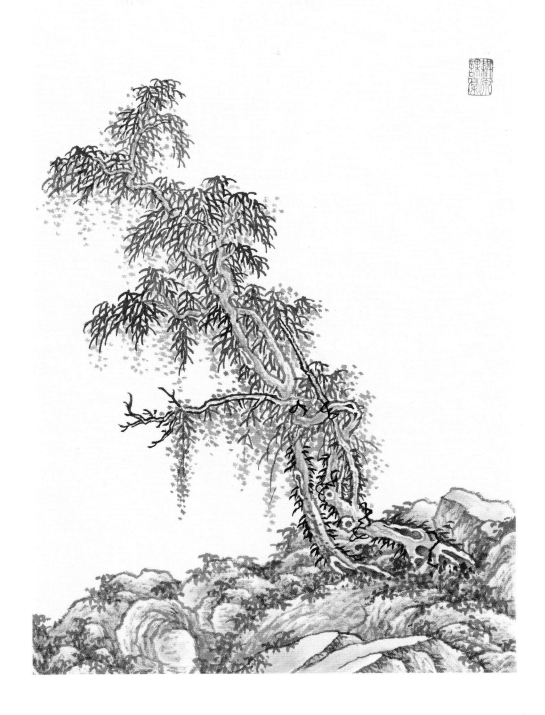

宋
刘道士
《湖山清晓图》

唐宋时期（特别是五代到北宋早中期）是山水画技法最完备和成熟的时期，杂树也是这样，各种点法都非常丰富而且都充满了朝气。

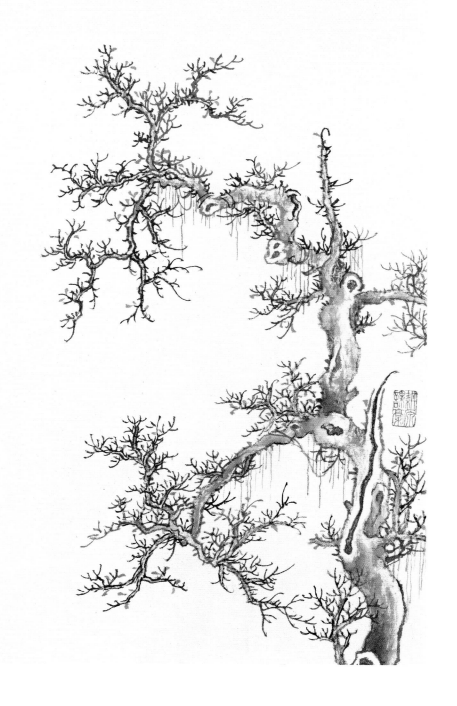

宋
无款
《小寒林图》

　　一株古树，树干弯曲，有一种苍茫荒率之感。树干皴法略显写意性，于严谨中透出灵动之感。

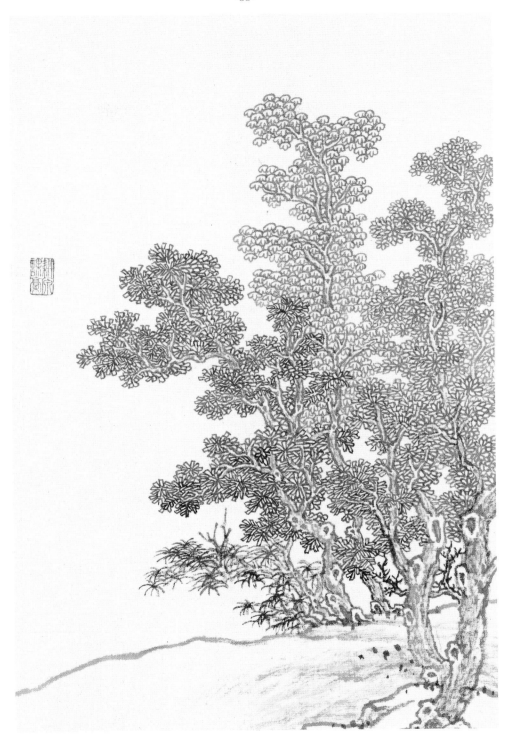

宋
祁序
《江山放牧图》

图中丛树造型生动妩媚，笔墨丰润华滋。树干以干笔中锋勾勒，线条圆润。树叶之间的空隙处，处理得尤为精致。

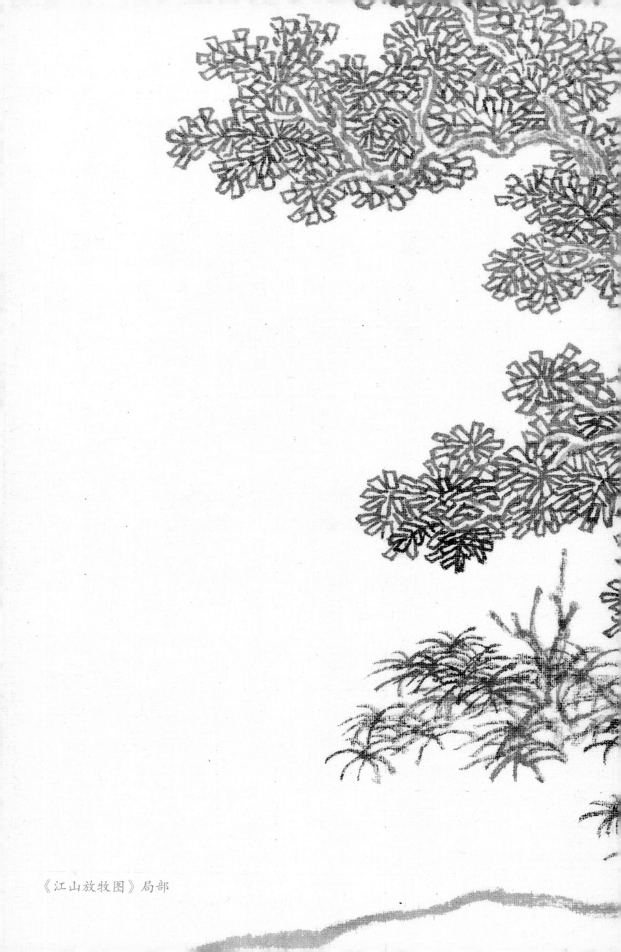

《江山放牧图》局部

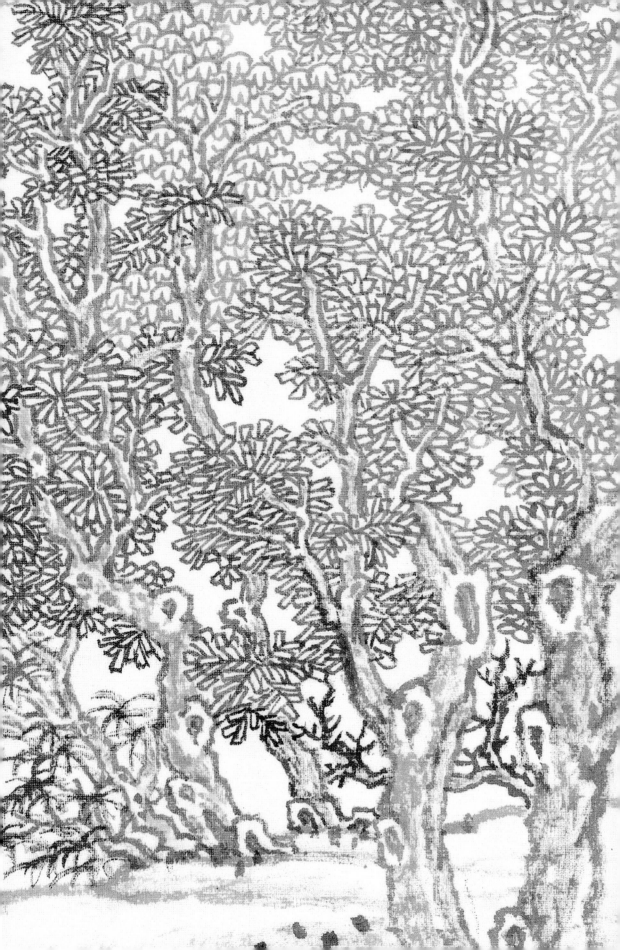

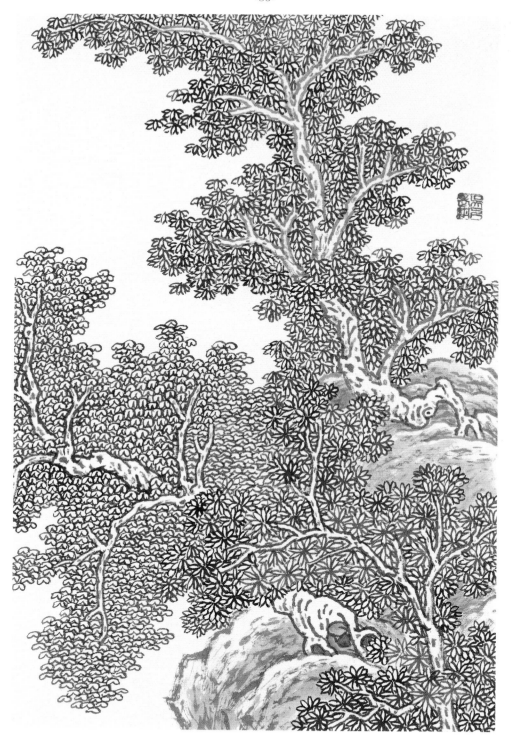

宋
郭忠恕
《明皇避暑宫图》

画叶分两大类：单笔、双勾（俗称夹叶），夹叶在宋画中出现频率很高，学习中只要掌握了基本法则，便难度不高。

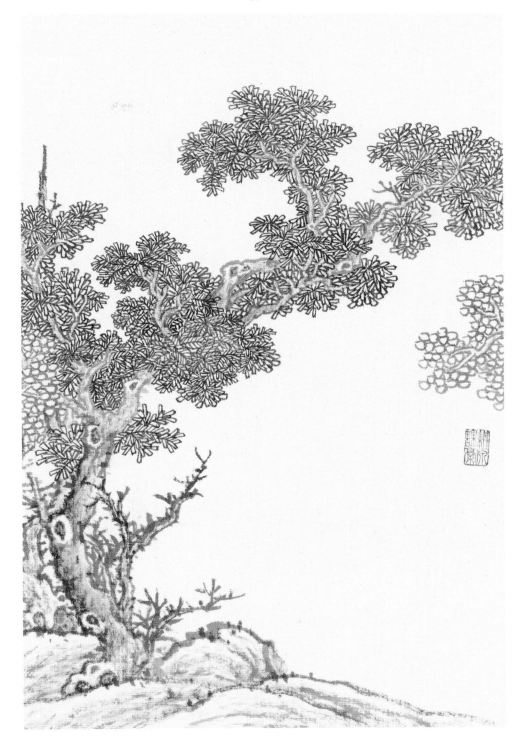

宋
祁序
《江山放牧图》

秀林嘉木尽显春色之美，笔墨平和温润，一招一式足见宋人技法之精湛。

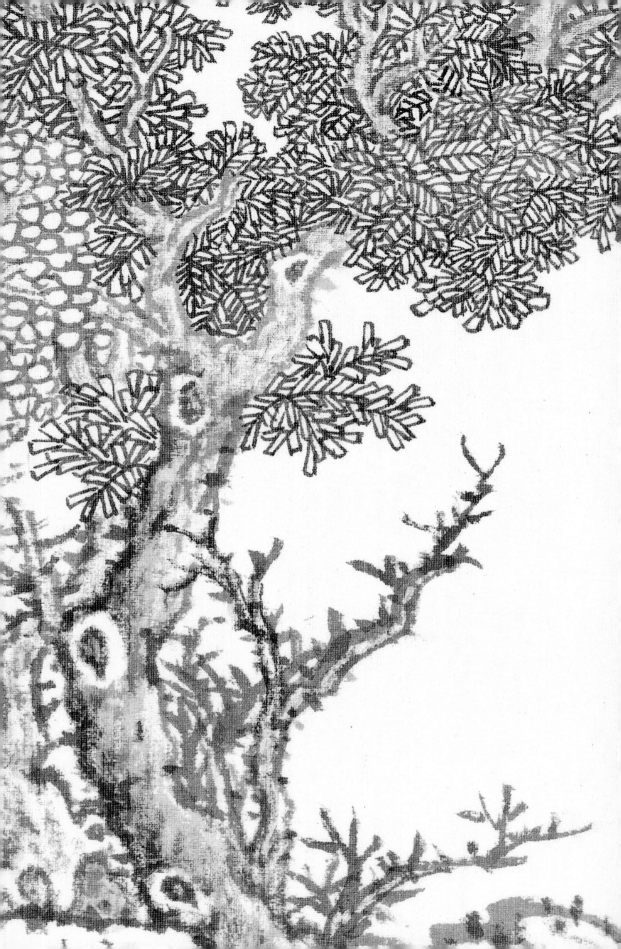

《江山放牧图》局部

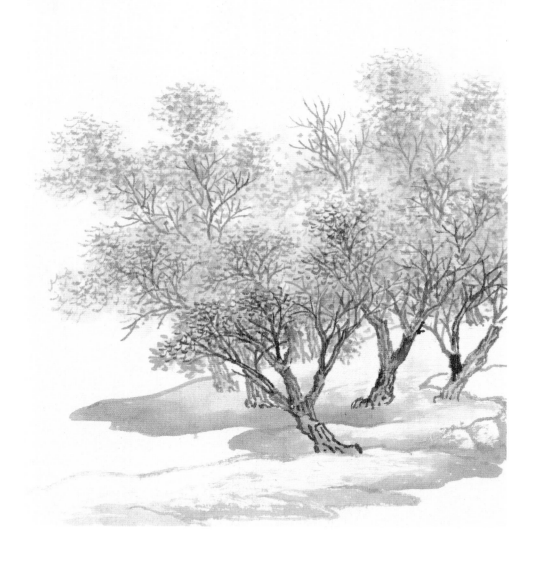

宋

惠崇

《沙汀丛树图》

惠崇擅画平远之景，所画柳树有特色，以方笔直线勾出老干，再画小枝，并点出柳叶，看似不经意处尽显春色之妩媚。

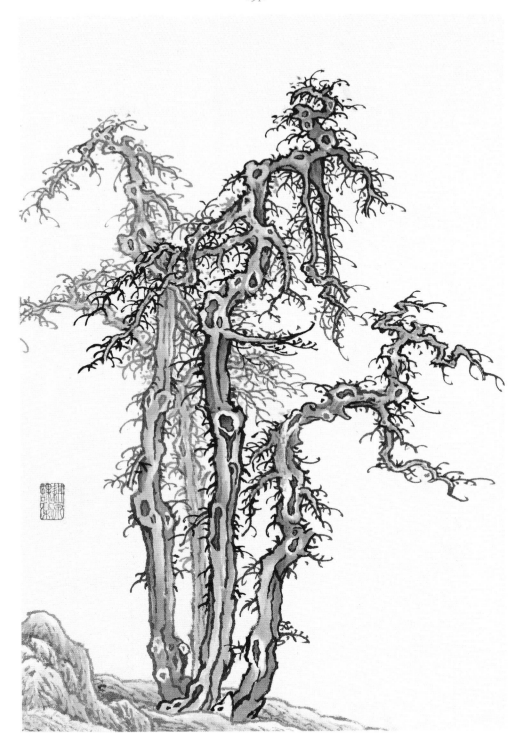

宋

瞿院深

《雪山归猎图》

数株老树，气象萧疏，为难得的临摹范本。

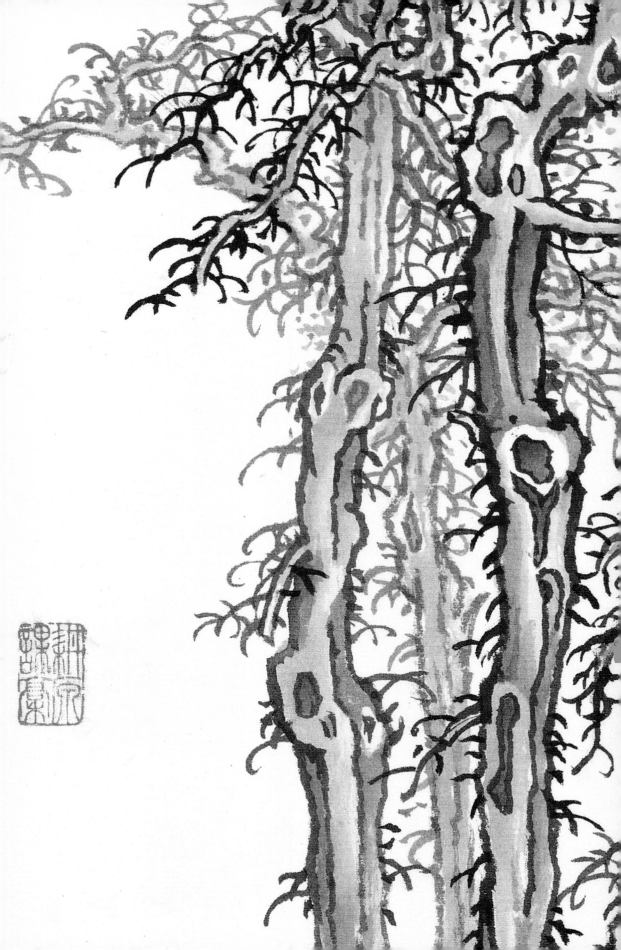

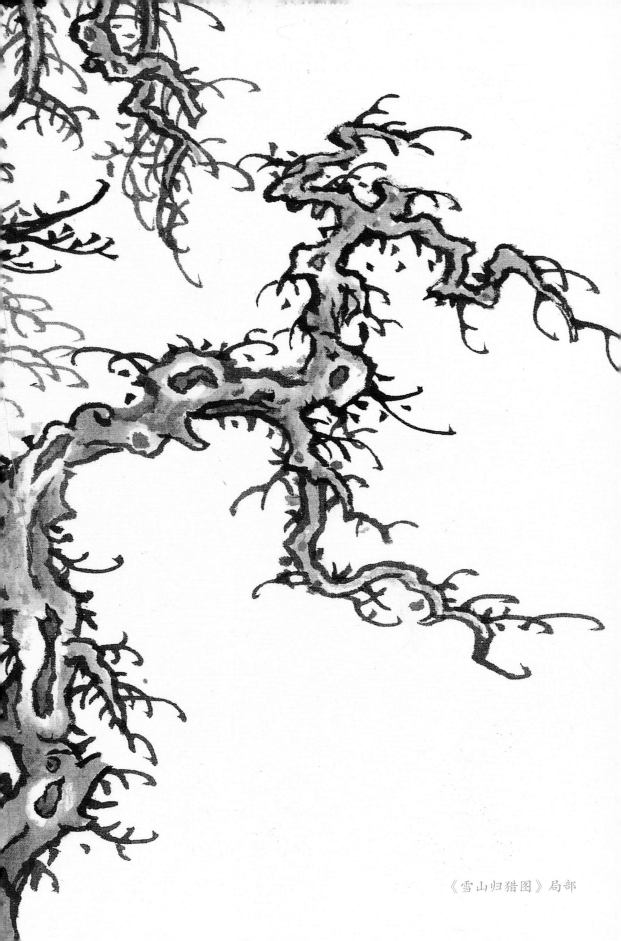

《雪山归猎图》局部

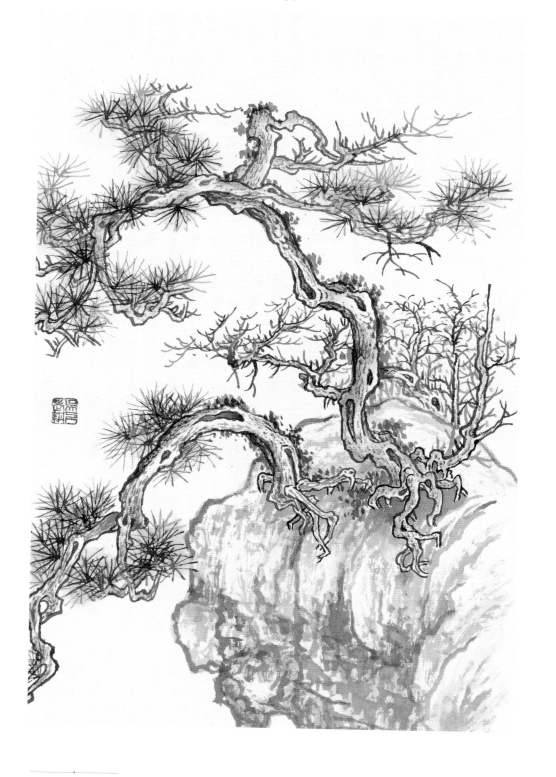

宋
王诜
《渔村小雪图》

传统画中画松叶，最常见的不外乎两种：金钱松（圆形）与扇形松（半圆形）。该画中之松叶揉二者为一体，与挺健的松干相映成趣。

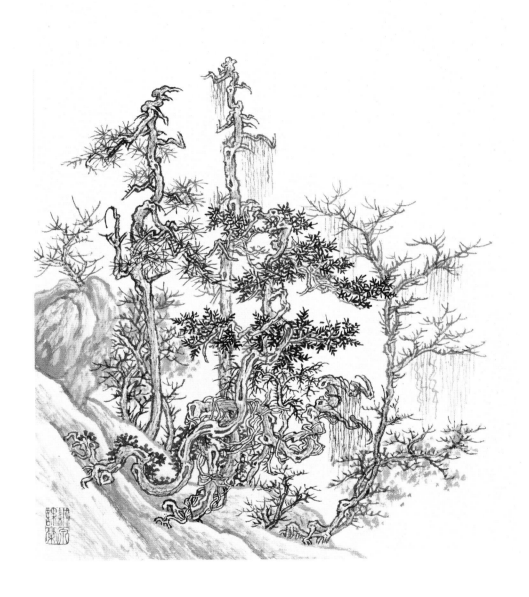

宋

王诜

《渔村小雪图》

王诜之画接近李成、郭熙。图中老树奇崛，行笔清润挺秀，于幽深秀润中另有一种奇丽之感。

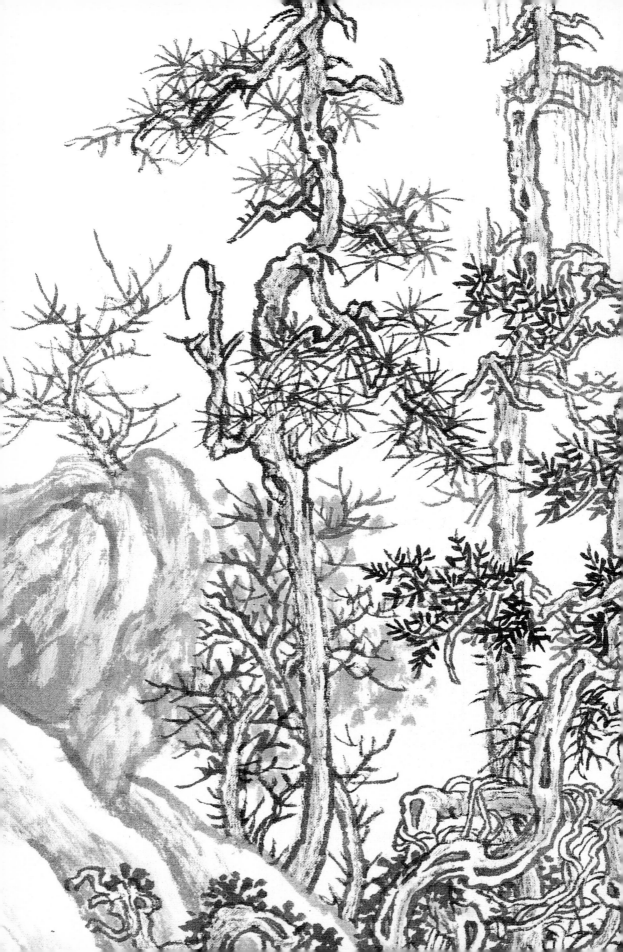

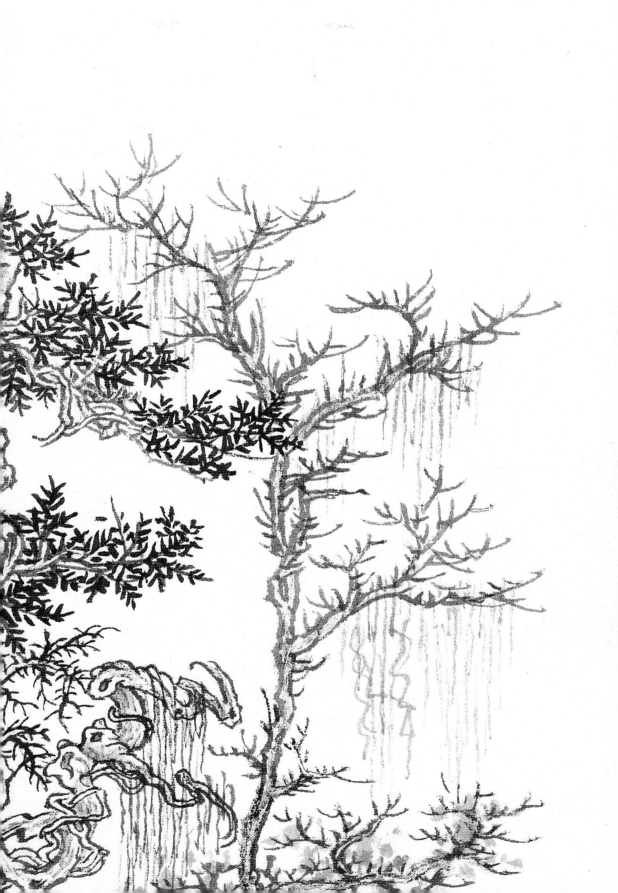

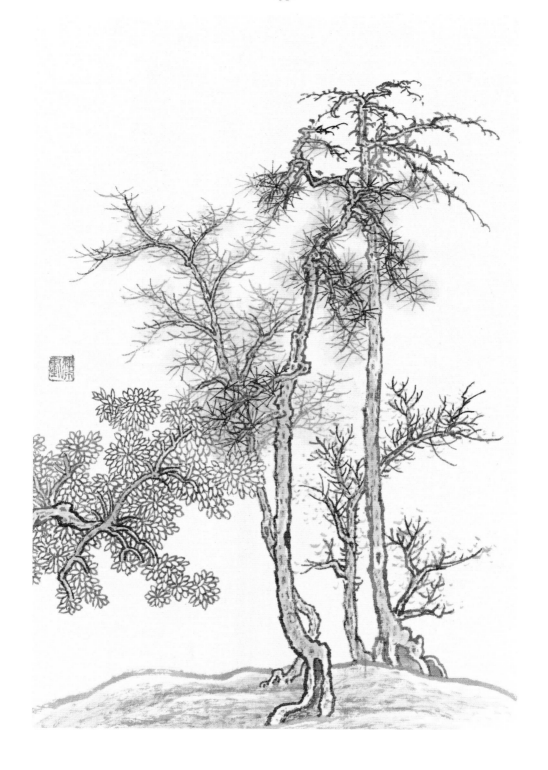

宋
王诜
《溪山秋霁图》

这画在元代曾被倪瓒、柯九思等人收藏过，并认定是郭熙之作。此画用笔锐利，清润素雅。

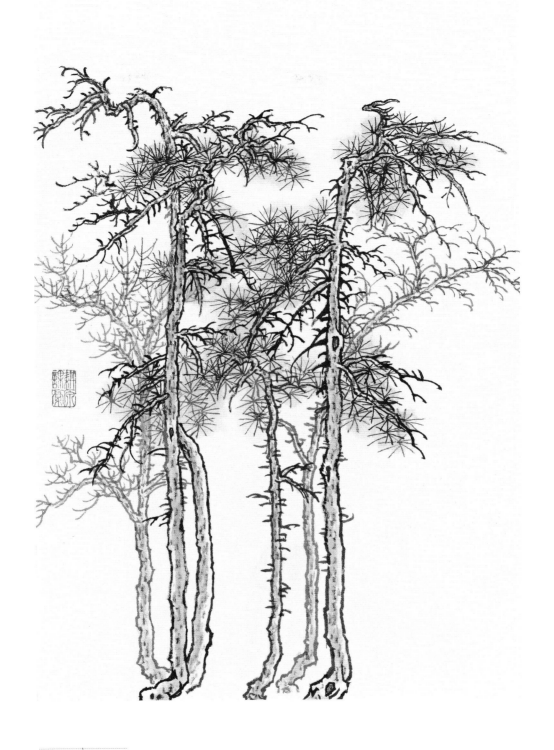

宋
王诜
《溪山秋霁图》

临摹古人作品，首先要学习造型，然后再学习其中的笔墨，如用笔、用墨、设色等。

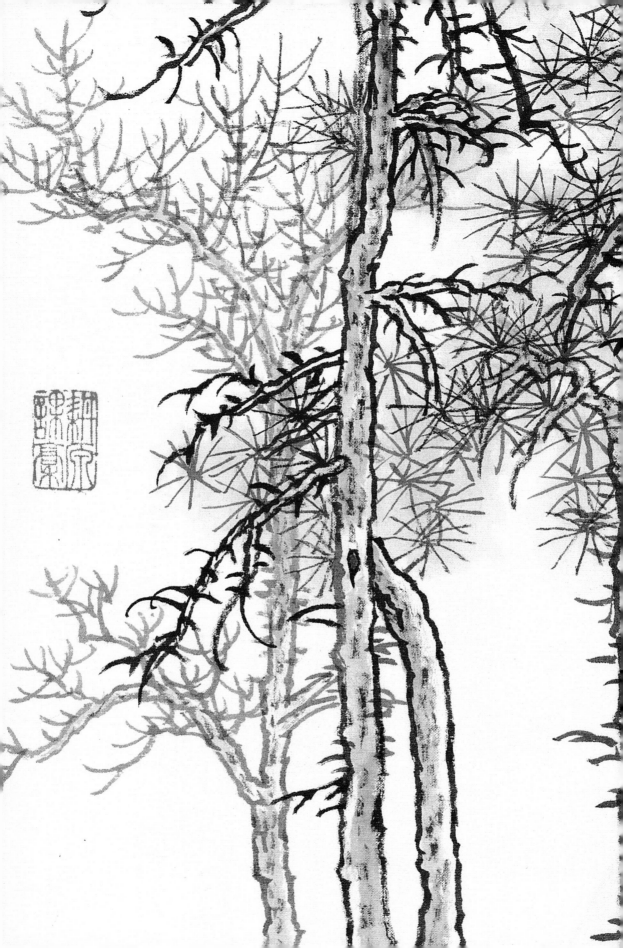

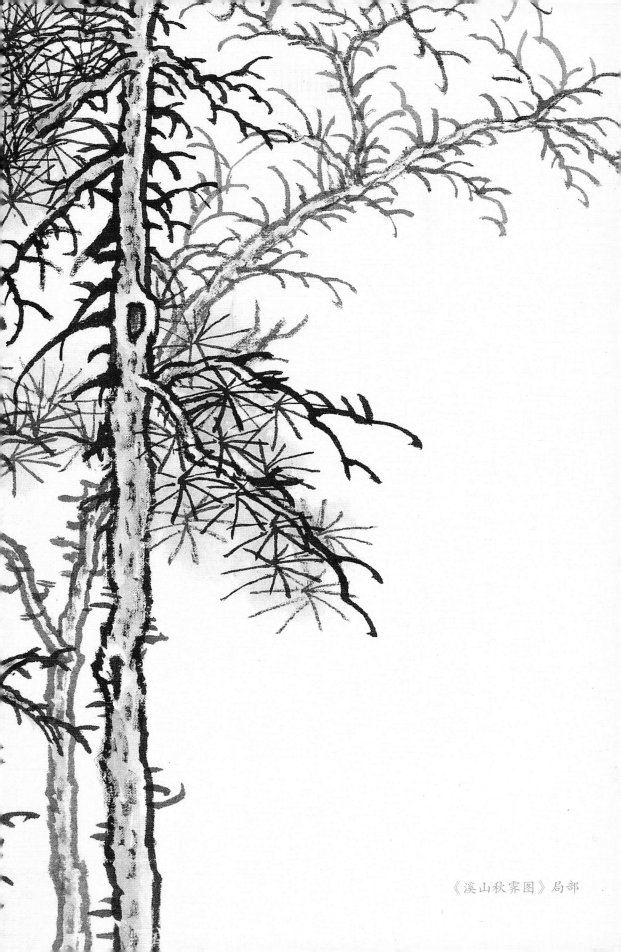

《溪山秋霁图》局部

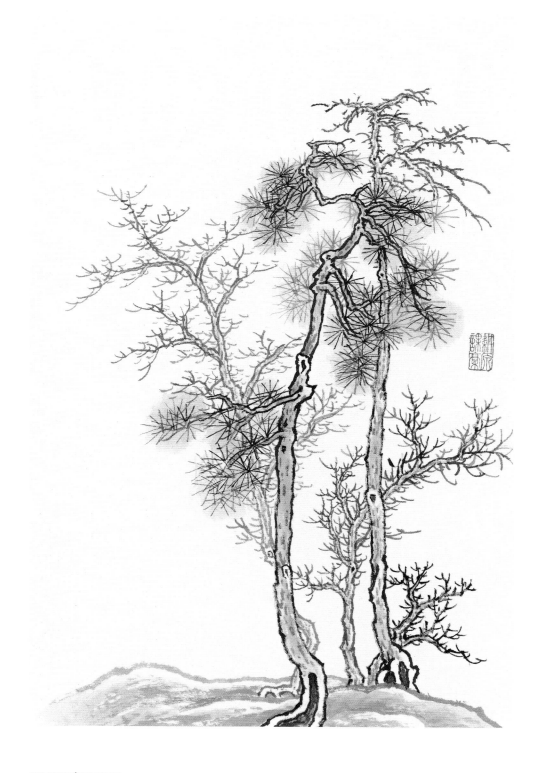

宋

王诜

《溪山秋霁图》

把一组杂树分解成三个小单元，这样看得更清楚，方便临摹。

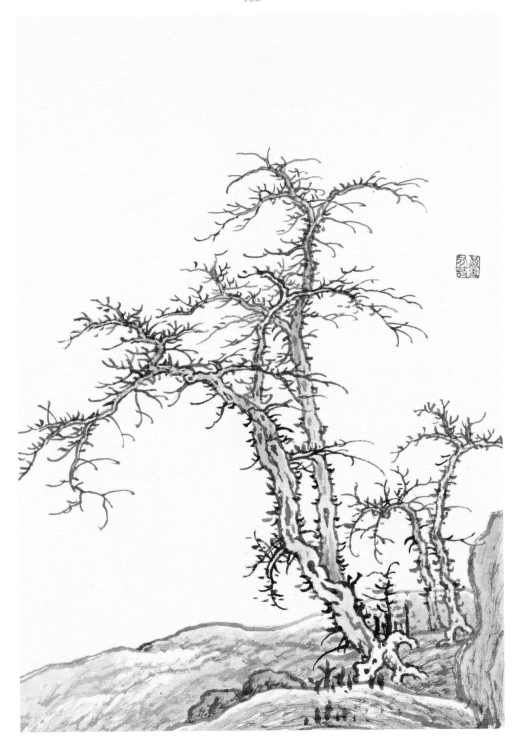

宋

李公年

《秋景山水图》

这是原画中中景部位的枯树，造型简洁，特别是小枝不宜太繁，但对笔墨的要求一点也不能低，甚至要高于近景中的枯树。

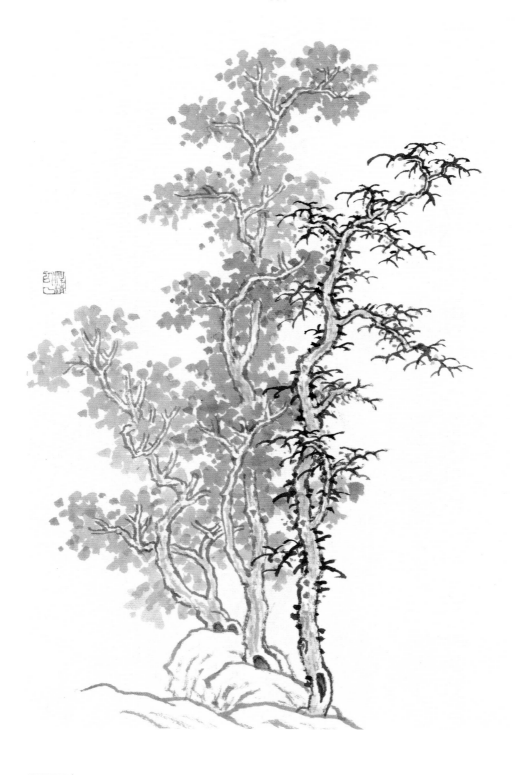

宋

屈鼎

《夏山图》

夏季江边林木丛生，蓊郁茂密，墨色明晦高深。画树叶，用墨宜饱和。

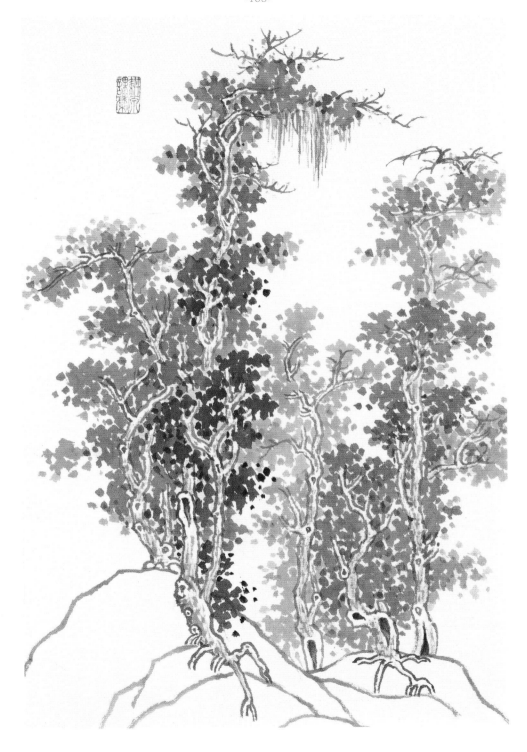

宋
屈鼎
《夏山图》

山水画通常多以浓淡来处理空间关系，如前浓后淡等，而善画者也可以用墨色的轻重、干湿虚实来调节，如图中树叶则用饱和的淡墨点叶，更见夏天树木的郁葱。这画法宜选用厚绢才能有此效果，因丝织物储水能力强，又不会渗漏到反面。

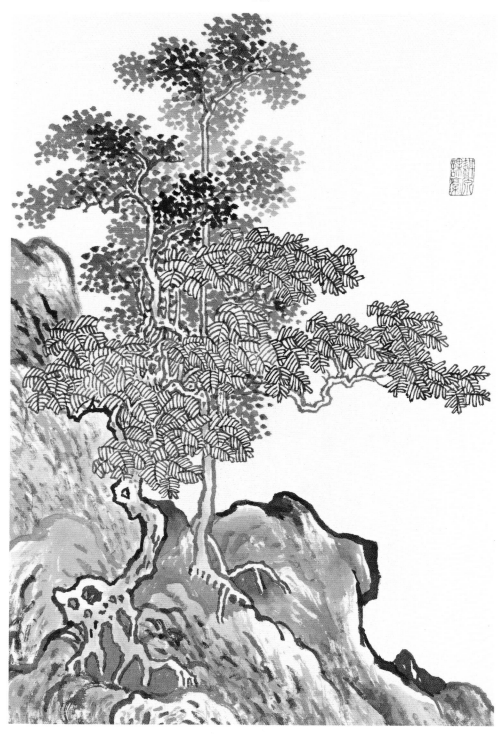

宋
燕文贵
《溪山楼观图》

燕文贵画多用直笔、曲笔、硬笔，并擅用湿笔（笔毫含水量足），笔性随意，有一种淋漓之感。

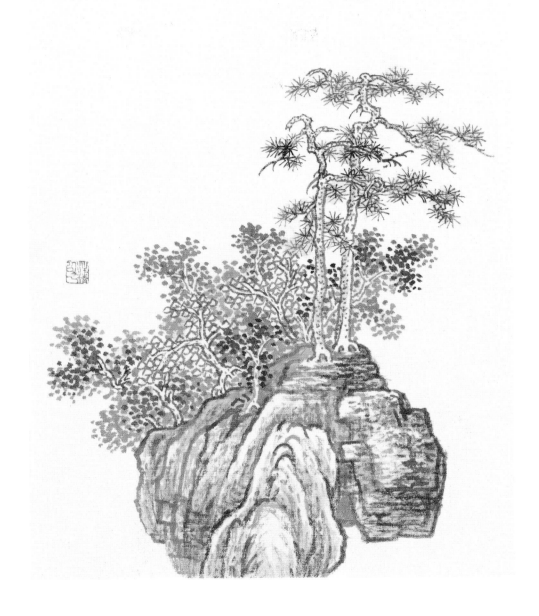

宋
燕肃
《春山图》

燕肃博学多闻，官至龙图阁直学士，为政清简。笔墨生拙凝重，带有早期文人画的风格。

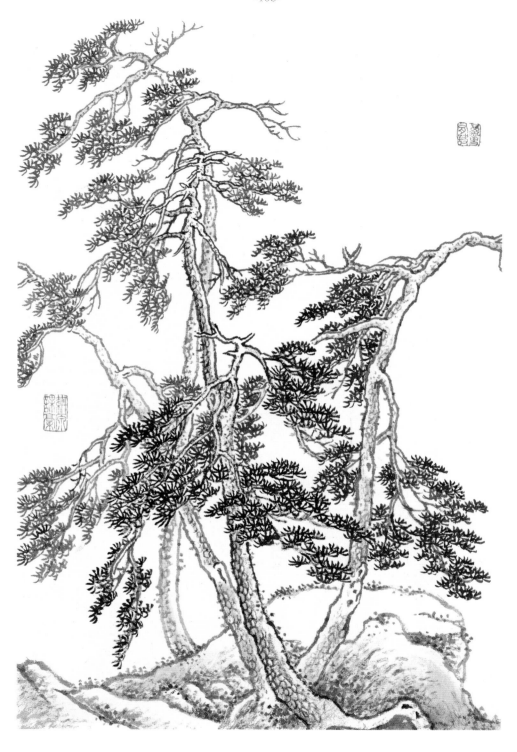

宋
许道宁
《关山密雪图》

古松四株，构图舒展磊落，笔墨凝重温润，不失为一个临摹佳本。

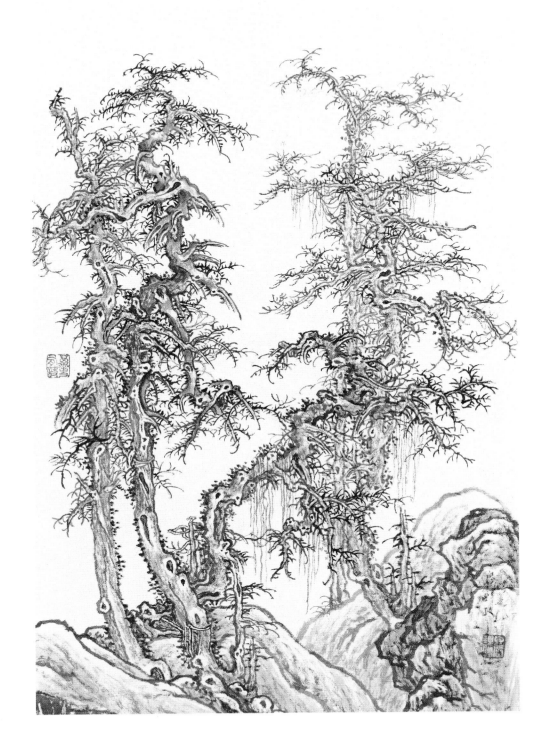

宋
许道宁
《乔木图》

许道宁游太行，得自然界之滋养，并学李成法。图中树木形态自然优美，树干粗壮挺立，左边两树如双龙入云之势直冲云霄，中间之树，弯腰弓背与后面两树交叉重叠。小枝繁而有序，笔墨更是精湛绝伦，是一幅难得的临摹范本。开始临摹时可以先放大了从临摹局部开始，然后再临整幅。

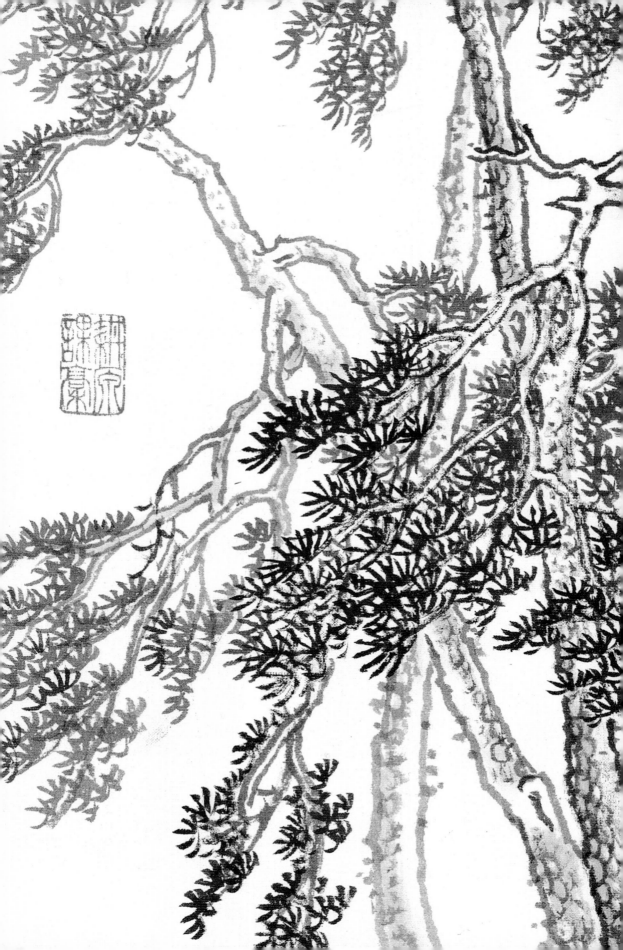

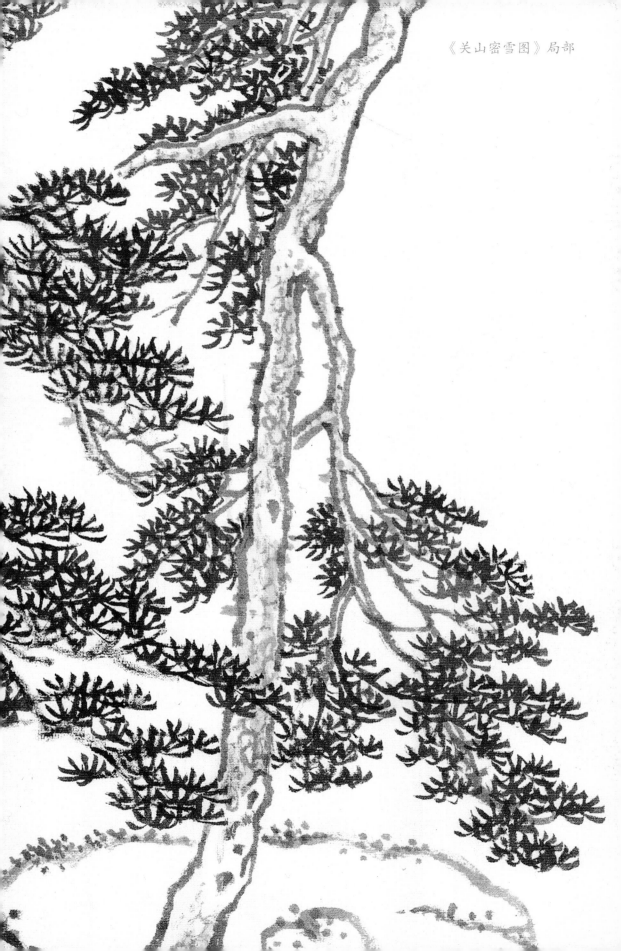

《关山密雪图》局部

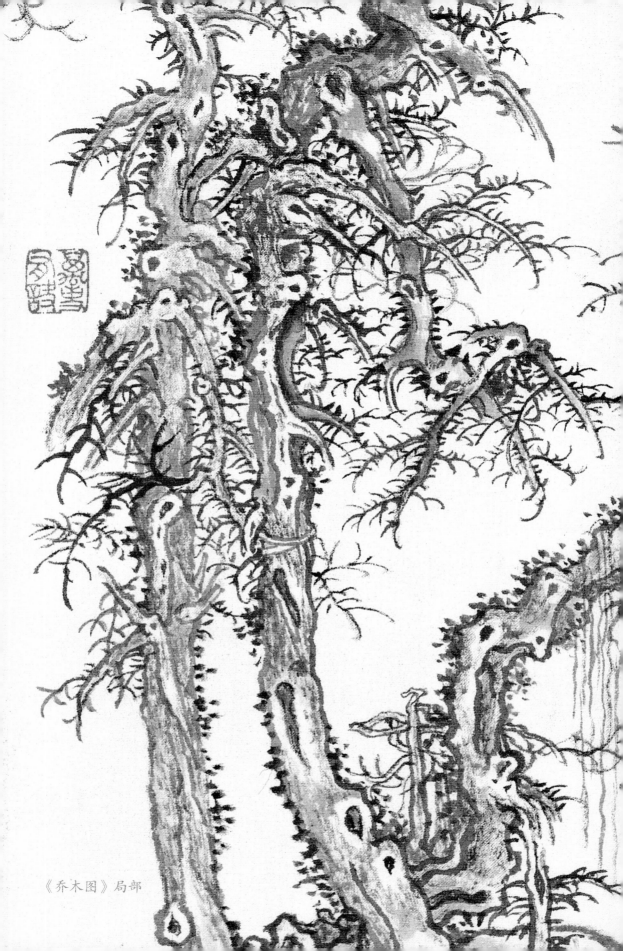

《乔木图》局部

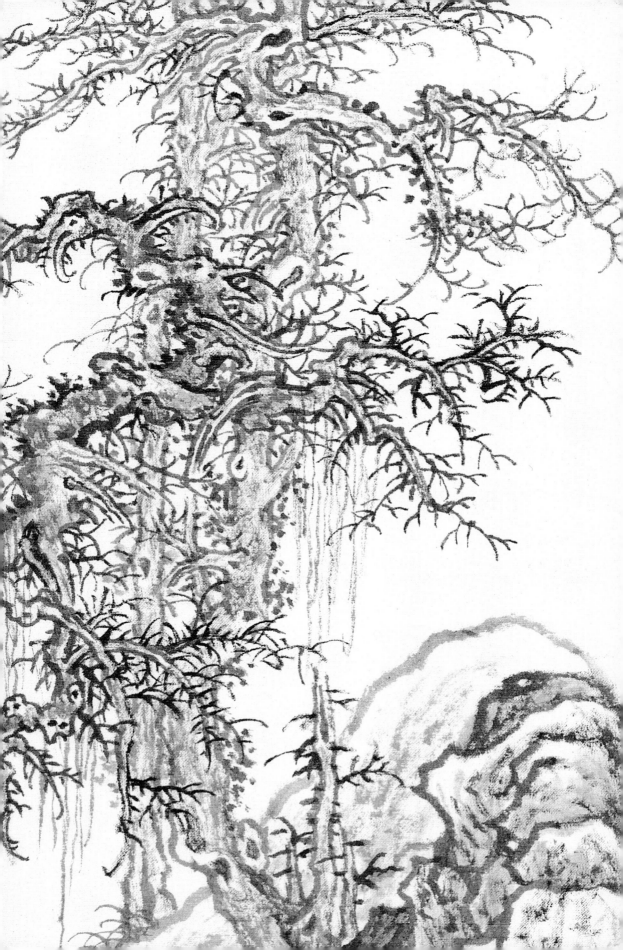

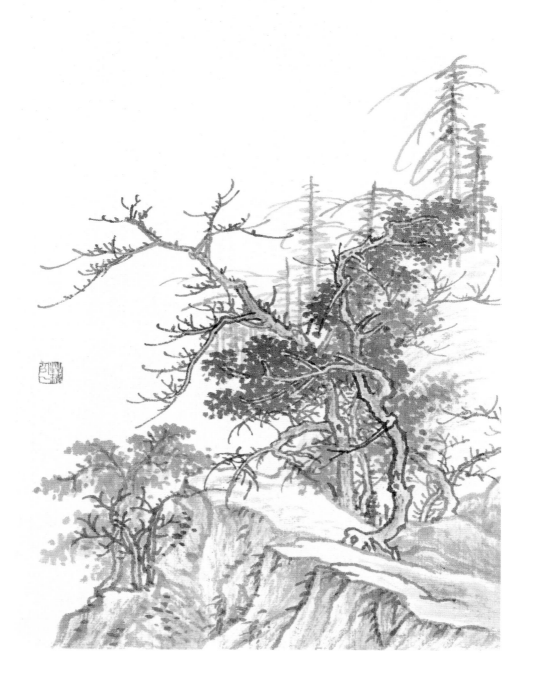

宋

许道宁

《渔舟唱晚图》

简率劲挺是许道宁晚年的风格，但用笔更为洗炼。

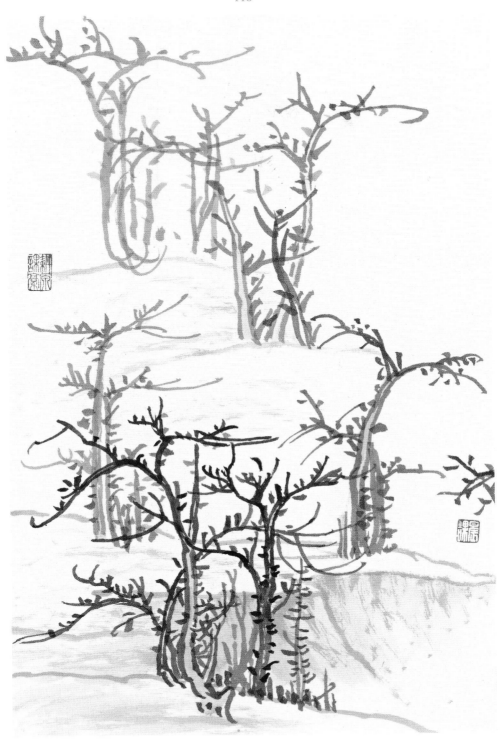

宋

许道宁

《渔舟唱晚图》

　　时值深秋，树叶半落，中景之树极为简练，基本上都以单笔线条画树，难度很高。

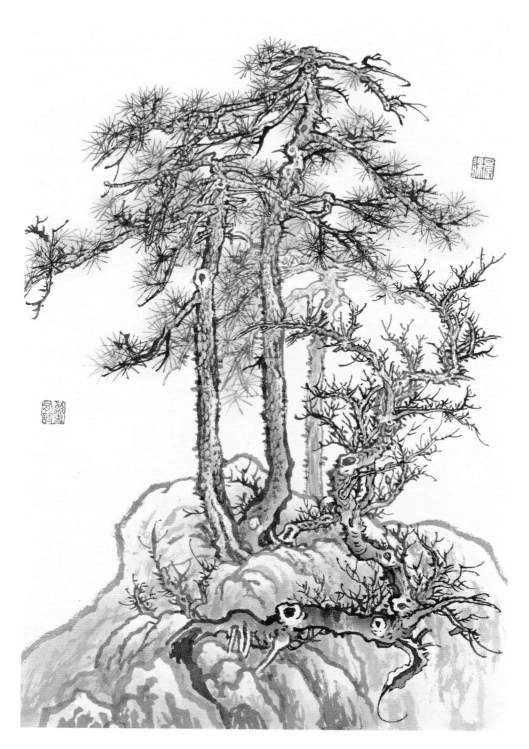

宋
郭熙
《早春图》

郭熙是中国美术史上的一位重要的山水画家，用笔壮健，气格雄浑，线条圆润而刚劲，用墨灵动、浓淡相间。他的传世作品画面清晰，适合临摹。

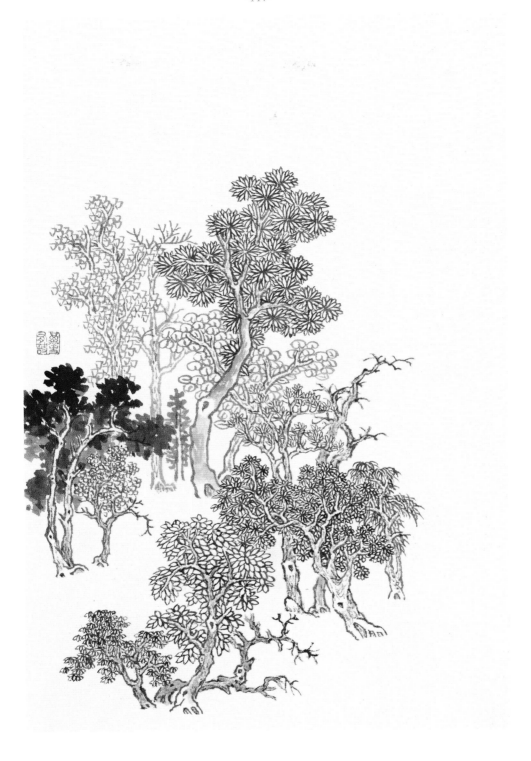

宋
商琦
《临王维辋川图》

这是一组适合安排在画面中远景处的小杂树，以夹叶为多，树虽小，但也各具姿态、法度森严。

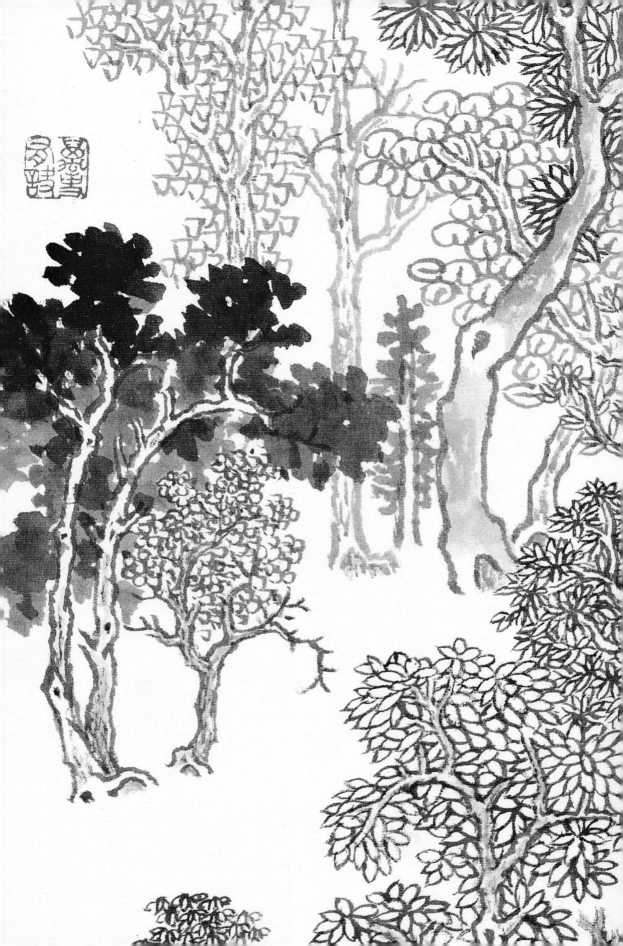

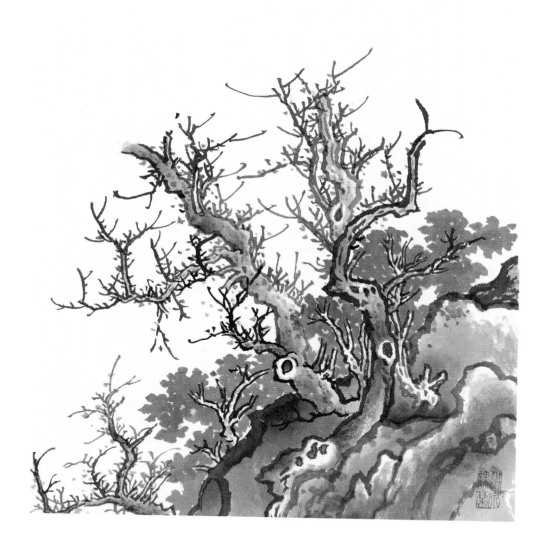

宋

郭熙

《早春图》

　　鹿角枝是画枯树的主要形式之一，出枝挺劲有力，画树干用笔要放，画小枝收笔时要留得住。

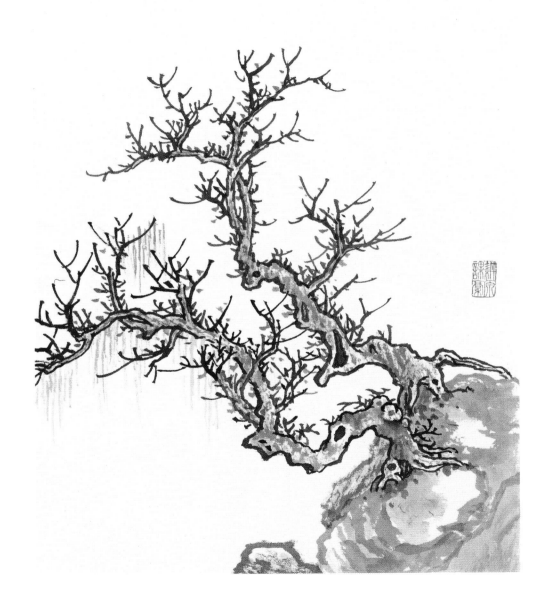

宋
郭熙
《早春图》

在绢上作画，难以画出枯枝之感，所以画树干可以连皴带擦，用飞白来表现。树画好后，即以淡墨画石，石为典型的卷云皴，用墨宜湿，有水墨淋漓之感。

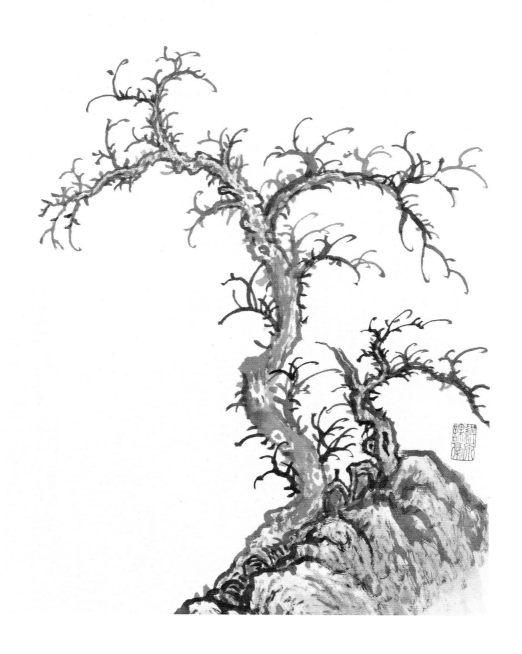

宋

郭熙

《早春图》

　　蟹爪枝性软，枝下垂，用笔宜婉转有致，树干连勾带皴，无明显的轮廓线，写意性较强，这便增加了临摹的难度，需多练习，熟能生巧。

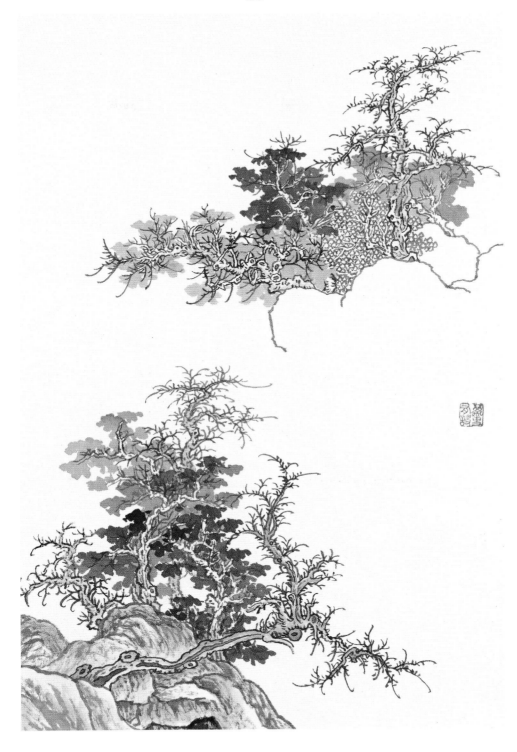

宋

郭熙

《早春图》

选两组中远景中的小杂树，树虽小但也很精彩。

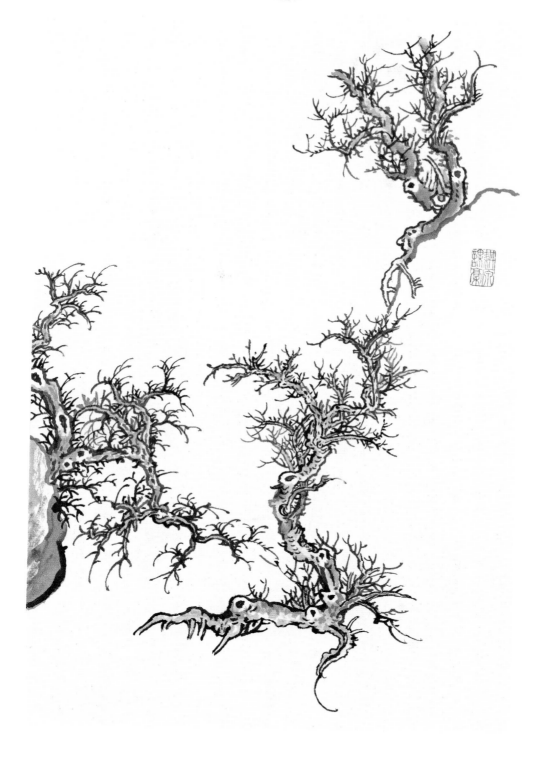

宋

郭熙

《早春图》

这组杂树有"鹿角""蟹爪"，放在一起临摹，能明白其中的不同之处。

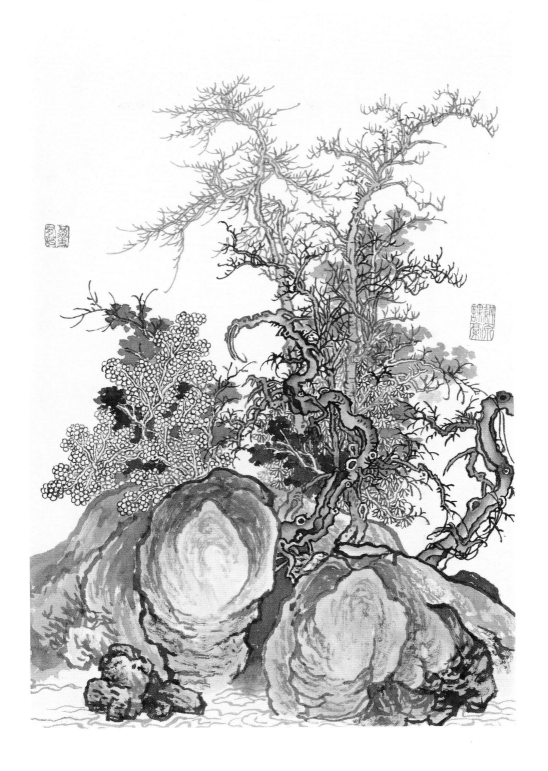

宋
郭熙
《窠石平远图》

　　这是郭熙晚年的作品，此图是该画中的主要部分，窠石卷云，鬼脸相间，水墨渲染，尤为温润。石上之树仅两棵较直，余皆卷曲，上面树叶已落，显秋季肃杀之气，左右两丛小树有夹叶，加以破笔介字和小横点，用水墨渍点，平衡画面。

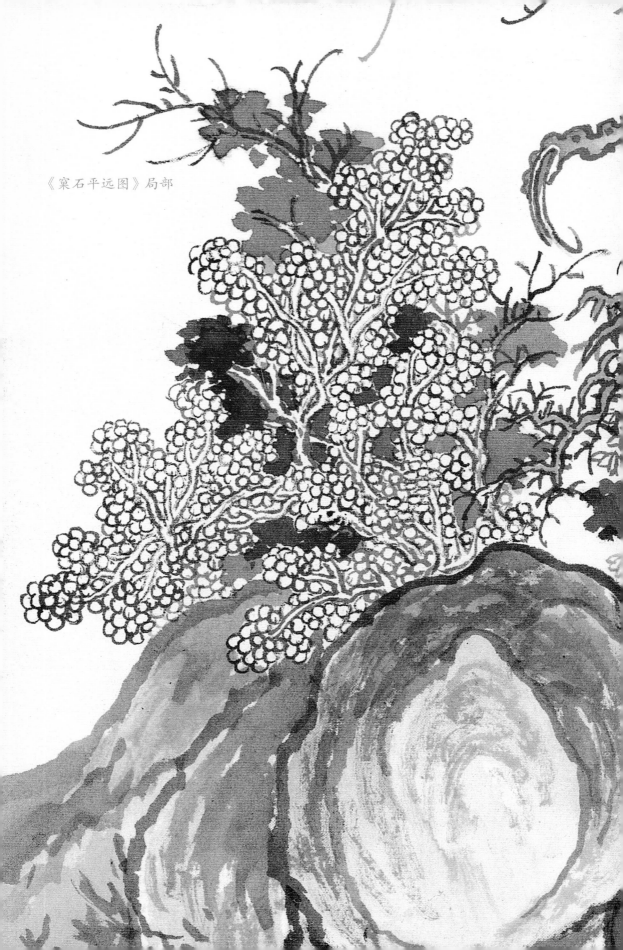

《窠石平远图》局部

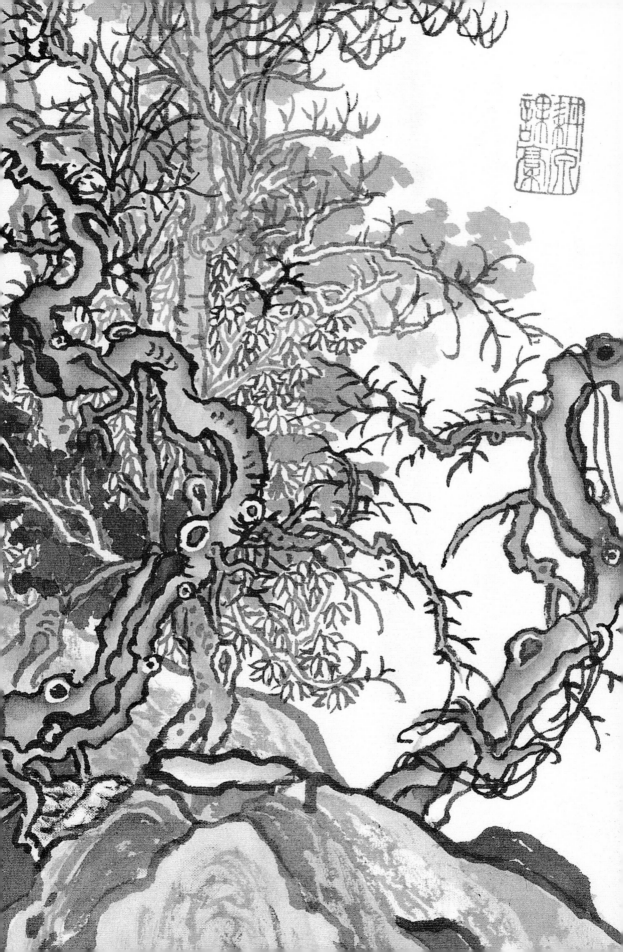

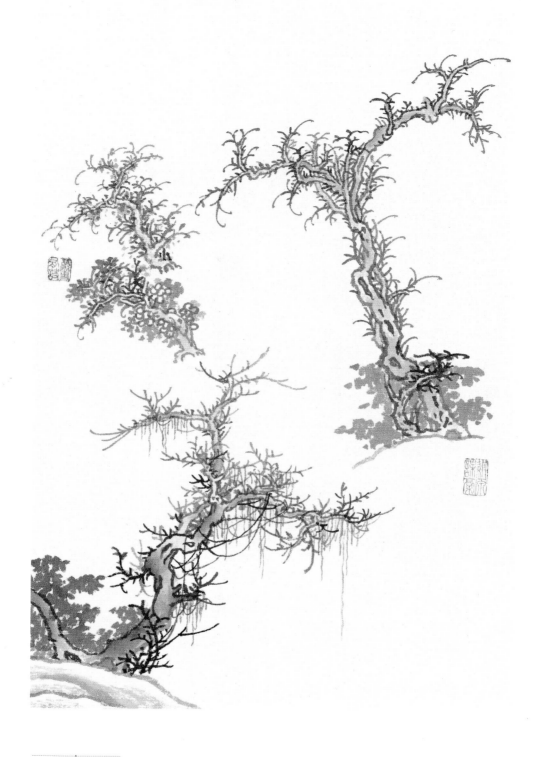

把这画中的树单独列出来，造型、笔墨更清楚，便于临摹。

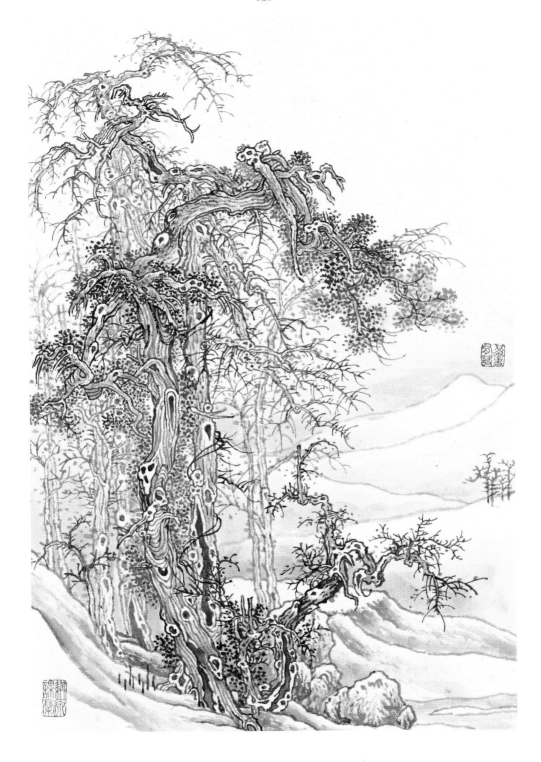

宋
郭熙
《寒林图》

古柏老干虬枝，寒树木叶尽脱。面对着这样的千年佳作，不要急于临摹，先要把树的结构弄清楚，然后再读其具体的笔墨技法。

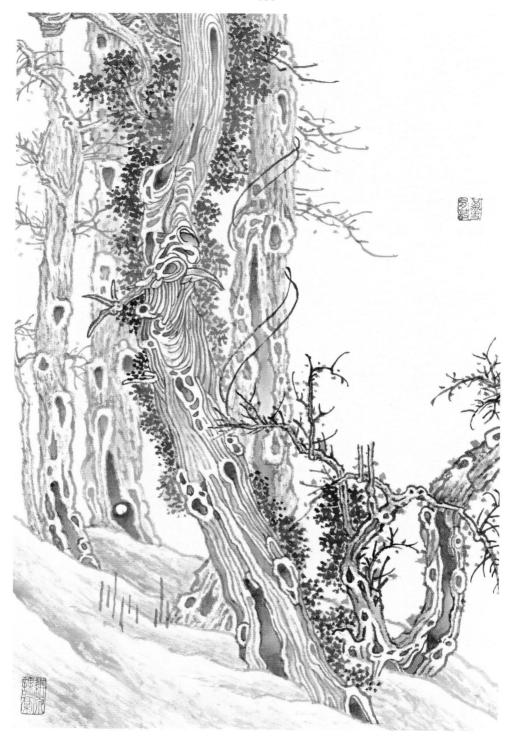

宋

郭熙

《寒林图》

这是前图的局部放大稿，便于临摹时参考。

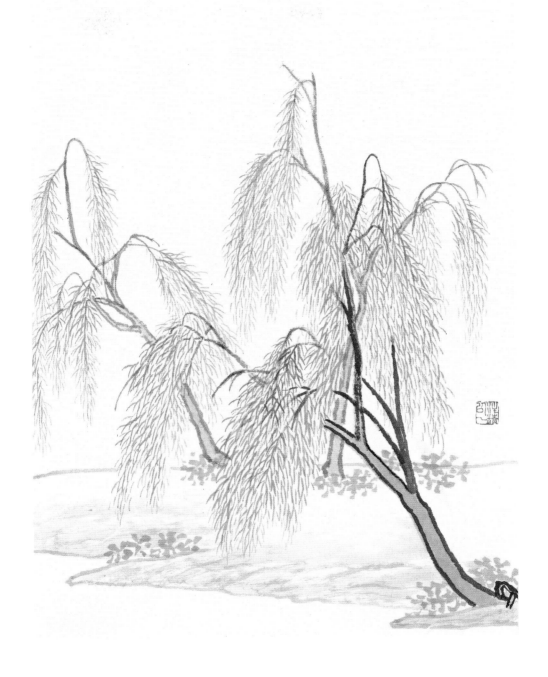

宋
赵令穰
《湖庄清夏图》

撇叶柳，枝宜筒，每组叶既要有独立性，又要有互相之间的交叉和穿插关系。

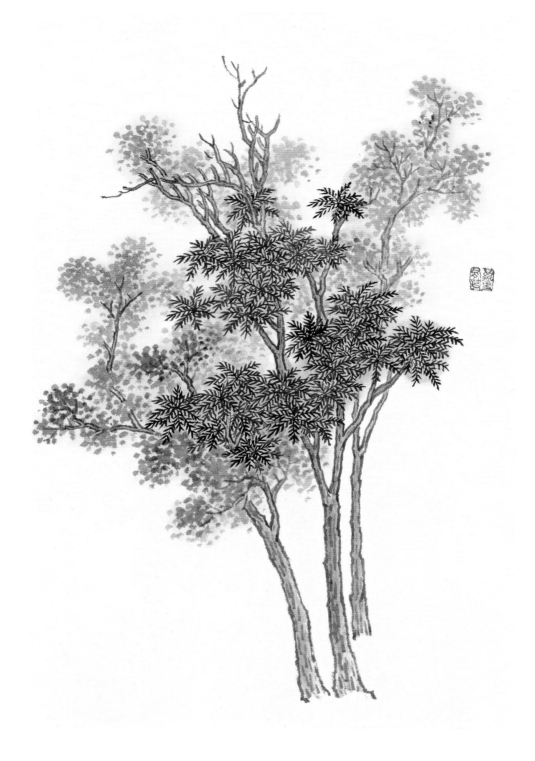

宋

赵令穰

《湖庄清夏图》

夏天之树多郁密，用墨宜湿。树干用墨染，椿叶点染花青，
梅花点染汁绿。

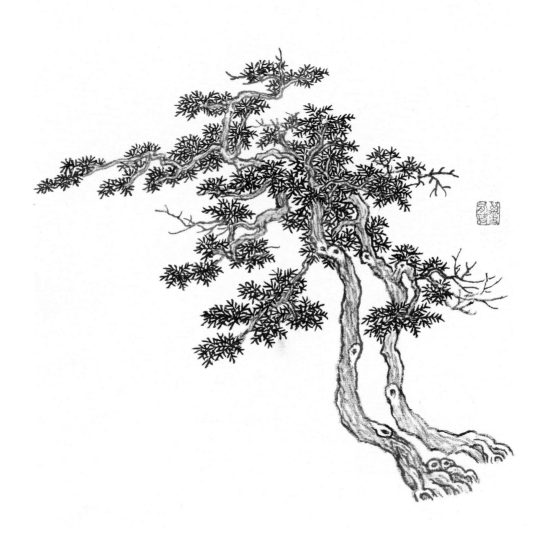

宋
赵士雷
《湘乡小景图》

　　杂树两株，一大一小，做扶老携幼之状，树叶在椿叶点与菊花点之间，也颇有情趣。

宋
苏轼
《竹石图》（上）
《枯木怪石图》（下）

　　苏轼在散文、诗词、书法诸多领域都取得了极高的成就，在绘画上也有很大的影响，这影响主要在他提出的文人画理论给后世文人画的发展提供了理论上的支持。但他本人的绘画水平不高，缺乏最基本的专业训练，这也给后世人提供了一个反证，专业技法的学习一定要从绘画本体中去学习。

宋
晁补之
《老子骑牛图》

晁补之，元丰进士，苏门四学士之一，曾任礼部员外郎等职，有《鸡肋集》《晁氏琴趣升篇》等著作，绘画也是文人余事，但他的专业水平远高于苏轼，造型、笔墨均属上乘。

宋

乔仲常

《后赤壁赋图》

一棵松树，一组杂树，用笔轻松流畅，以线条为主。

宋
米芾
《春山瑞雪图》

　　米芾是文人画的实践者，并开创了米氏云山的新模式，对后世影响极大。图中云雾掩映，远山耸立云端，近处山坡上的古松，隐显于雾气之中，山石用"落茄皴"俗称"米点皴"。

宋

米芾

《天降时雨图》

该画也称《云起楼图》，笔墨更为成熟，山峰全用米点皴，并以淡墨晕染，山峦连绵出没于云烟之中，缥缈幽远，宛如仙境。

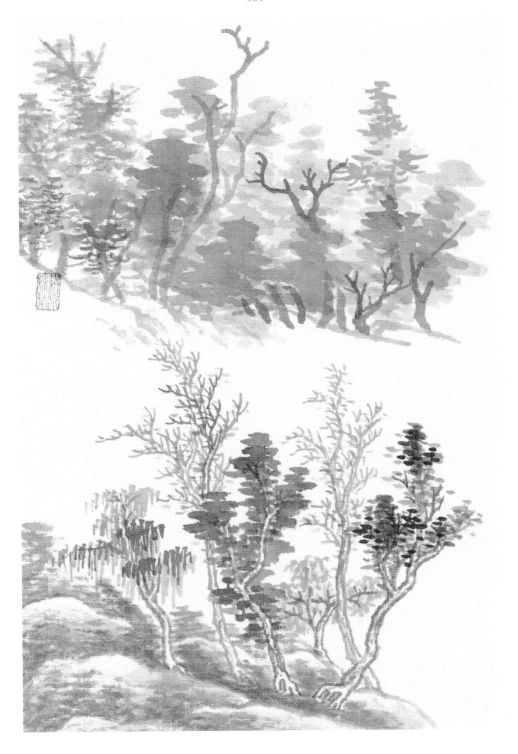

宋

米友仁

《潇湘奇观图》（上）

《潇湘图》（下）

米友仁为米芾之子，世称小米，他继承并发展了米氏法，完善了积墨法、破墨法，对后世的影响很大。

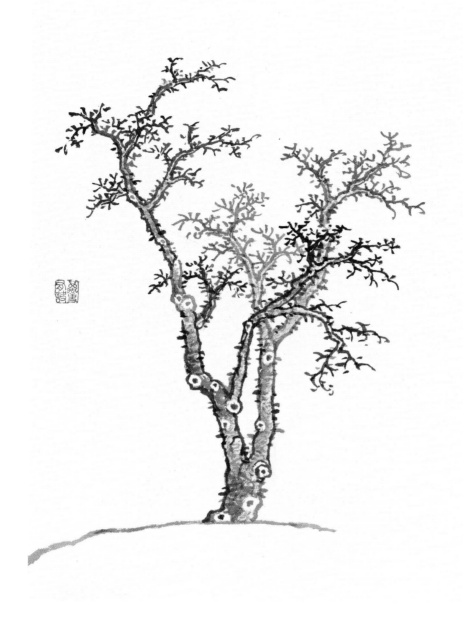

宋
张择端
《清明上河图》

早春时节的树枝宜画得轻松活泼，枝头加小点为嫩芽。

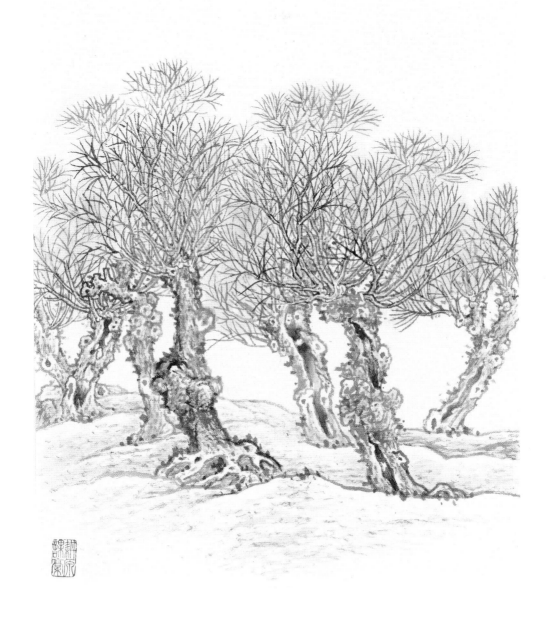

宋

张择端

《清明上河图》

这是一幅风俗画，内容以房屋、桥梁、舟楫和人物为主，但画中的树也很有特点，尤以杨树更佳，老干上的树瘿都很写实，枝条细密，穿插有序。

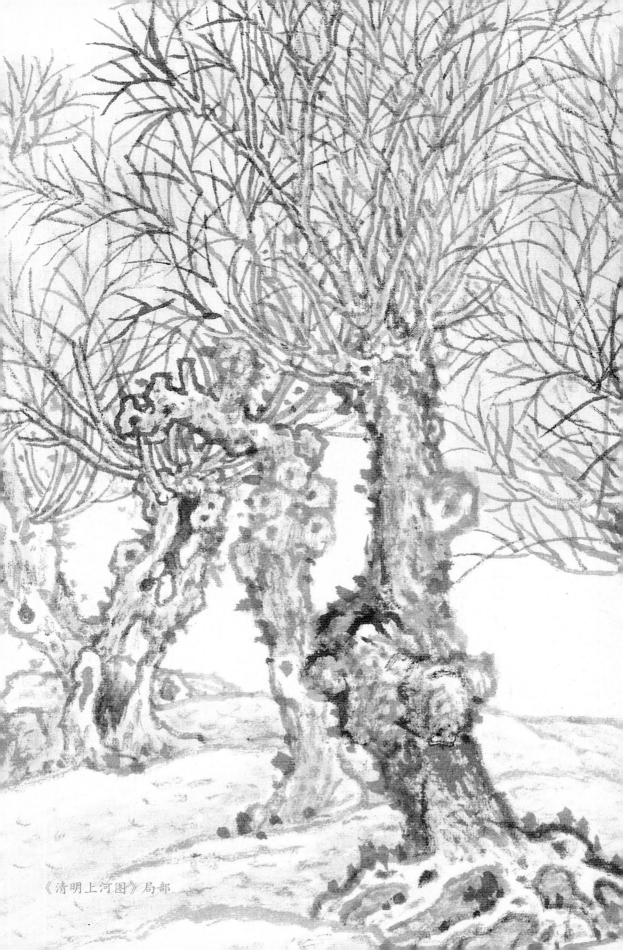

《清明上河图》局部

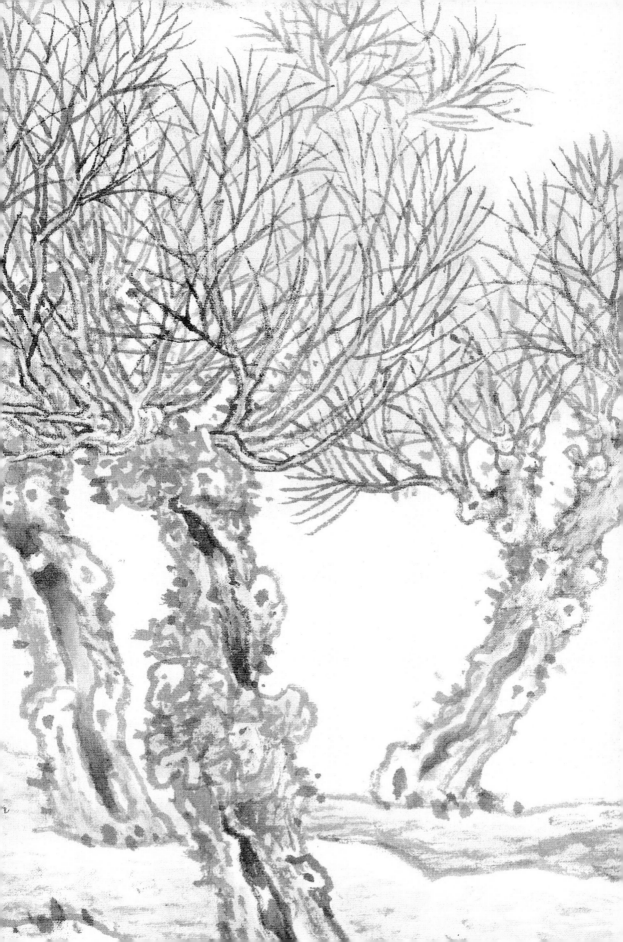

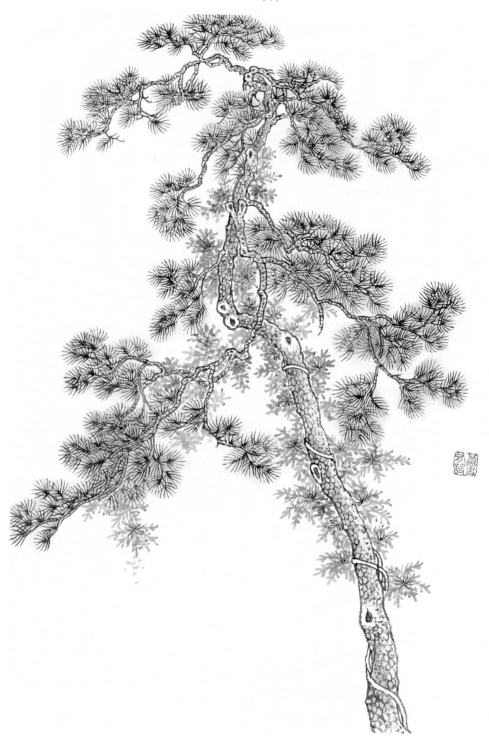

宋
赵佶
《听琴图》

生长在深山与庭院中的松树，由于环境不同，画中的造型也有很大的区别。这是人物画中的松树构图，婉约娟美，线条也精致典雅，松叶别具风韵。

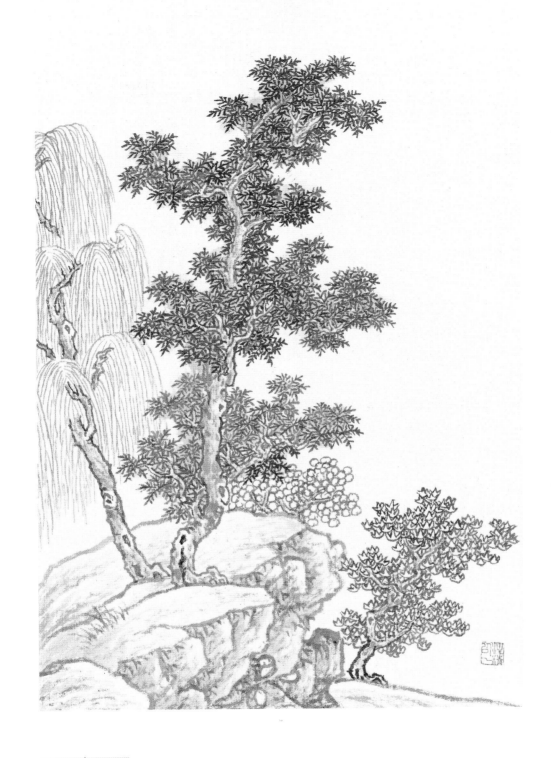

宋

佚名

《洛神赋图》

这画与本书第 1、2 图同名，但不是同一张画，画中的树
造型典雅，笔墨秀润。

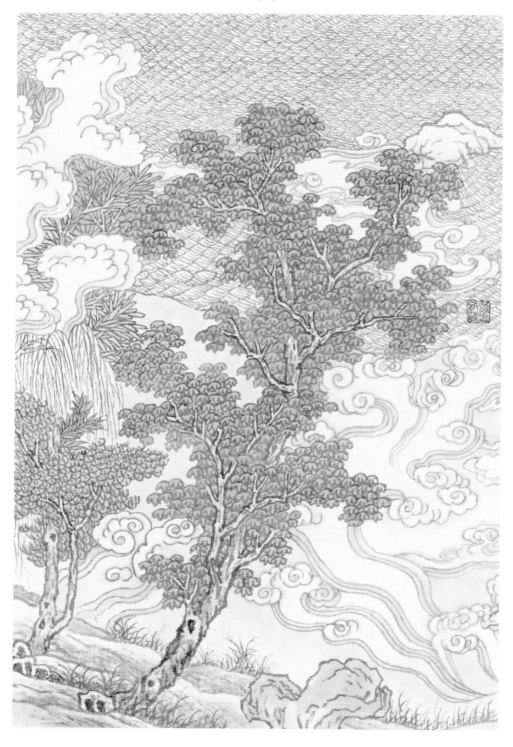

宋

佚名

《洛神赋图》

这段画面造型更美，树身开张舒展，云水相交，有如仙境一般。

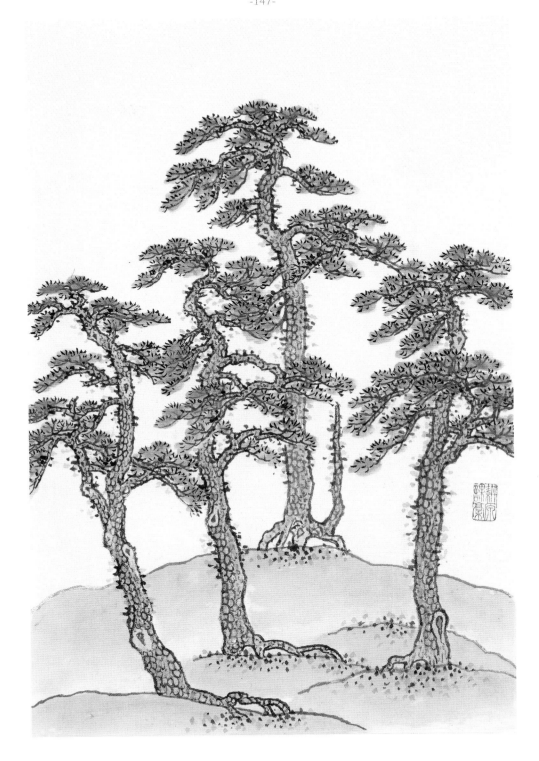

宋

佚名

《江山秋色图》

该画原定为赵伯驹所作，现定为北宋后期画院高手所作，画风近李思训，但画面更为精致，松树勾皴工细，树干染以墨青，松叶中心用二绿点色，干后用三绿染。

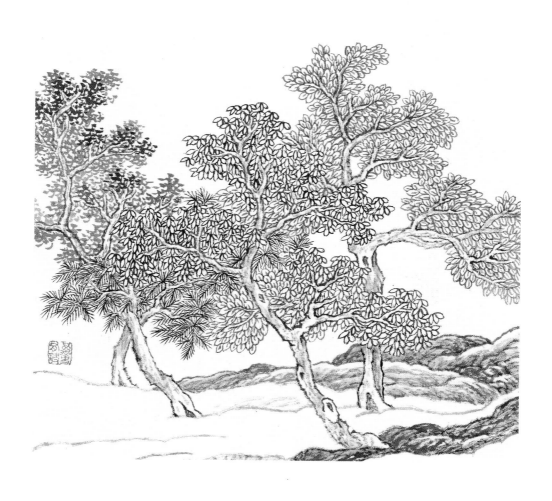

宋

佚名

《夹叶树》

夹叶树的树干要简，不出小枝，画夹叶用笔要平稳，叶
片大小要均匀，浓淡要统一，线条粗细要一致。

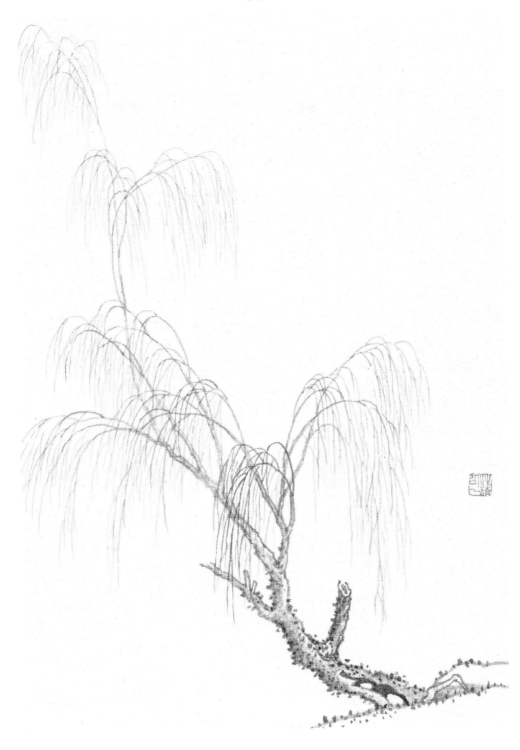

宋

佚名

《归牧图》

　　垂柳是柳树中的一种常见题材，古人有"画树难画柳"之说，其难点主要在柳丝，每一组之间既要独立，又要有互相之间的穿插。每根下垂的柳条，不能都平行下垂也不能杂乱，掌握这技法要多临摹。

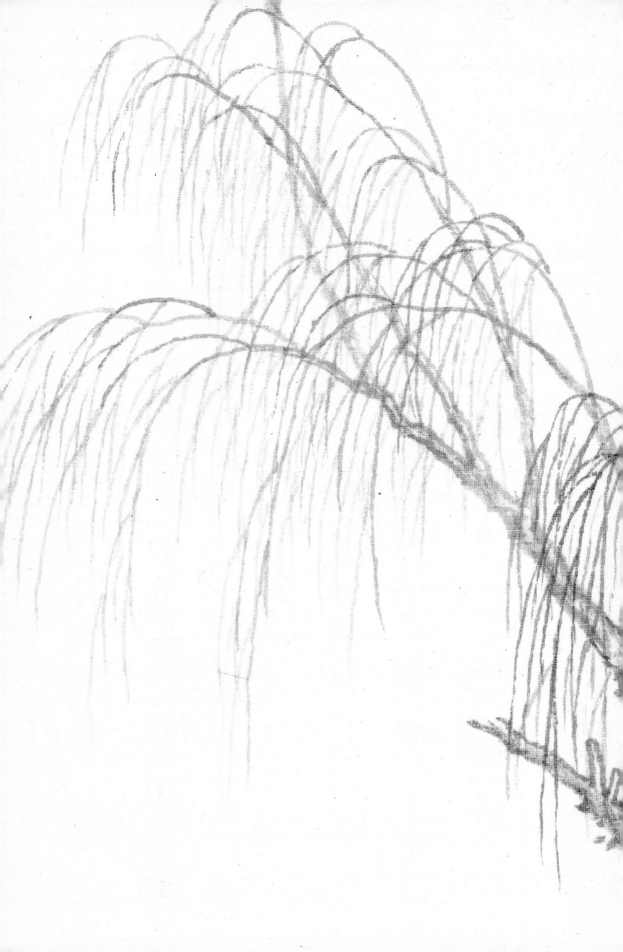

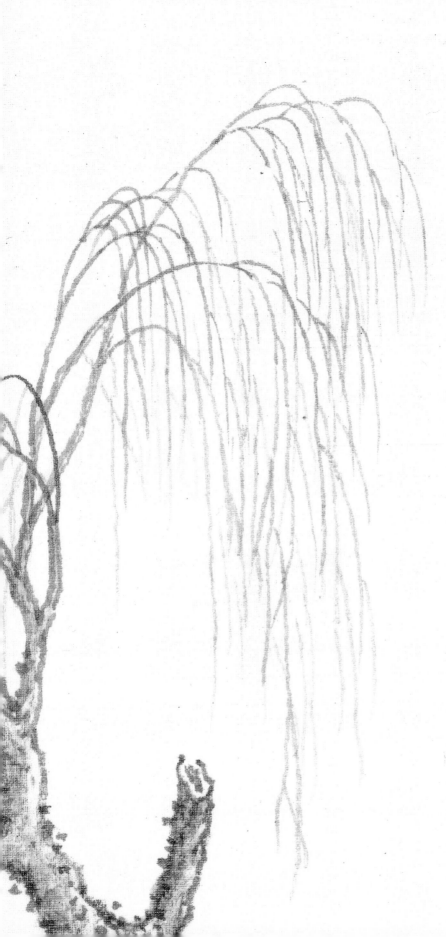

《归牧图》局部

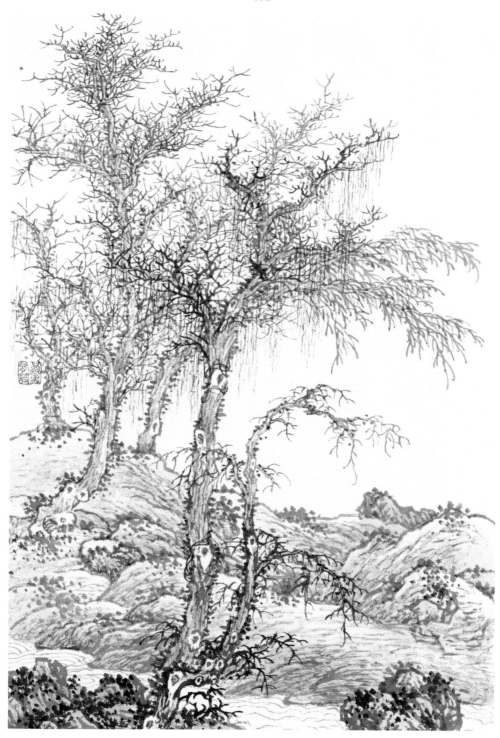

宋
无款
《山水图》

枯树寒林，没有树叶，结构清楚，适合临摹学习，但难度要大一点，要把树与树、枝与枝之间的前后、虚实、穿插、避让等关系弄清楚后再临摹。遇到这么好的范本要多临摹几遍，定有收获。

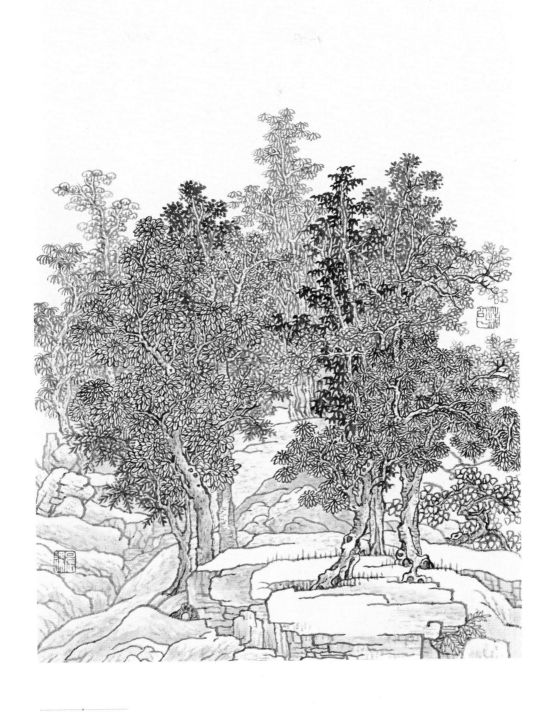

宋

无款

《松岩仙馆图》

　　一组以夹叶为主的杂树，有七种夹叶点和五种单笔点组合在一起，夹叶点宜丰满，在夹叶中加入单笔点可以避免平淡。

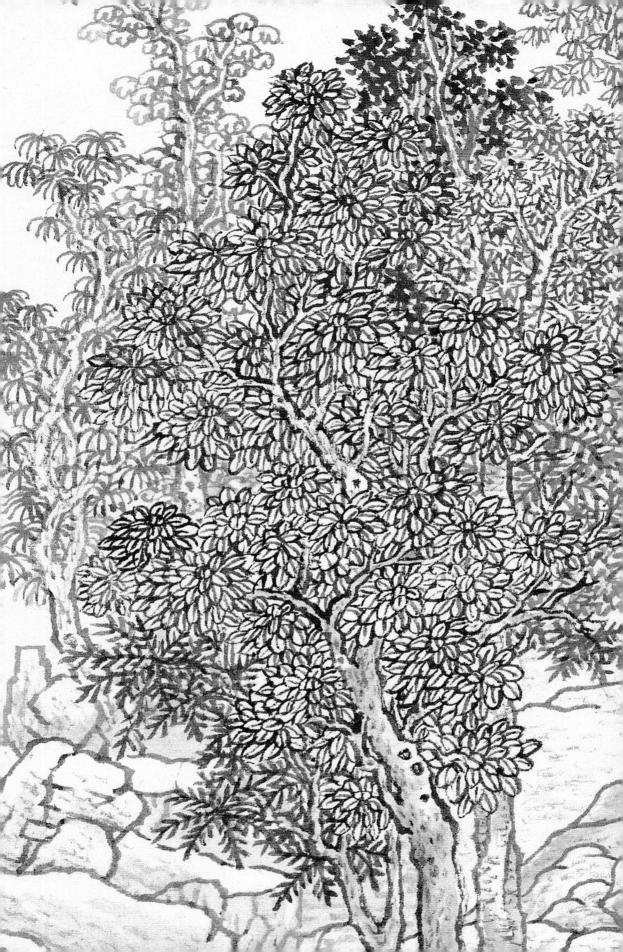

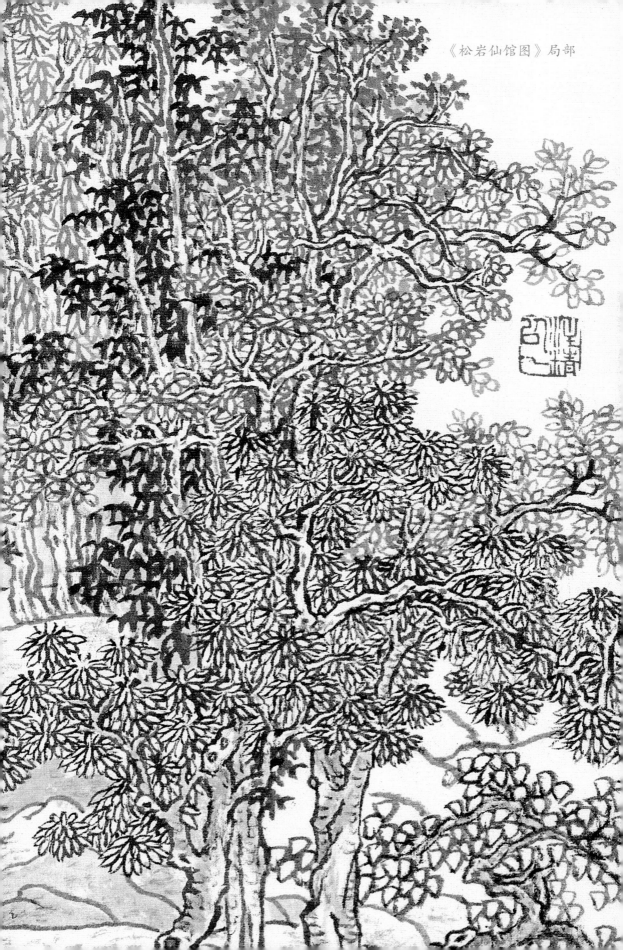

《松岩仙馆图》局部

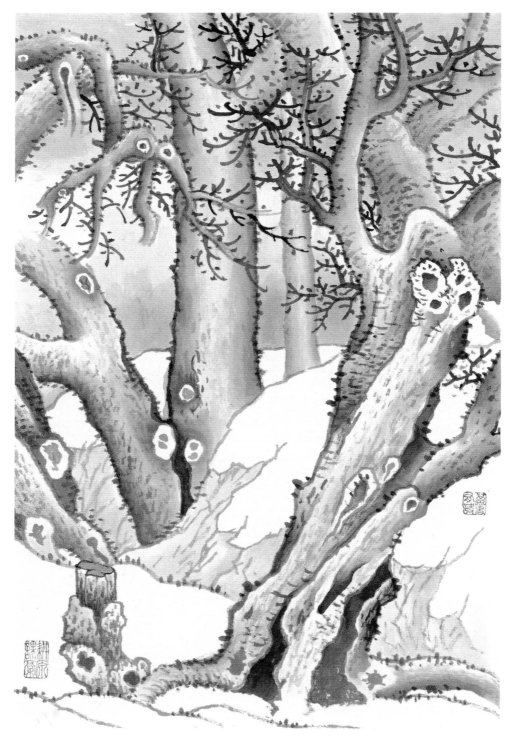

宋

无款

《寒鸦图》

宋人画多绢本，画水墨要有淋漓之感，学习宋人画，应熟悉绢本画的使用方法。

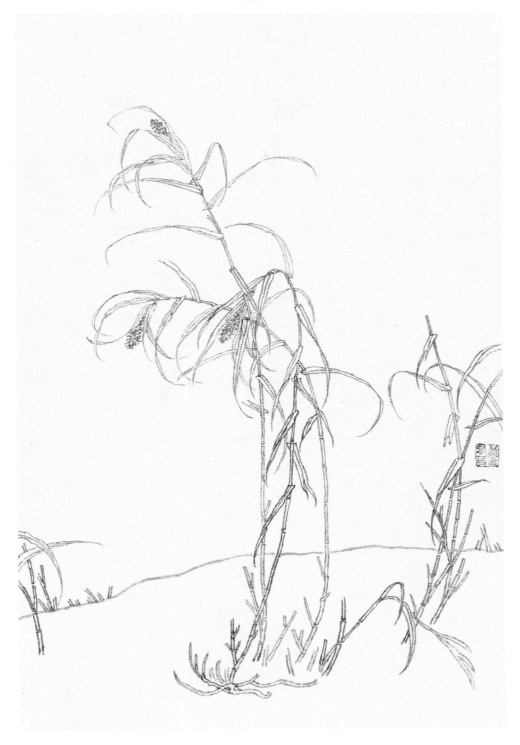

宋

徐祚

《渔钓图》

江河等水边的芦苇一般都作为点缀场景出现，通常不会去单独学习。该图把芦苇作为主体，秋冬芦苇虽很稀疏，但造型错落有致，空灵清旷，极有精神。

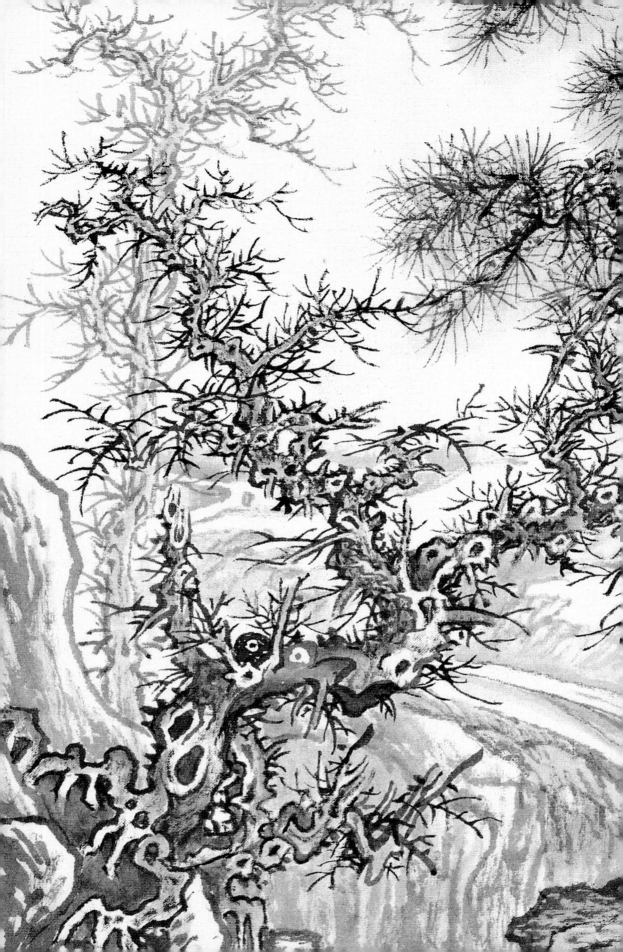

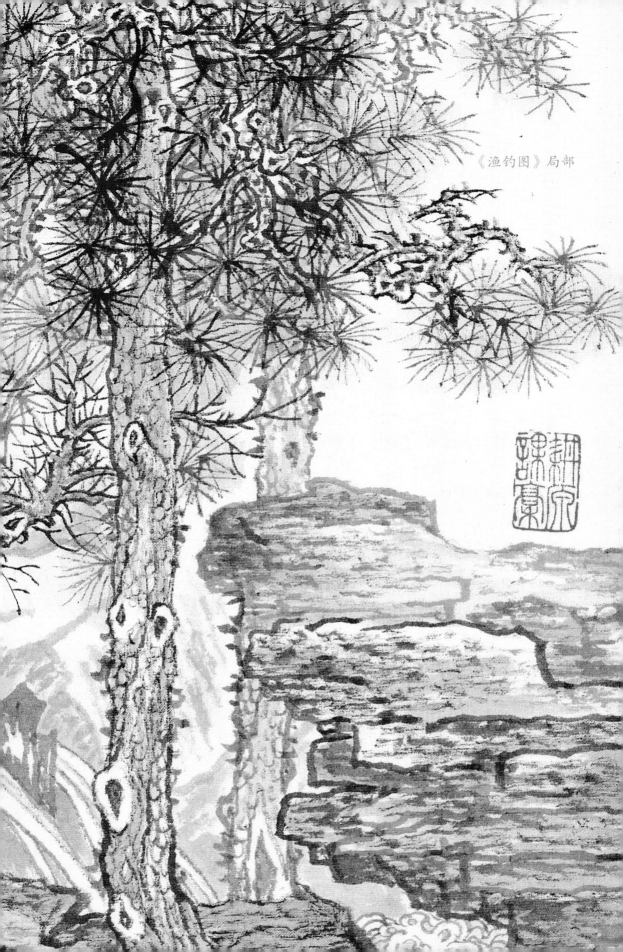

《渔钓图》局部

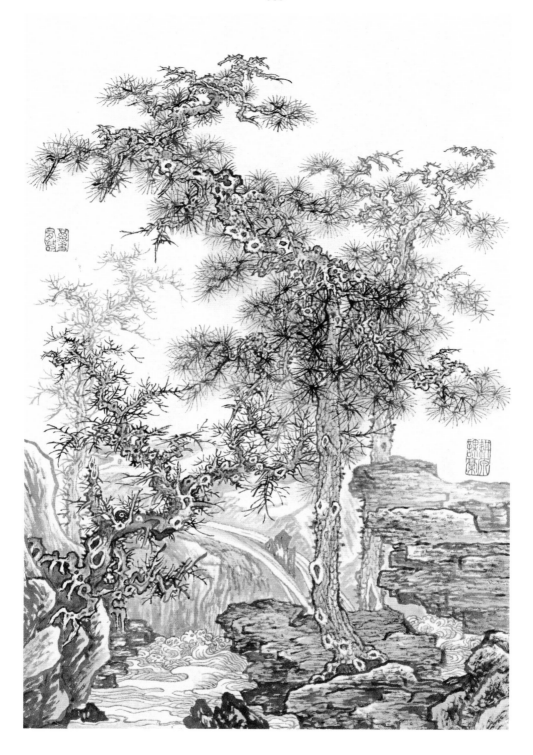

宋
无款
《松泉磐石图》

临摹松树先画树干和根，再画中枝和细枝，松叶以金钱松杂以破笔松，用笔宜挺秀利落。注意疏密浓淡，杂树用笔也宜挺劲有力，最后画石与流泉。

前言

朱耕原

山水画是中国绘画中的一个主要画种，历史悠久，美术史把山水画的起源定在晋代，尽管在此之前的岩画、彩陶中也有类似山水画的符号出现，但还停留在很原始的状态。到了晋代，已有较为明晰的文字记录和山水画的理论著作出现，以及敦煌壁画中山水画的早期图像。

隋代《游春图》是中国第一张完全意义上的山水画，它已经从人物画中独立出来，意义重大，为后人的探索和发展开拓了一条通道。随着探索的扩展和深入，到了唐代早期，山水画取得了重大突破，特别是青绿山水的成就尤为显著，李思训、李绍道父子的作品，成为青绿山水的经典；到了唐代中期，王维水墨画的出现，加快了整个山水画成熟的进程。到了唐末五代时期山水画已完全成熟，成为画坛的主流。

五代宋初，出现了一批震古烁今、百代程标的山水画大家，如荆浩、关仝、李成、范宽、董源、巨然等都是开宗立派和光照千秋的大家，因地域关系，当时画坛分为北方画派和南方画派两大流派。荆浩是北方画派的开创人，还有关仝、李成、范宽这三大家，他们都是在荆浩的基础上发展起来的，李成、范宽这三大家，他们都超过了荆浩。荆浩，河南沁水人，隐居于太行山之洪谷，经常携笔写生，画松数万，其树皆以秃笔细写。关仝陕西长安人，其画『石林坚凝，杂木丰茂』，后人把他与荆浩并称为『荆关』。李成，原李唐皇室随父避乱于营丘（今山东淄博市临淄区），故世称李营丘，尤善画树，画风清刚、淡雅，有『林木为当时第一』之美誉。范宽，陕西华原（今陕西铜川市耀州区）人，隐居于关陕、终南等地，常危坐终日，纵目四顾，以求其趣。南方画派也有好多位画家，如董源、巨然、卫贤、赵幹、郭忠恕、惠崇等，都非常优秀，但被后世称为南方画派的代表人物只有董源和巨然，世称『董巨』，董源钟陵（今南京一带）人，所画『平淡天真』，善写江南之山，画风清淡。巨然江宁人（今南京）人，画师董源，画风秀润，苍郁华滋而不露外强之气。论当时这两大画派的影响，北方画派要大于南

方画派，但因南方画派画风直接催生了『元四家』的出现，从元代一直到清代这一派一直是画坛的主流，这两派画家把山水画推向了第一个高峰。

当艺术发展到了一个巅峰时期时，就出现了许多后学者去学习和模仿，缺少了开宗立派的大家，并出现了许多流弊和陋习。北宋中期出现了一个相对的平稳期，但还是产生了一批优秀画家，如燕文贵、郭熙、王诜、许道宁、屈鼎等，尤其是郭熙，许道宁他们还是对山水画做出了很大的贡献。同时又有苏轼、米芾、晁补之等几位大文人，在公事之余以『随意率性』的墨戏给相对平静的画坛带来了新的形式，尽管他们画艺不精，更缺乏绘画的专业技巧，但由于他们都是有影响的人，还提出了不属于专业范畴中的许多理论（文人画理论），画以人贵，影响很大，开创了文人画的先河。纵观山水画史，五代至北宋是一个最辉煌的时期，即使到了北宋后期，还出现了诸如《清明上河图》《江山秋色图》《千里江山图》等传世杰作。

传统学画，都是以师徒传承方式为主，即由老师绘制课稿供学生临摹，随着社会的发展和现代美术教育的普及，这种模式已适应不了现在社会的需求，近年来随着光学和数字技术的提高和普及，各种高清复制品的出现，给广大学画者提供了很多方便，但由于部分原作画面破损、褪色严重，以致复制品效果不佳，加上价格昂贵，短期内还是难以普及。各地出版社也出版了很多技法类的书籍，包括截图本，但还是不够系统，细部结构不清楚，许多读者希望有系统清晰的临摹范本，特别是美术院校师生也有这样的需求，近几年笔者应几位朋友的孩子学画之需，绘制了部分宋画中的树稿很受欢迎，他们把复印稿互相传阅临摹，并建议我能把传统画中的树临摹出来，结集出版。

树谱以图稿为主，从晋顾恺之的《洛神赋图》到北宋无款《松泉磐石图》共100幅，每页图下附以简短文字，力求通俗、明了，临摹尽量忠于原作（部分原图不清楚的地方，做了些小幅度的调整），笔墨方面也都保持原作的

面貌（对原作破损褪色严重的地方做了些修整），设色除了青绿之外，基本以水墨为主，凡是青绿，都在文字中介绍了具体方法。图稿选用了白绢，容易体现原作效果（因原画大部分是绢本），原图中有部分尺幅较大，如宋代李成《寒林骑驴图》是高162厘米、宽104厘米的巨幅，现都统一为高33厘米、宽22厘米的小幅，可先复印到原大，然后再临摹。

山水画主要由树木、山石两个部分组成，从学习画树入手进而学习山石，这是历史总结出来的经验，学习画树也要从最基础的技法开始，如画树起手法，各种树叶的「点法」再到整棵树的画法，如树干、树枝、树根等，可参阅拙著《芥子园画谱新传》，内有详细介绍。

刚开始学习时，要以一种务实的精神去临摹，一招一式都要忠于原作，这是一种训练肌肉习惯动作的必然过程，这也是为以后的艺术创作奠定的生理基础，这个阶段学习主要是学习正统的传统技法，这与学木工、瓦工等手艺活是一个道理。该书中所选的图稿，特别是五代到北宋这一时期树的造型都非常精细，法度森严，能把这种技法学好、学精，为自己以后的创作夯实坚实的基石。图稿里有几位画树特别精彩的大家，如董源、李成、郭熙等都做了重点介绍，开始临摹时可能有困难，可以先临摹局部，熟练后再临摹整幅，要反复临摹，图稿中收录的文人画部分，特别是苏轼，他的贡献最主要在理论上，不必花太多的时间去临摹，了解一下就行了，在这个学习基础的阶段，可以阅读一些正统的画论著作，如《林泉高致》《小山画谱》《学画浅说》等。

学习临摹少不了要购置合适的材料和工具，主要有：笔、纸、绢、墨、砚、颜料以及一些辅助性的材料和工具。原作流传至今都已千年之上，各种材料工具也发生了很大的变化，要买到完全相同的已无可能，只能尽量选购接近一点的。

笔：选用狼毫笔。多备几支不同型号的笔，以小号为

主（锋不宜太长），用以勾线。使用时先用清水化开笔头，笔锋要尖而圆（笔腹大的不能用）。如有条件最好能有两支秃笔（秃的程度不同）用以皴擦树干和点叶，如无秃笔，可把新笔的锋尖用火烧掉一点，在以后的临摹中可把用秃的笔保存好，不要丢掉。再买几支小号羊毫或兼毫，用以渲染和设色。

纸、绢：唐宋之画绝大多数为绢本，绢是一种丝织品，上了胶矾，就成了熟绢，质地细腻、平整。制绢技术起源很早，到唐代已很成熟，至宋代有院绢、耿绢、吴绢等更为精致。绢的产地分布很广，但以太湖流域所产为好，如湖州、嘉兴、苏州等地，现在湖州双林、善链等地还有生产。绢有好多品种，大概可分粗细两种，画大幅宜用粗绢，画小幅宜用细绢。在选购时一定要先试，凭肉眼看不出，现在的绢通常会出现几个质量问题：一，不着墨（好似上面有油），这是脱脂不尽。二，上墨上色后画面起皱（特别是大面积上墨上色后），这是经纬不是同一种材料，缩水率不同所造成的。

三，上墨或上色后立即固定在画面上，清水笔拖不开，这是矾绢时胶矾太重。如出现这几种情况的绢都不能用。社会上还有一种说法，说绢的保存期不长，这是一种误解，如选用品质好的绢，保质期就非常长，有很多绢本宋画，到现在还是很新，如赵佶《听琴图》等。如买绢不方便，也可选用质量好一点的熟宣，或半生半熟宣纸（生宣不宜用）。

墨：现在画画基本上都用墨汁，很少用墨锭研磨了。墨汁胶水太重黏在笔头，运笔不畅，另外墨汁太浓，兑了水又灰暗无光。所以绘制尺幅较小又偏工细的画，还是用墨锭研磨较好。尽管现在的墨锭质量已大不如从前，但比墨汁还是要好一点（一般市场上出售的仿古墨都不能用），选购时一定要先研磨，选有光泽、细度又好的油烟墨，如能买到20世纪五六十年代出品的则更好。

砚：中国砚的品种很多，只要选一个发墨好的就行，以端砚为佳，最好选用素工墨海，方便实用。

颜色：传统画中都用天然颜色，颜色分两大类，一种

是植物质颜色，另一种是矿物质颜色。天然颜色性能较稳定，色泽纯正，苏州产的质量较好，植物质颜色呈固体状，用清水化开就能使用，矿物质颜色有部分成粉末状，使用时要自己加胶（黄明胶）研磨，胶不宜太多，只要能固定在画面就行，研磨的粗细要视画底而定，如绢粗颜色也粗一点，绢细颜色也细一点。如用熟宣，颜色宜细，如一次颜色用不完，应把用剩颜色中的胶水用清水漂出，待下次再用。

上面提到的只是一些必备的工具与材料，还有一些辅助工具与材料，如黄明矾、染色材料等。材料和工具的使用和选购也是一门学问。

书稿启动于2010年，开始时主要是查阅和收集资料，期间多次去各大图书馆和博物馆观看原作并拍摄局部照片，美术史上有很多重要画家本来传世作品较少，为了保证书稿的系统性和完整性，只能尽力收集到较为清晰的图片。

刚开始绘制图稿时，又遇到了意想不到的困难，要把原作中100厘米以上的树（特别是较为工细的）缩小到30多厘米，不管在造型和笔墨上都有很大的难度，经过几个月的训练，才慢慢地适应。原计划从东晋开始到清代分三个部分画完，但由于工作量太大，加上以一己之力实在是力不从心，在进退两难之际，有幸得到了郭渊老师的全力支持社领导的鼓励和支持，特别是得到了江苏凤凰美术出版和帮助，遂决定先把从东晋到北宋这一时段的临摹稿集结出版。

在编绘期间得到了各位师长、朋友的帮助，也得到了家人的支持和理解。朱士昊先生自始至终为收集资料等工作提供了很大的帮助，在此一并致谢。最后说明几个问题，凡图稿中的署名以美术史中的认定为准（因有一画多名），另如唐代和唐之前的部分作品有可能是宋摹本，在这儿也不做深究。深知自己学识浅薄，难免会有许多疏漏和错误之处，敬希专家与读者不吝赐教。

古画欣赏

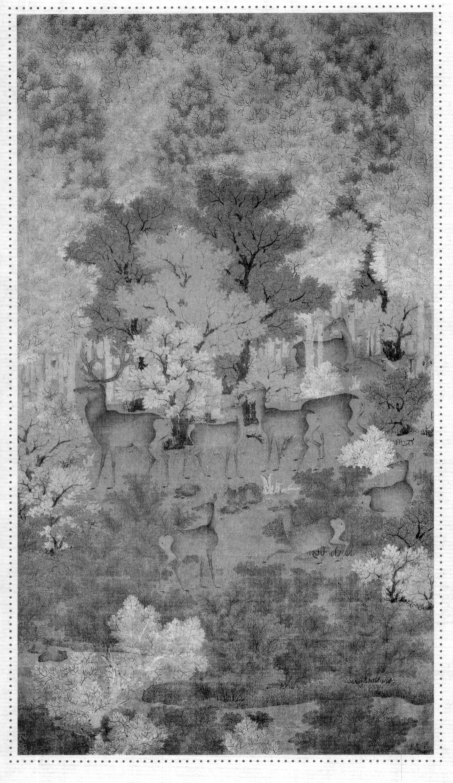

五代

佚名

《丹凤呦鹿图》

绢本

118cm×64.6cm

台北故宫博物院

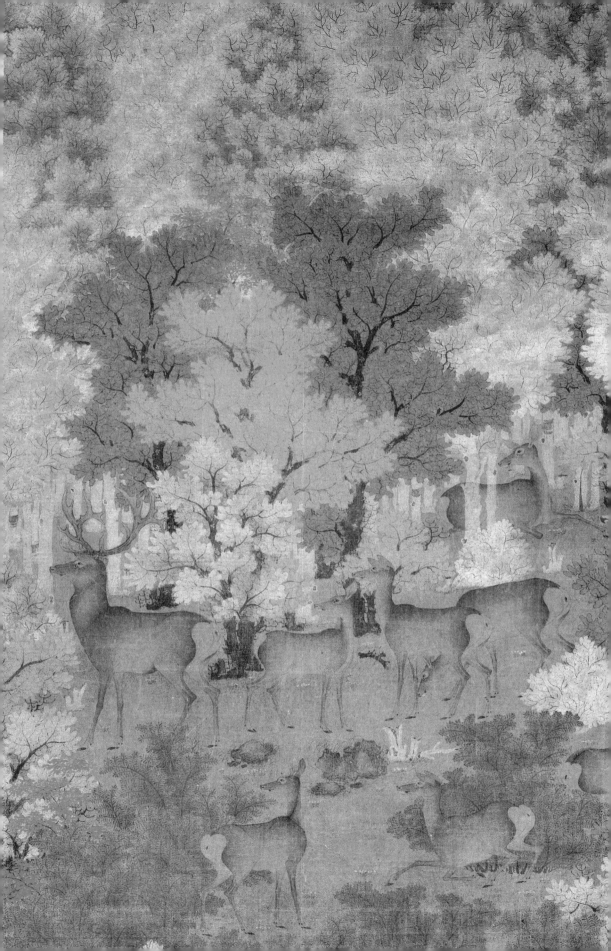

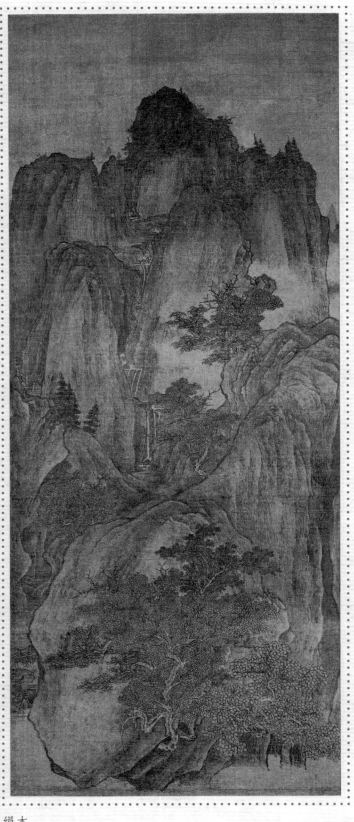

五代

关仝

《秋山晚翠图》

绢本

140.5cm×57.3cm

台北故宫博物院

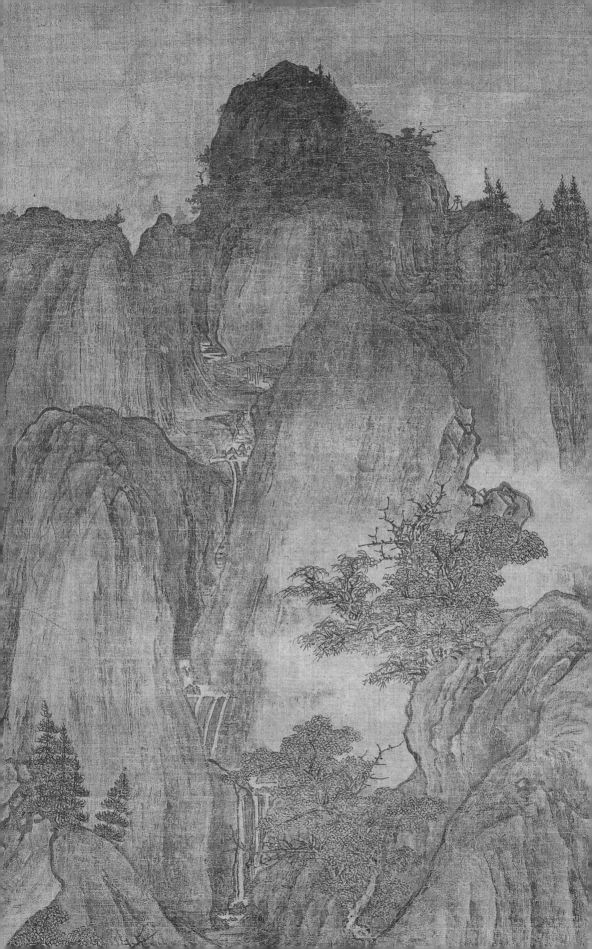

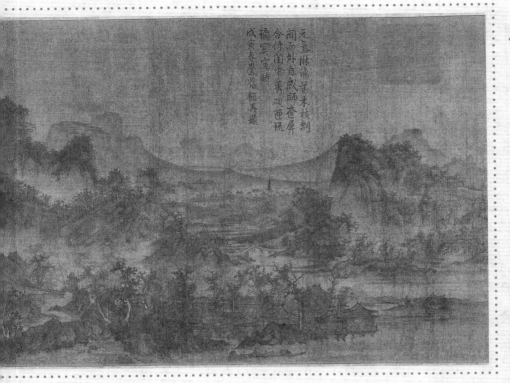

元氣淋漓草木枝劈
閣高外自成師薈屛
合付閑中秀碩畫環
稿冥寫時
戌寅春暮俗顏再題

北宋　李成　《茂林远岫图》

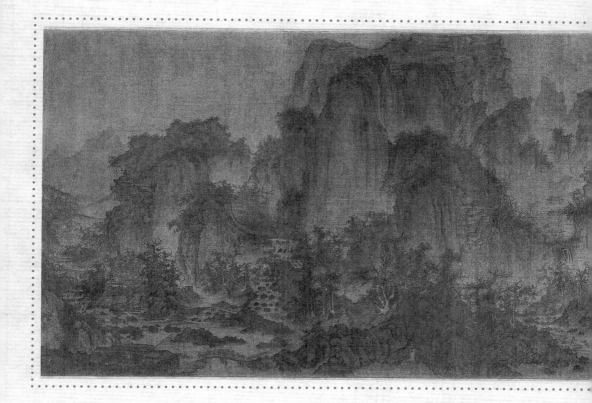

绢本

64.6cm×118cm

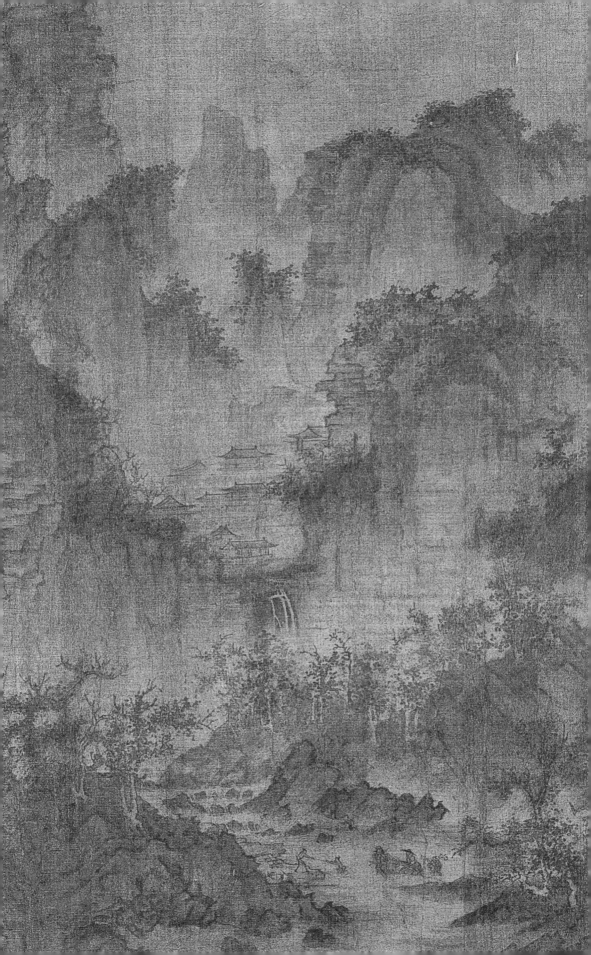

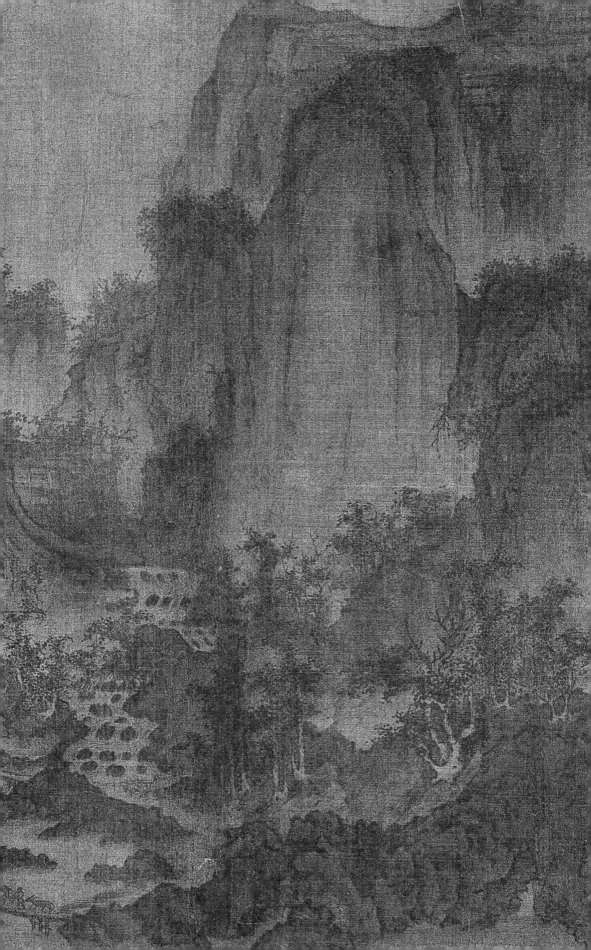

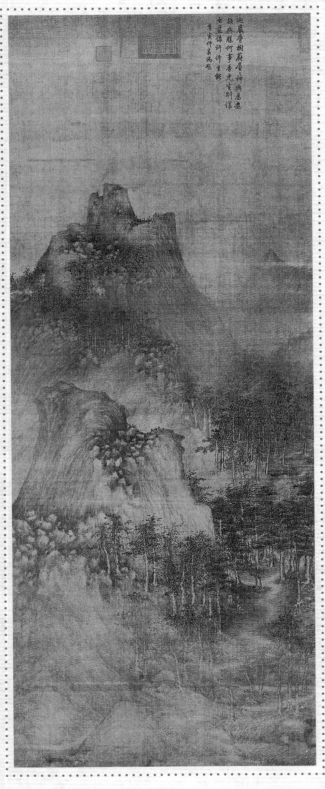

北宋

巨然

《层岩丛树图》

绢本

144.1cm×55.4cm

台北故宫

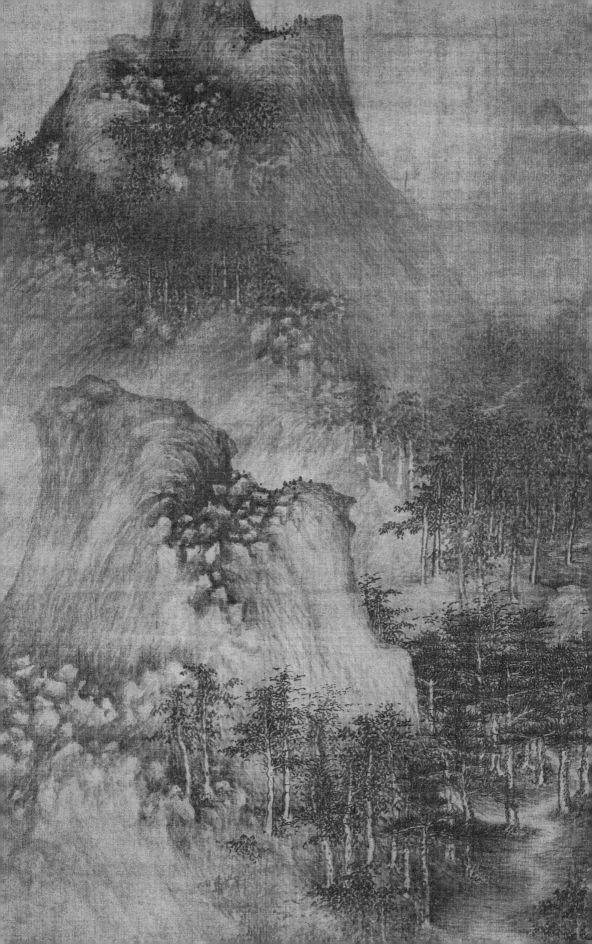

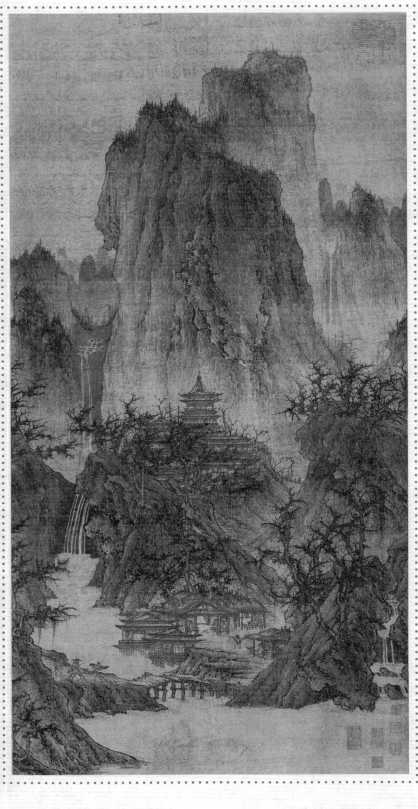

北宋

李成

《晴峦萧寺图》

绢本

111.8cm×56cm

美国纳尔逊美术馆

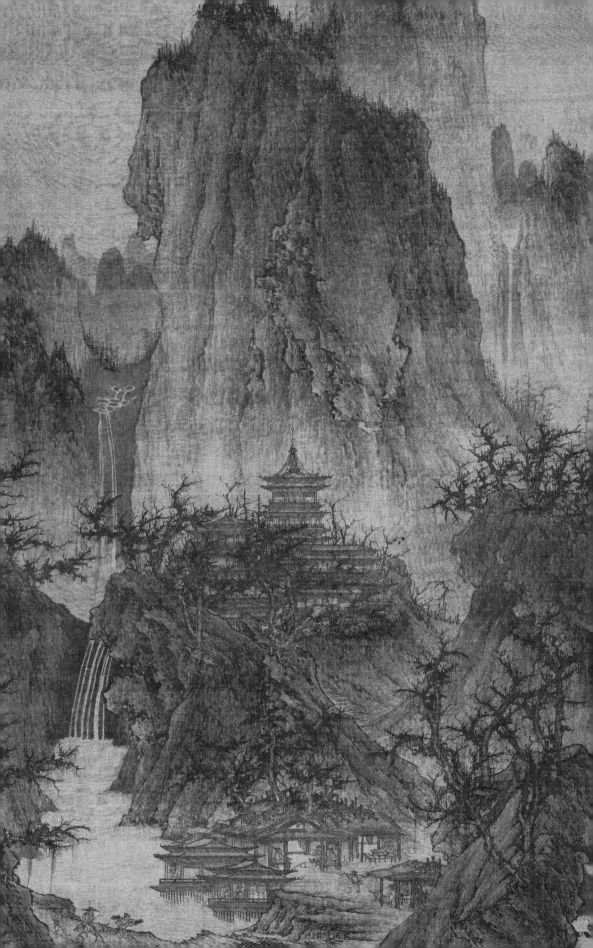

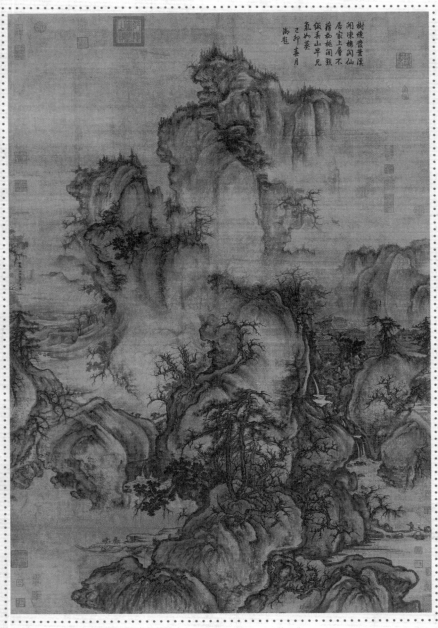

北宋

郭熙

《早春图》

绢本

158.3cm×108.1cm

台北故宫

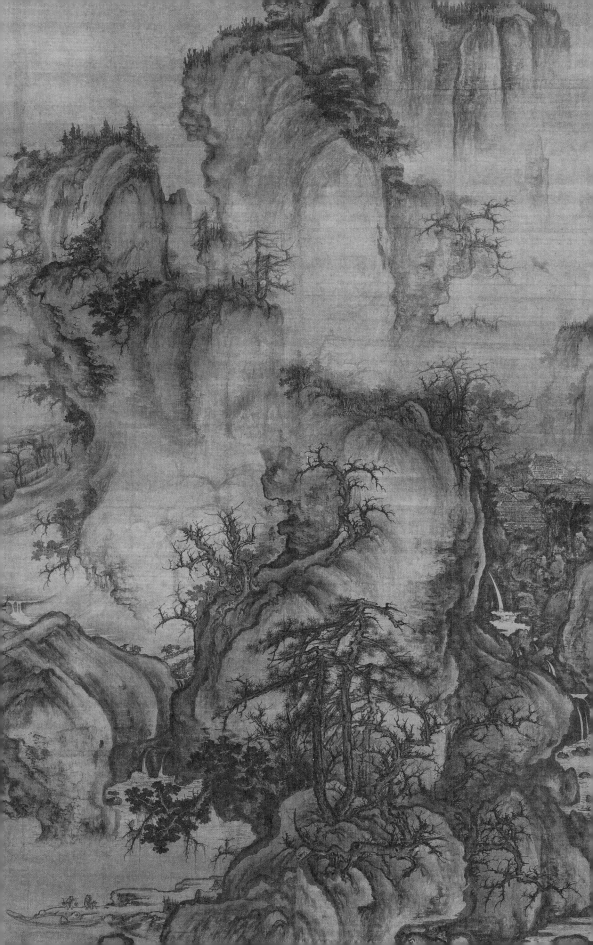

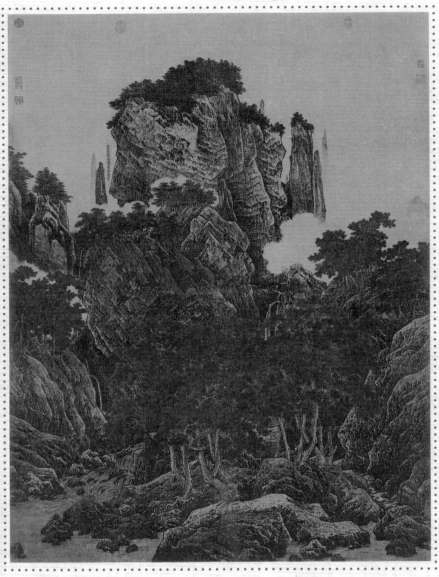

北宋

李唐

《万壑松风图》

绢本

187.5cm×138cm

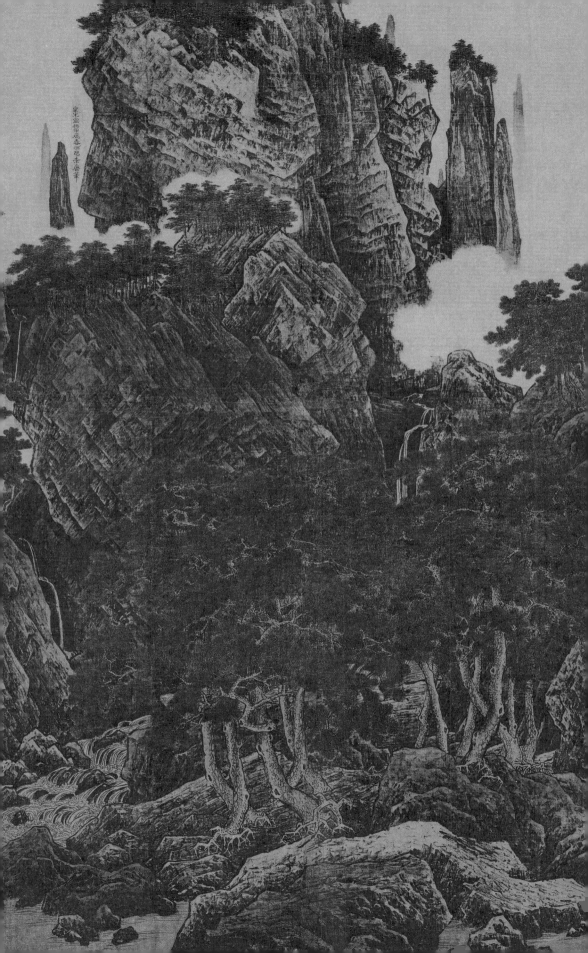

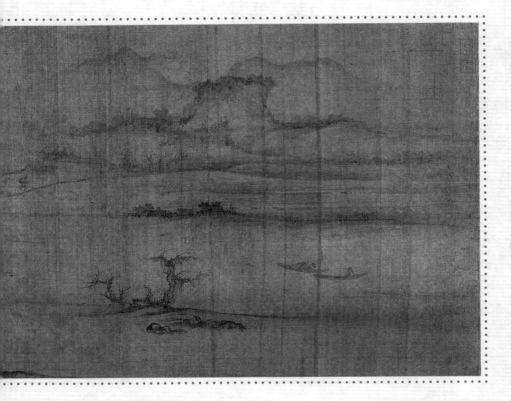

北宋

郭熙

《树色平远图》

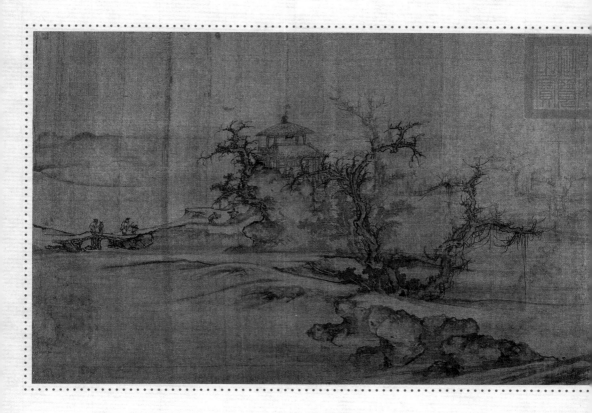

绢本

32.4cm×104.8cm

纽约大都会博物馆

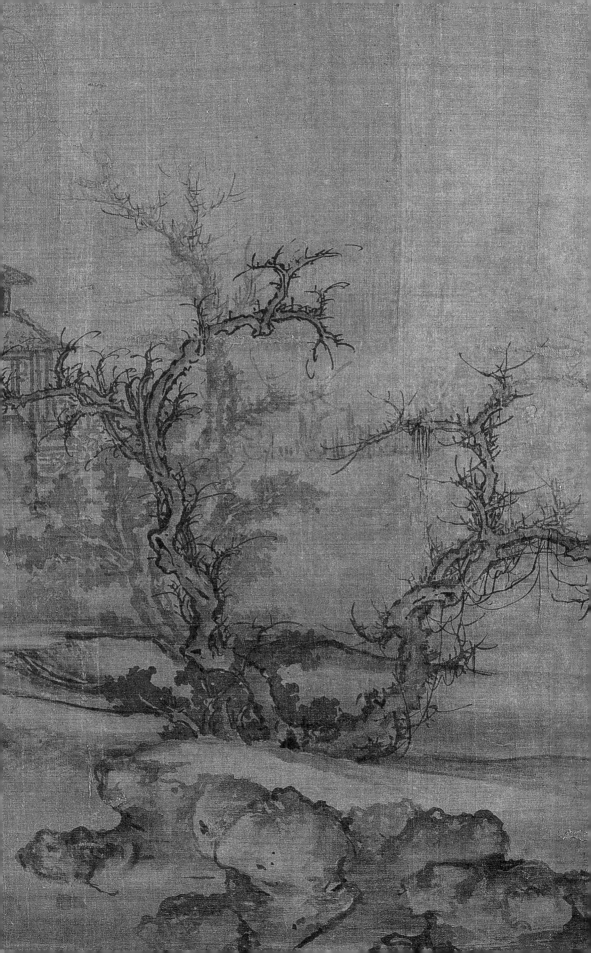

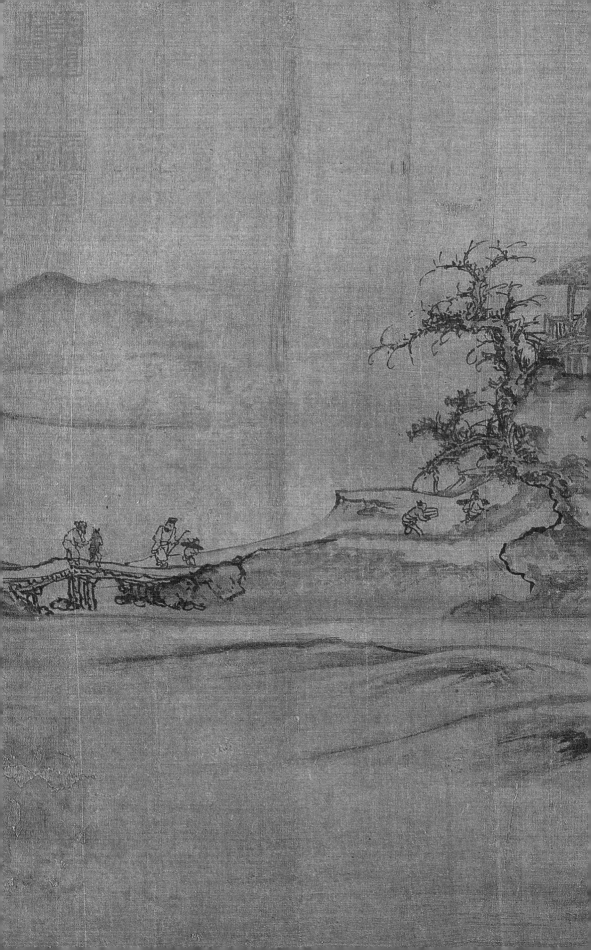

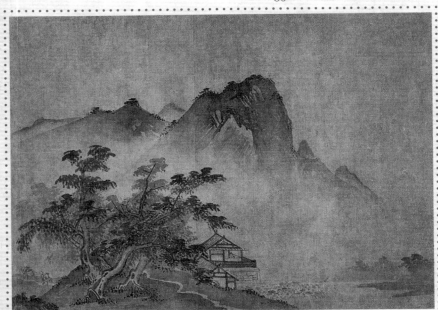

南宋

马远

《山水图》

绢本水墨淡彩

28.2cm×38.3cm

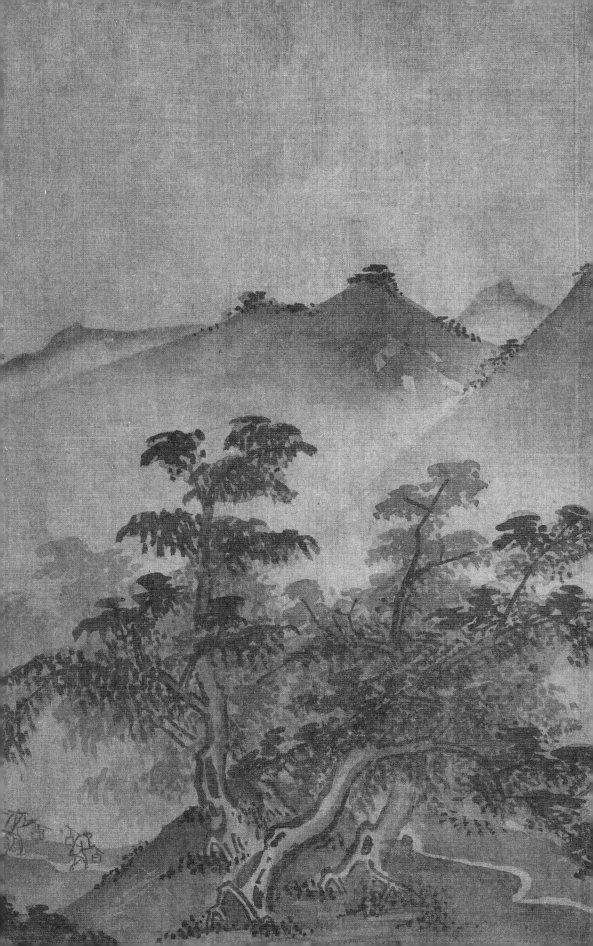

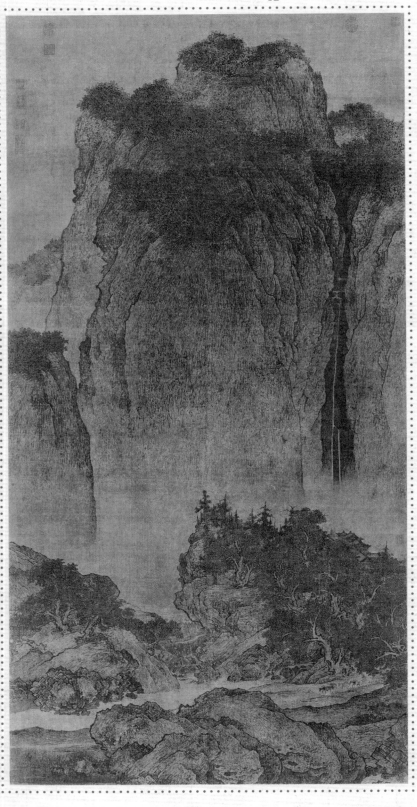

宋代

范宽

《溪山行旅图》

绢本

206.3cm×103.3cm

台北故宫

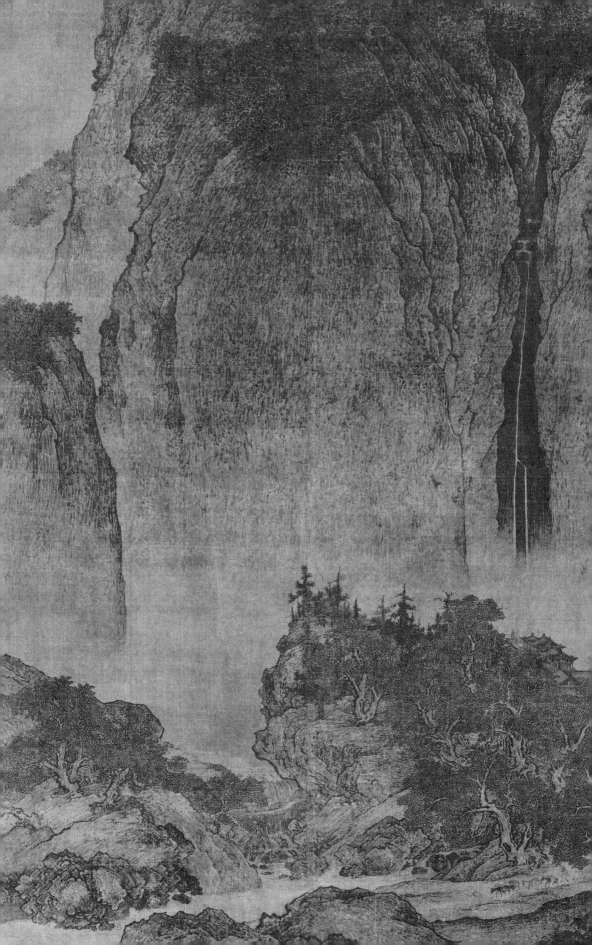

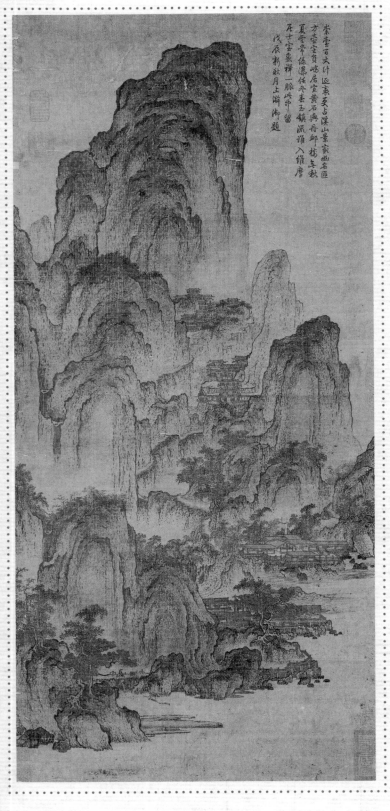

宋代

燕文贵

《溪山楼观图》

103.9cm×47.4cm

台北故宫

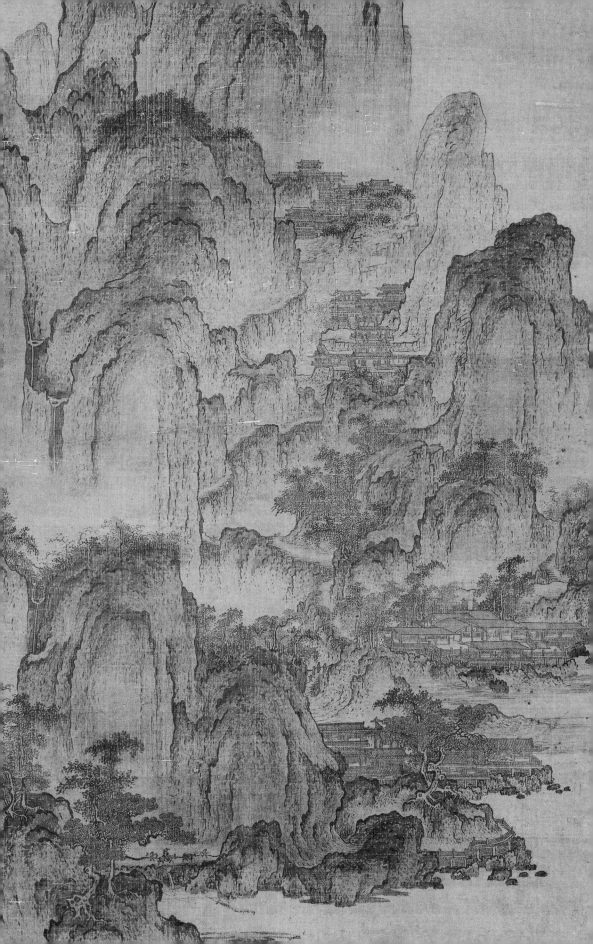

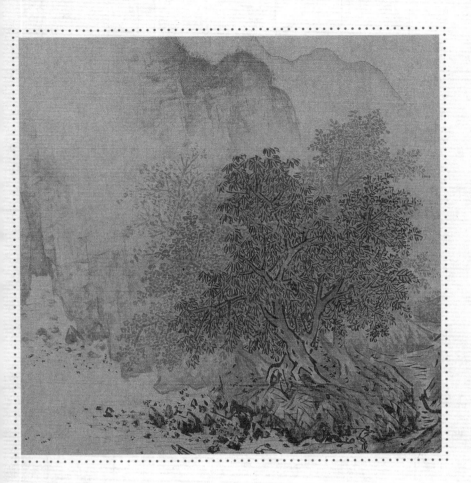

宋代

萧照

《秋山红树图》

绢本

28cm×28cm

辽宁省博物馆

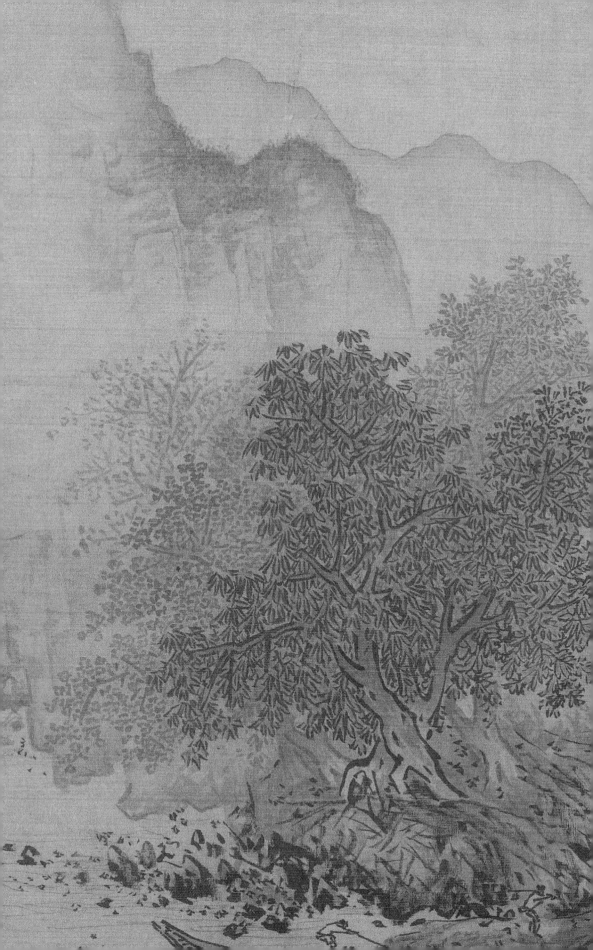

元代

倪瓒

《幽涧寒松图》

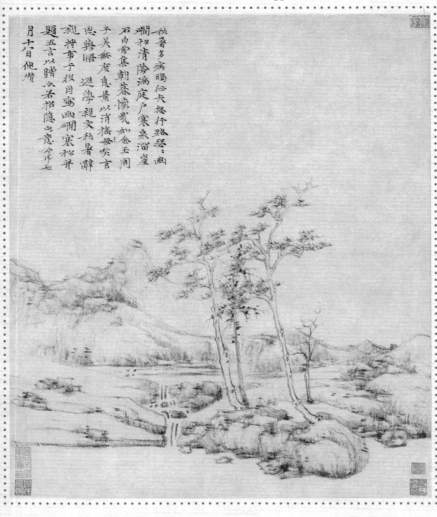

纸本

59.7cm×50.4cm

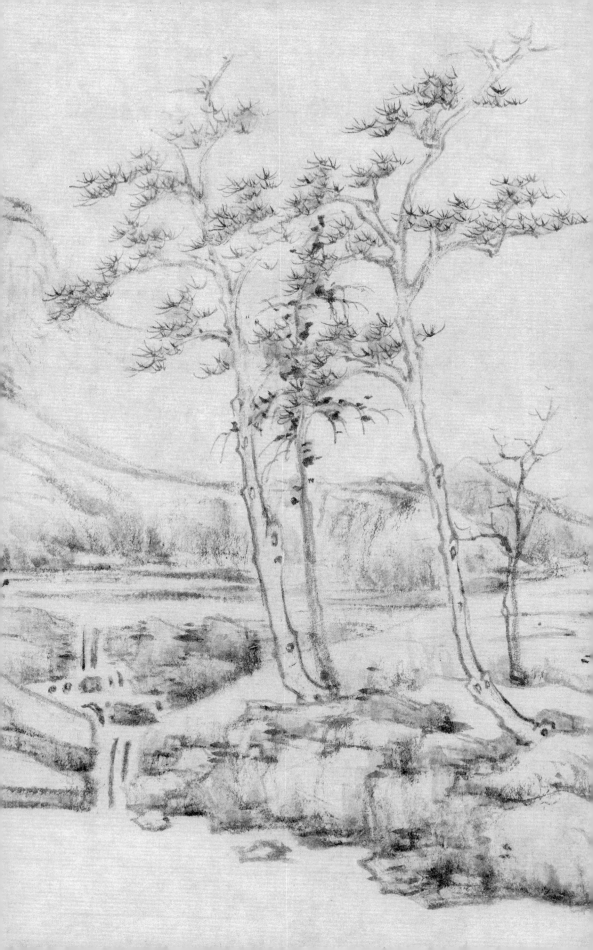

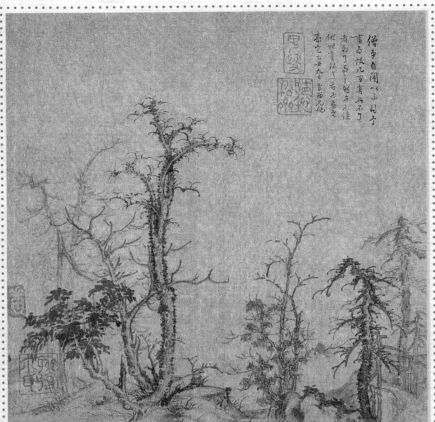

元代

曹知白

《寒林图》

绢本

27.3cm×26.2cm

北京故宫

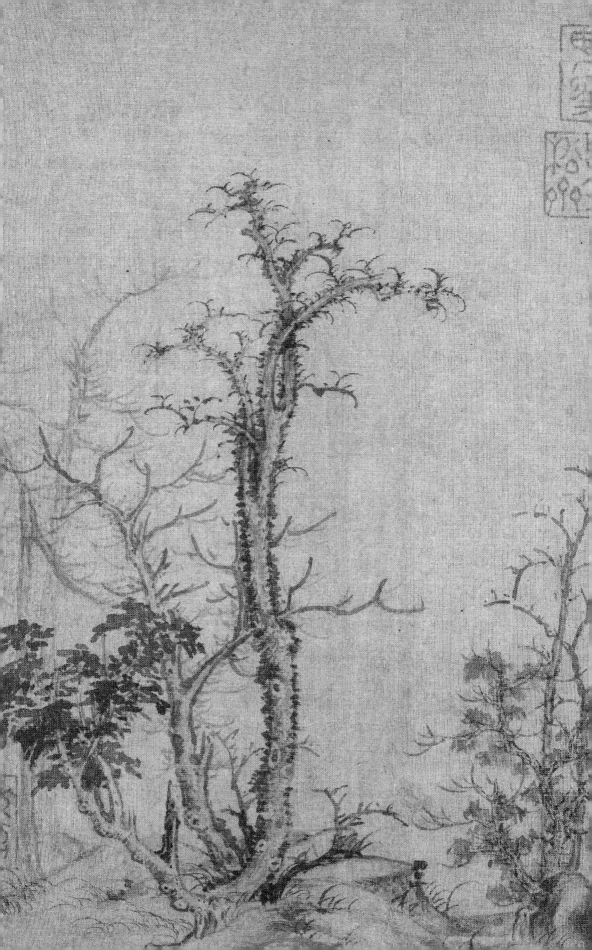

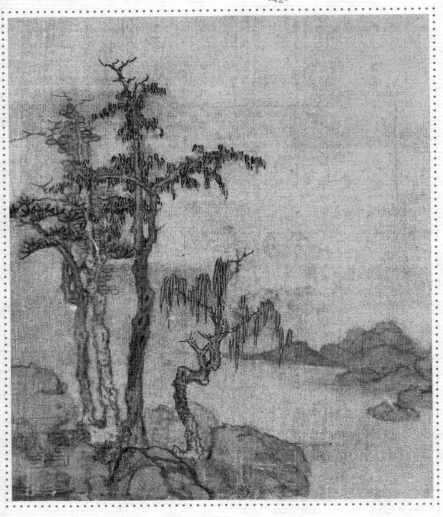

元代

赵元

《树石图》

纨扇绢本设色

25cm×19cm

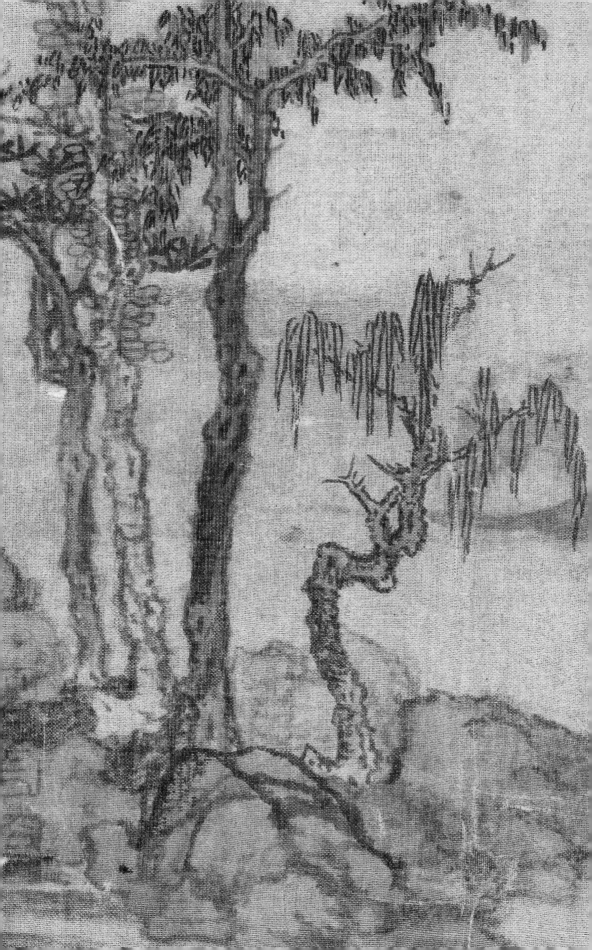

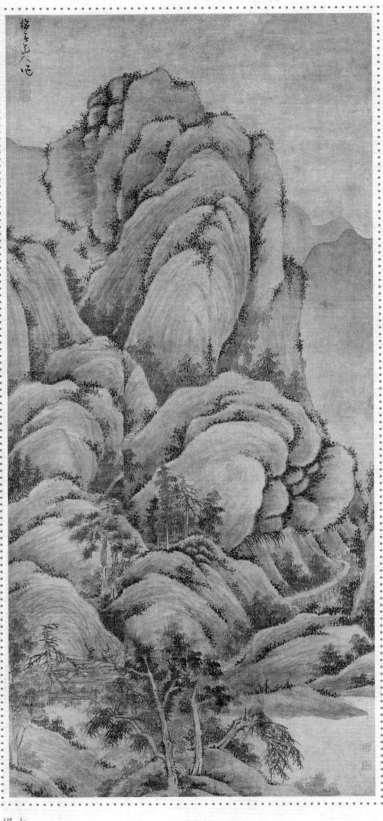

元代

吴镇

《溪山高隐图》

绢本

160.5cm×73.4cm

北京故宫博物院

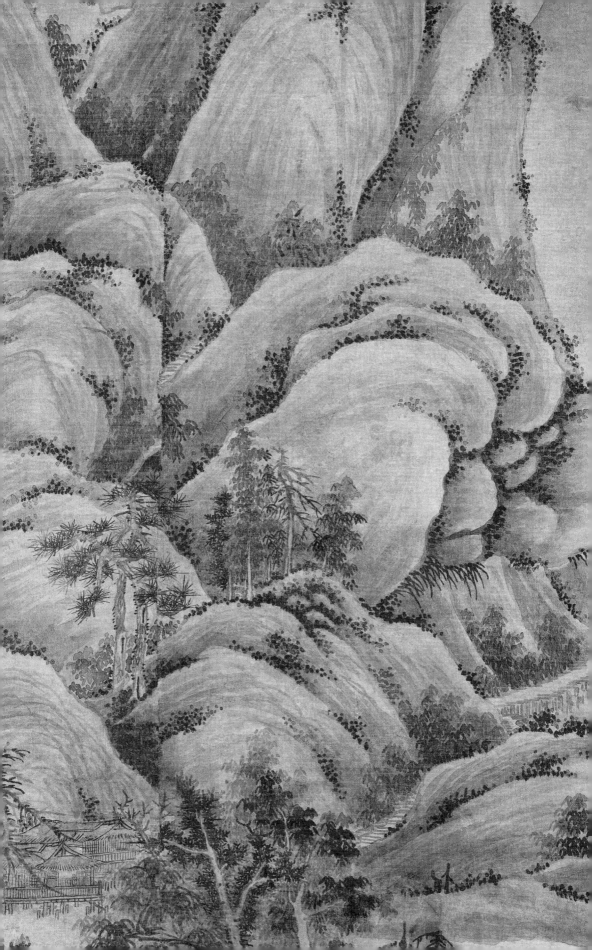

元代

倪瓚

《江渚风林图》

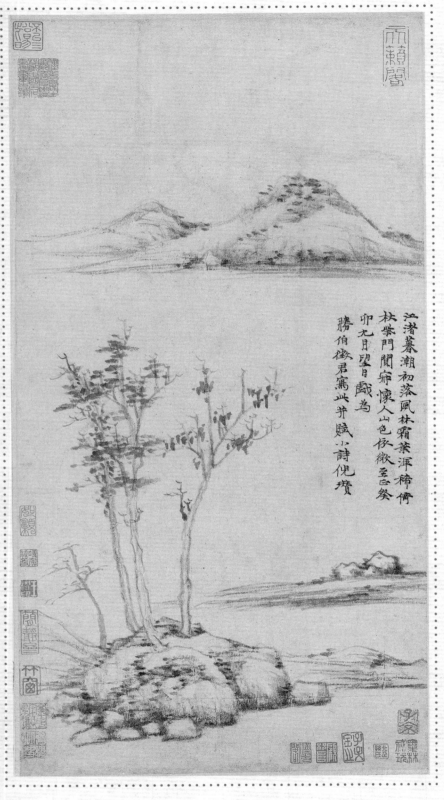

江渚暮潮初落風林霜葉渾稀倚
杖柴門閒竚懷人山色依微至巳癸
卯九月望日戲為
勝伯徵君寓此并賦小詩倪瓚

59.1cm×31.1cm

纽约大都会艺术博物馆

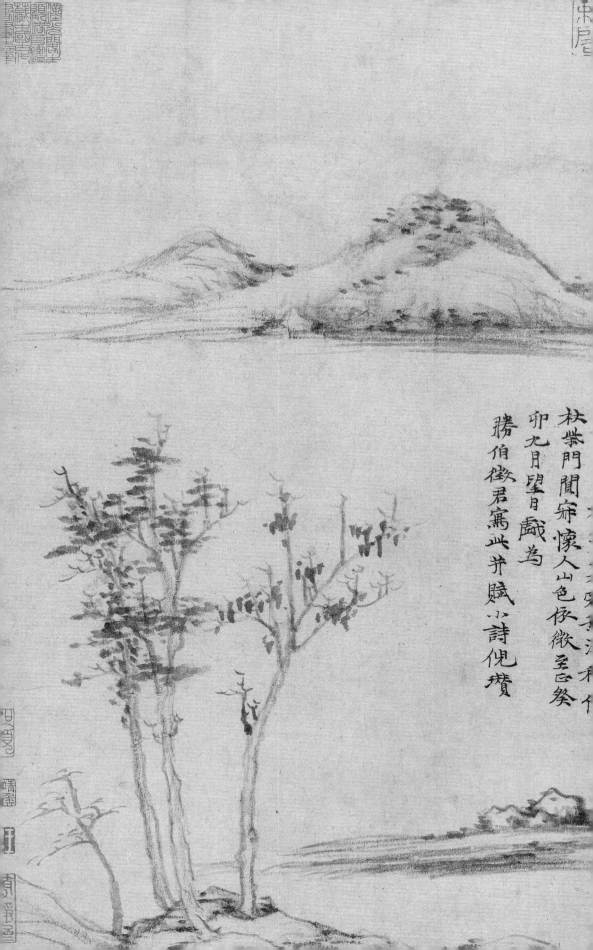

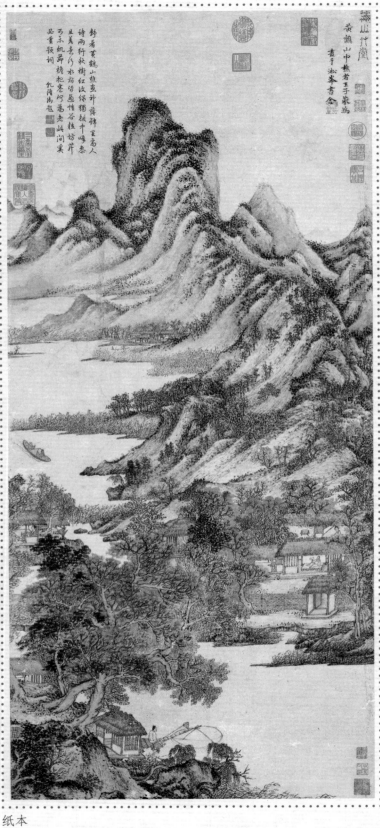

元代

王蒙

《秋山草堂》

纸本

123.3cm×54.8cm

台北故宫博物院

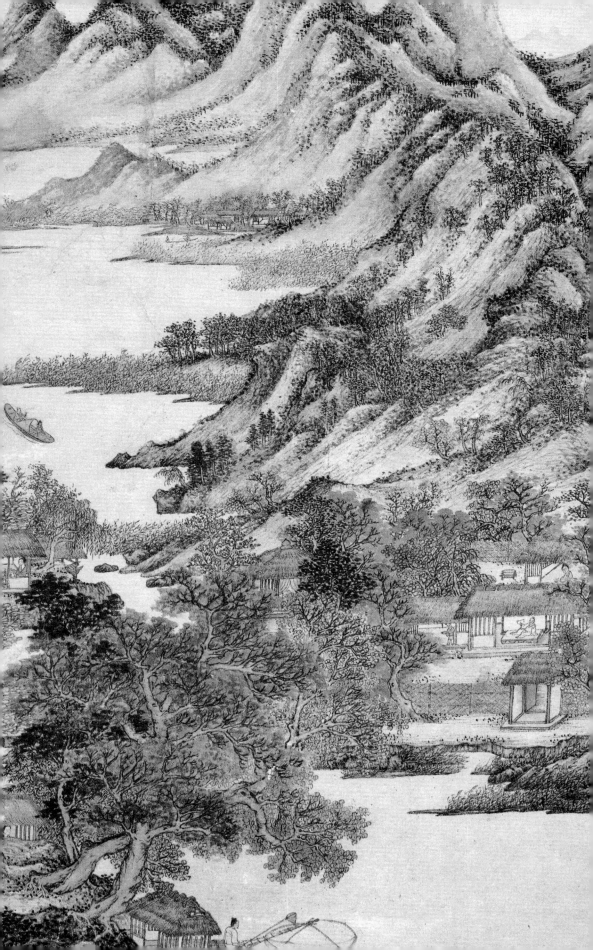

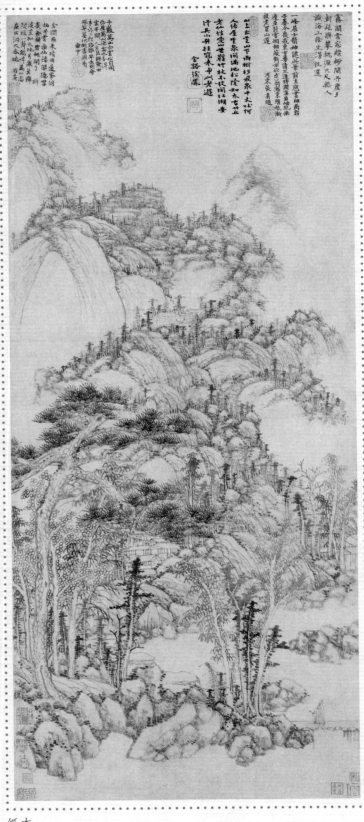

元代

黄公望

《丹崖玉树图》

纸本

101.3cm×43cm

北京故宫博物院

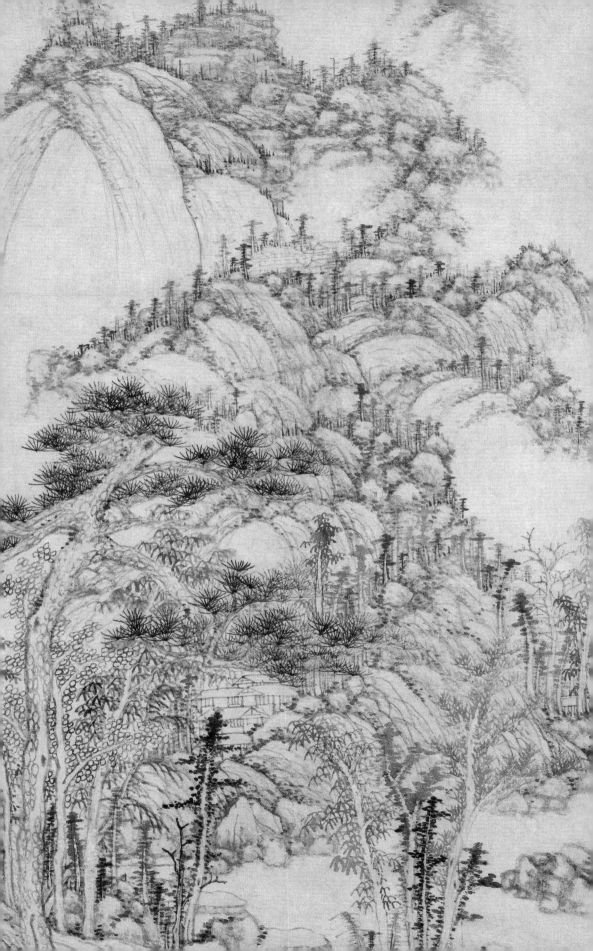

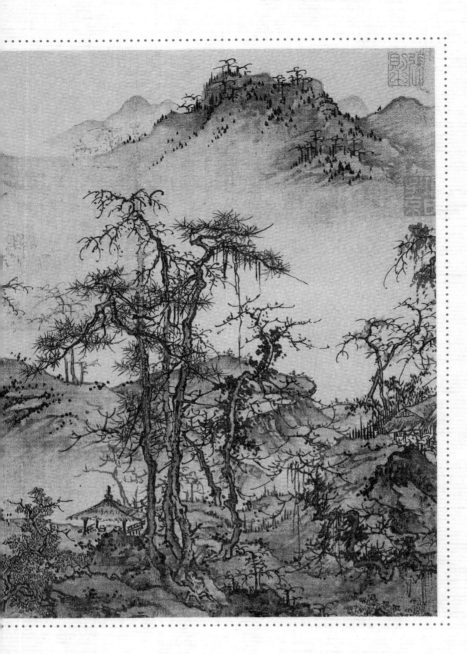

元代

佚名

《林亭秋色图》

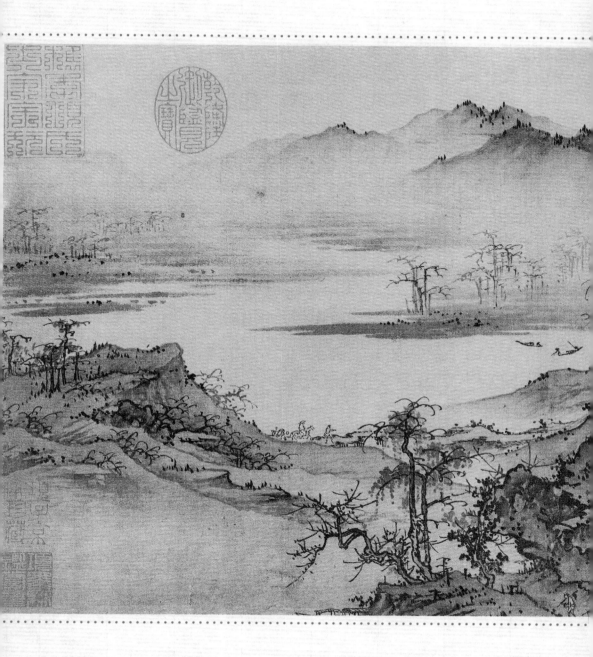

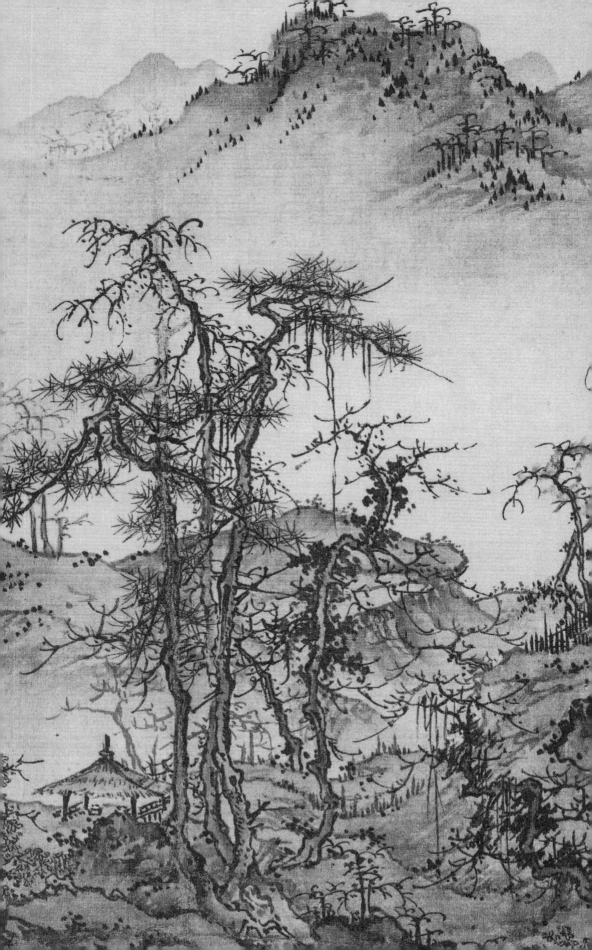

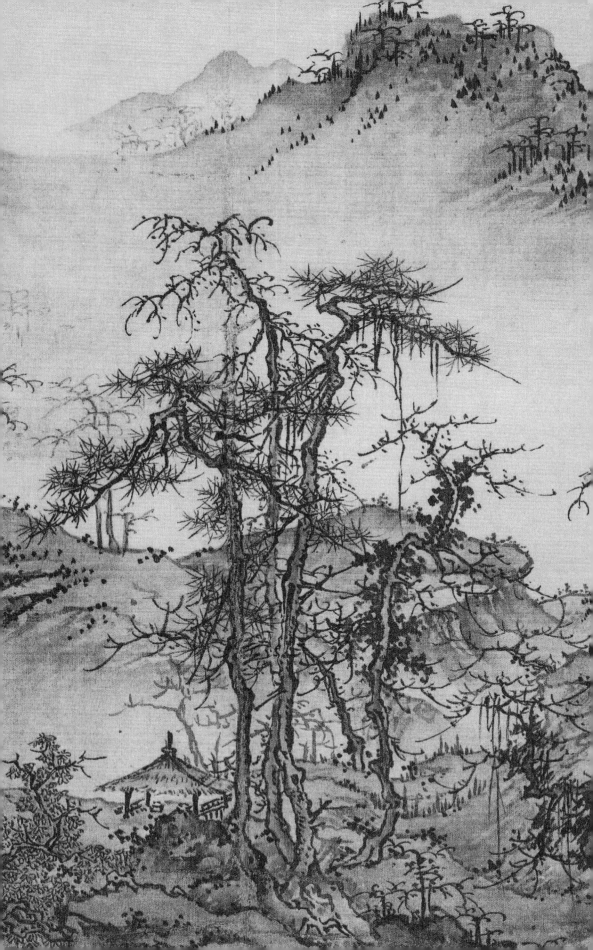

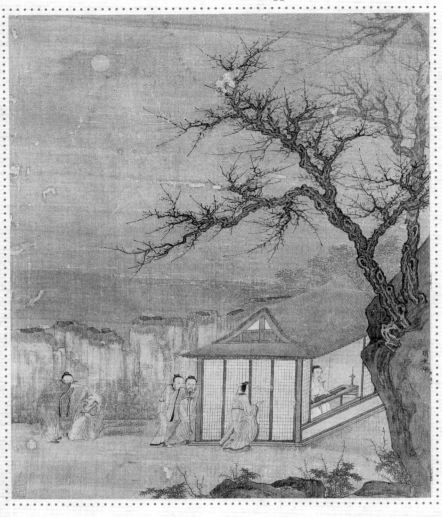

明代

唐寅

《听琴图》

绢本

64cm×47cm

克利夫兰美术馆

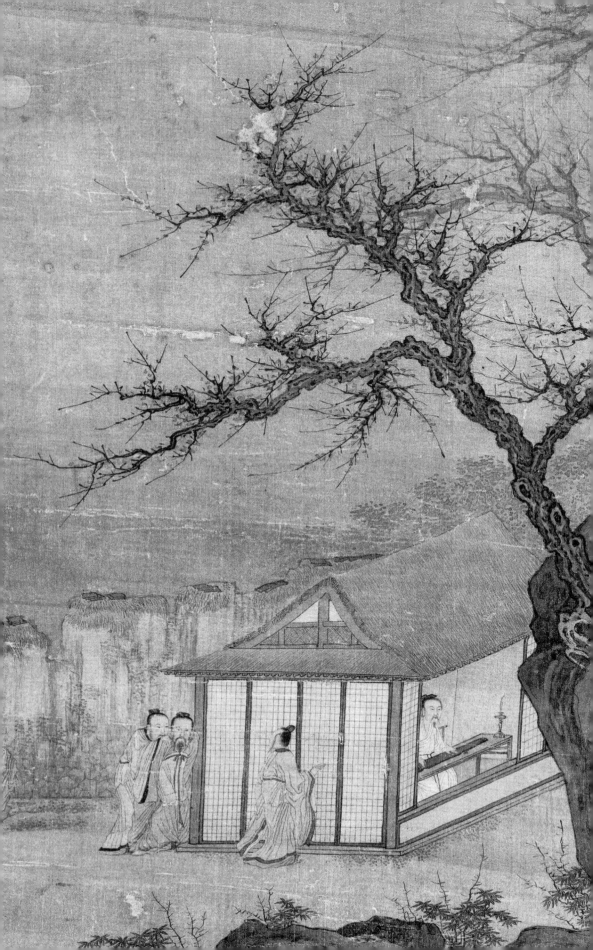

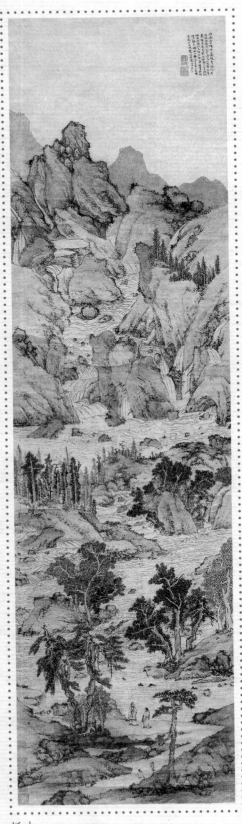

明代

文徵明

《万壑争流图》

纸本

132.7cm×35.3cm

南京博物院

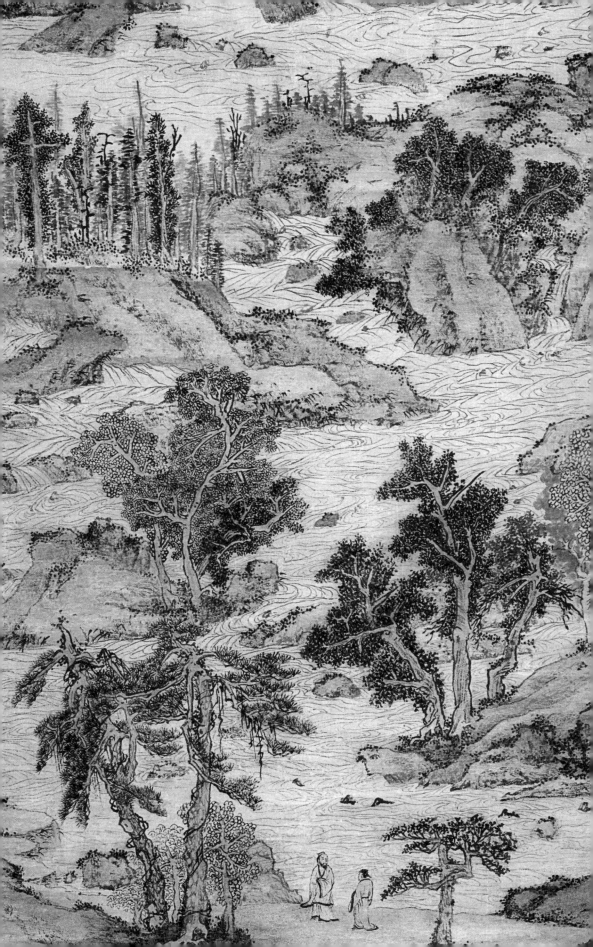

明代

仇英

《仙山楼阁图》

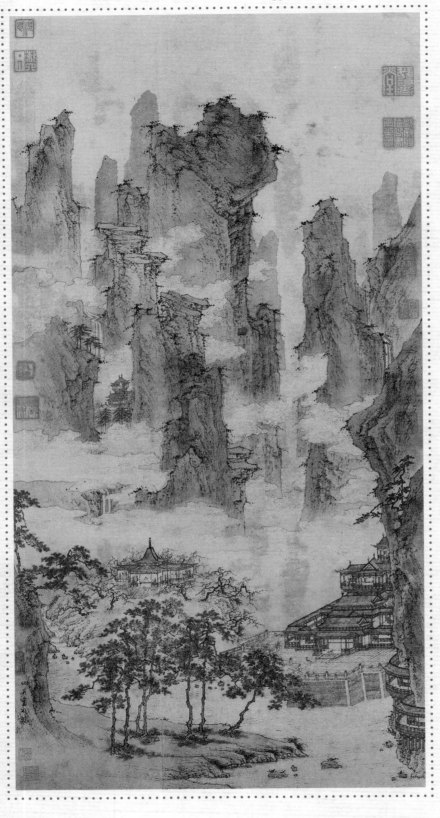

纸本

118cm×41.5cm

台北故宫

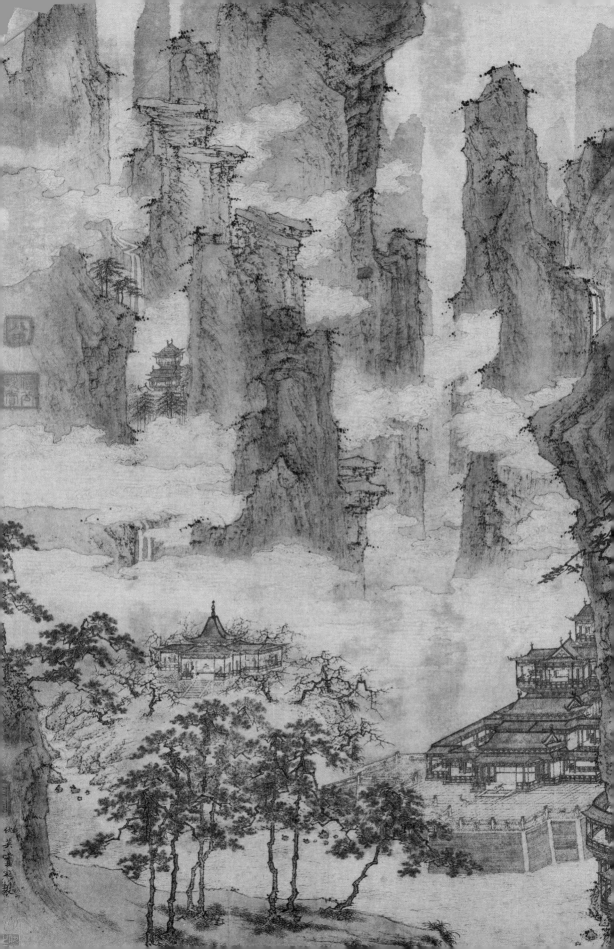

明代

沈周

《田椿萱图》

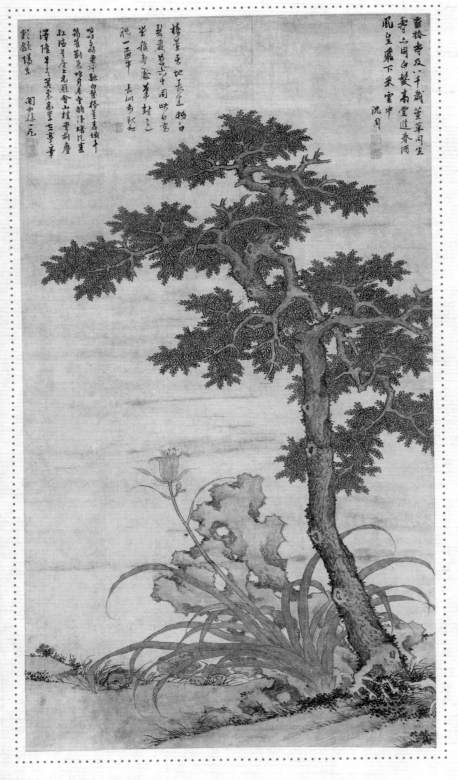

绢本

171.4cm×93.6cm

台北故宫